RECUEIL

DE PLANCHES,

SUR

LES SCIENCES,

LES ARTS LIBÉRAUX,

ET

LES ARTS MÉCHANIQUES,

AVEC LEUR EXPLICATION.

BLASON
ART HERALDIQUE

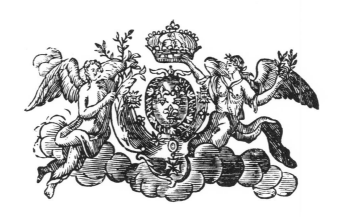

A PARIS,

AVEC APPROBATION ET PRIVILEGE DU ROY.

BLASON OU ART HERALDIQUE,

Contenant 29 Planches, dont 26 simples, et une triple.

L'Origine des armoiries eſt très-ancienne. On s'étoit fait des armes offenſives, & des armes défenſives.

Les armes défenſives étoient des boucliers qu'on oppoſoit du bras gauche pour parer les coups portés par l'ennemi ; ces boucliers étoient d'un cuir bien apprêté, couverts de lames de fer ou d'airain, pour réſiſter aux ſabres, aux maſſes, & à d'autres inſtrumens de guerre.

L'uſage de ces boucliers devint ſi fréquent par ſon utilité, qu'il n'y eut pas un homme qui fît profeſſion des armes, qui n'eût ſon bouclier. Il vint un tems où, pour ſe faire diſtinguer dans la mêlée, on peignit ſur ſon bouclier quelques figures de fantaiſie, ſans y rien déterminer pour les couleurs, ſans conſéquence pour la poſtérité, ni pour les ſucceſſions dans les familles. Il fut libre à chacun de prendre telle figure qu'il vouloit, juſqu'au onzieme ſiecle, que l'empereur Fréderic Barberouſſe établit des regles, dont l'exécution fut confiée à des hérauts, juges en cette partie. Alors les figures peintes ſur les boucliers, paſſerent à la poſtérité ; mais ce qui acheva de donner au Blaſon la forme d'un art, ce fut le voyage que le roi de France Louis VII. dit le Jeune, fit en 1147, pour recouvrer les ſaints lieux.

Ce pieux roi ſe croiſa avec pluſieurs monarques chrétiens de différentes nations, qui prirent tous la croix de formes & de couleurs différentes. Il ſe fit de ſi belles actions dans cette guerre, que les deſcendans de ceux qui s'y ſignalerent, ſongerent à en perpétuer la mémoire ; & ce fut ainſi que s'introduiſit la ſucceſſion des armoiries dans les familles.

C'eſt à l'empereur Fréderic Barberouſſe qu'on doit les regles de l'Art héraldique, ou de la ſcience du Blaſon ; elles naquirent au milieu des tournois qu'il inventa en 1150 & 60, pour exercer la nobleſſe en tems de paix, afin de la tenir toujours prête à combattre, lorſqu'il en ſeroit beſoin.

On n'admit à ces jeux militaires & publics, que des perſonnes d'une qualité remarquable, & l'on régla les pieces qu'elles devoient porter ſur leurs boucliers, afin que l'on reconnût plus facilement leur nobleſſe. Une cérémonie ſuivoit l'admiſſion au tournoi ; on étoit conduit au ſon des fanfares & des trompettes, en un lieu deſtiné pour poſer & attacher le bouclier : ce lieu étoit ordinairement le château d'un grand ſeigneur, ou le cloître de quelque célebre abbaye.

On appelloit cette expoſition *faire fenêtre* ; & les boucliers ou écuſſons de tous les chevaliers reçus pour le tournoi, tant en aſſaillant qu'en défendant, étoient expoſés, afin qu'il fût permis à chacun de les aller reconnoître, & de faire des plaintes contre ceux à qui ils appartenoient, s'il y en avoit à faire. Si la plainte étoit grave, il falloit y ſatisfaire ou être exclus du tournoi.

Ces fanfares & ces ſons de trompettes, qui déclaroient la nobleſſe du gentilhomme, donnerent en même tems à l'Art héraldique le nom de *Blaſon*.

Un gentilhomme qui s'étoit trouvé pluſieurs fois à des tournois, pouvoit l'indiquer par deux ou pluſieurs cornets qu'il mettoit en cimier ſur ſon héaume ; & lorſqu'il ſe préſentoit à un autre tournoi, il ne lui falloit pas d'autres preuves de nobleſſe pour y être reçu ; l'uſage en ſubſiſte encore dans les maiſons de Baviere, d'Erpach, & quantité d'autres familles Allemandes.

Blaſen ſignifie en allemand *ſonner* ou *publier*, d'où l'on a fait le mot *Blaſon*.

Celui d'*armoiries* vient des boucliers qui, portés par les gens de guerre, leur ſervoient d'armes défenſives.

6. Blaſon.

Et l'on a dit l'*Art héraldique*, parce que cet art étoit l'étude des hérauts qui anciennement ſe trouvoient à l'entrée de la barriere du tournoi, & y tenoient regiſtre des noms & des armes des chevaliers qui ſe préſentoient pour entrer dans la lice. Ce ſont eux auſſi qui au commencement de l'établiſſement des armoiries, en nommerent, compoſerent & réglerent les pieces ; & dans la ſuite, lorſque les ſouverains récompenſerent du titre de *noble* les belles actions de quelques-uns de leurs ſujets, ils laiſſerent à ces hérauts le ſoin d'ordonner les pieces des écuſſons des nouveaux ennoblis.

De la différence des armoiries. Il y en a de ſix ſortes.

Premiere. *Armes de domaines.*

Elles doivent être conſidérées ſous trois aſpects.

1°. Il y a des armoiries de domaine pures & pleines, comme celles de France.

2°. De domaine de préſentation, comme elles ſont aux rois d'Angleterre, qui portent les armes de France avec celles de leur nation.

3°. De domaine d'union ; ce ſont les armes de pluſieurs royaumes jointes enſemble dans un même écuſſon, comme on voit aujourd'hui les armes d'Angleterre au premier & quatrieme de France & d'Angleterre, au deuxieme d'Ecoſſe, au troiſieme d'Irlande, depuis que le roi d'Ecoſſe, Jacques VI. & premier du nom, roi d'Angleterre, ſuccéda à cette couronne, après la mort de la reine Eliſabeth en 1603, & unit en un même écuſſon les armes de ces royaumes, en prenant le titre de roi de France & de la Grande-Bretagne.

Les armes d'union ſe rencontrent encore dans les armes d'Eſpagne, depuis le mariage de Ferdinand, cinquieme roi d'Arragon, avec Iſabelle, reine de Caſtille & de Léon, qui lui apporta ces couronnes. Philippe V. & Charles III. en ont changé quelques diſpoſitions.

2. *Armes de dignité.*

Il y a des armes de dignités intérieures & extérieures.

Les armes de dignités intérieures ſont celles qu'une perſonne eſt engagée de porter comme marques de la dignité dont elle eſt revêtue. C'eſt ainſi que l'empereur porte l'aigle impérial.

Les électeurs, tant eccléſiaſtiques que ſéculiers, qui portent les armes de leur électorat.

Voyez les électeurs de Cologne & de Baviere dans l'explication de leurs armes.

En France les ducs & pairs eccléſiaſtiques portoient anciennement les armes de leur dignité au 1 & 4 ; au 2 & 3 celles de leurs maiſons ; mais à-préſent ils en ont perdu l'uſage.

Les armes de dignités extérieures ſont toutes les marques placées hors l'écu, & déſignant la dignité de la perſonne.

Le pape porte pour marque de ſa dignité papale, ſon écu timbré de la thiare avec deux clés.

Les cardinaux, le chapeau rouge ou de gueule ; les archevêques, le chapeau vert ou ſinople.

Les couronnes, les colliers des ordres, les mortiers & maſſes de chanceliers, maréchaux de France, ancres d'amiraux, vice-amiraux, & généraux des galeres, étendards de colonels généraux de cavalerie, & drapeaux d'infanterie, &c. ſont des armoiries de dignités extérieures.

A

3. *Armes de conceſſion.*

Ces armes contiennent des pieces des armoiries des
ſouverains, ou même leurs armoiries entieres, accor-
dées à certaines perſonnes pour les honorer ou récom-
penſer de quelque ſervice.

Les grands ducs de Toſcane de la maiſon de Médi-
cis portoient d'or à ſix tourteaux de gueule poſés 1. 2.
2. & 1. Le roi de France, Louis XII. du nom, changea
le tourteau du chef, & permit à Pierre de Médicis,
deuxieme du nom, grand duc de Florence, d'en met-
tre un d'azur chargé de trois fleurs-de-lis d'or, à la
place de celui du chef.

Plus récemment le roi Louis XV. a accordé à ma-
dame Mercier ſa nourrice, l'ayant ennoblie, ſon époux,
& toute ſa poſtérité née & à naître en légitime ma-
riage, par lettres données à Paris au mois de Mars
1716, regiſtrées en parlement le 5 Septembre, & en la
chambre des comptes le 15 dudit mois de la même an-
née, pour armoiries un écu coupé d'azur & d'or,
l'azur chargé de deux fleurs-de-lis d'or, & l'or de deux
dauphins adoſſés, d'azur, barbés, oreillés de gueule, une
couronne royale d'or poſée ſur le coupé; & ce, en
conſidération de ce que ladite dame eut le bonheur
d'allaiter ſucceſſivement deux fils de France, & deux
dauphins.

La maiſon de Maſcrany porte quatre conceſſions,
l'aigle donné par l'empire; la clé, par le pape; le caſ-
que, d'un duc de Modene; & la fleur-de-lis, de Louis
XIII.

4. *Armes de patronage.*

Il y en a de deux ſortes, des villes, comme celle de
Paris, qui portent les armes de leur ſouverain; des
cardinaux, qui portent celles des papes qui les ont ho-
norés de la pourpre.

Le cardinal Colonna, créé le 17 Mai 1706 par le pape
Clément XI. porte des armes parties de celles du pape
par patronage.

5. *Armes de ſociété.*

1°. Comme armes de chapitres, de cathédrales.
2°. Armes de communautés religieuſes.
3°. Armes d'univerſités.
4°. Armes de corps des marchands & artiſans.

6. *Armes de famille.*

Il faut en diſtinguer de ſept ſortes.
1°. Des armes vraies & légitimes, pures & pleines,
ſuivant l'art, comme Saint-Georges de Verac, d'ar-
gent à la croix de gueule.
2°. Des armes parlantes, comme des trois maiſons
de Picardie, Ailly, Mailly, & Créquy, dont on a dit,
tels noms, telles armes, tels cris.

2. *Armes briſées.*

Ce ſont des armes pures que les cadets des maiſons
ont été obligés d'augmenter de quelques pieces pour
ſe diſtinguer de leurs aînés.

M. le duc d'Orléans, régent du royaume de France,
fils de M. Philippe de France, frere unique du roi Louis
XIV. portoit les armes de M. ſon pere, qui ſont de
France au lambel d'argent; augmentation qu'il fut obli-
gé de prendre pour le diſtinguer d'avec le roi qui porte
les armes de France pleines.

Ce fut après la mort de Gaſton duc d'Orléans ſon
oncle, qu'il prit cette briſure, à cauſe qu'il avoit le nom
de duc d'Anjou, qu'il a porté juſqu'à la mort de ſon
oncle Gaſton qui n'avoit pas de poſtérité maſculine; &
pour lors feu M. prit la premiere briſure de la maiſon
de France, par la mort de ſon oncle, qui lui étoit dûe
comme fils de roi, & frere de roi.

Le duc de Bourbon, deſcendu de Louis premier du
nom, prince de condé, frere d'Antoine de Bourbon,
roi de Navarre, lequel roi de Navarre deſcendoit de Ro-
bert de France, comte de Clermont, fils de ſaint Louis,
porte un bâton raccourci de gueule, péri en bande, &

poſé en cœur, qui eſt l'ancienne briſure des ducs de
Bourbon; le bâton n'ayant été raccourci que lorſque
le roi Henri IV. eſt parvenu à la couronne de France.

Le prince de Conty, comme cadet de la branche de
Bourbon-Condé, porte comme M. le duc de Bourbon;
mais il ſoûbriſe d'une bordure de gueule.

D'autres princes & ſeigneurs de grandes maiſons bri-
ſent de la même maniere, ſuivant les degrés & les éloi-
gnemens du tronc, & ſur-tout les princes de la mai-
ſon de Lorraine que nous avons en France.

3. *Armes chargées.*

Ce ſont celles auxquelles on ajoute d'autres armes,
par conceſſions ou ſubſtitutions.

Le maréchal de Luxembourg de la maiſon de Mont-
morency, de la branche de Bouteville, qui portoit d'or
à la croix de gueule, cantonnée de ſeize allerions d'a-
zur pour Montmorency, chargea la croix d'un écuſſon
de Luxembourg, dont il prit le nom, à cauſe de ſon
mariage avec Madeleine-Bonne-Thérèſe, héritiere du
duché d'Epinay-Luxembourg, qui lui apporta ce duché.
Les enfans portent aujourd'hui le nom de *Luxembourg*.

5. *Armes ſubſtituées.*

Les armes ſubſtituées ôtent la connoiſſance d'une
maiſon, puiſque par ſubſtitution de biens & d'armes,
faite à une perſonne, elle eſt obligée de quitter ſon nom
& ſes armes, & de prendre celles du ſubſtituant par ma-
riage, mais non pas toujours.

Le duc de Mazarin, du nom de la Porte, fils du ma-
réchal de la Meſleraye, portoit de gueule au croiſſant
d'argent chargé de cinq moucheture d'hermines & de
ſable.

Le cardinal Mazarin le maria par contrat du 28 Fé-
vrier 1661, à Hortence Mancini ſa niece, & l'inſtitua
ſon héritiere univerſelle, à la charge de porter le nom
& les armes pleines de Mazarin; ce qui fut confirmé
par lettres vérifiées en parlement le 5 Août 1661, en
vertu de quoi il fut obligé de prendre les armes de Ma-
zarin.

6. *Armes diffamées.*

Elles ne ſont pas agréables à porter; car elles mar-
quent l'infamie & le crime d'une perſonne: auſſi nous
en avons peu d'exemples, je n'en rapporte qu'un du
tems de S. Louis.

Jean d'Avenes, de la Maiſon de Flandres, ayant mal-
traité ſa mere en préſence du roi S. Louis, pour les in-
térêts du comté de Flandres, dont il portoit les armes
d'or au lion de ſable, armé & lampaſſé de gueule, ce
ſaint Roi ordonna que dorénavant il ne porteroit plus
le lion de ſes armes lampaſſé ni viré, pour marquer à
la poſtérité qu'ayant manqué au reſpect qu'il devoit à
ſa mere, il étoit indigne d'avoir ni langue ni ongles ni
poſtérité.

7. *Armes à enquérir, ou fauſſes.*

Godefroy de Bouillon, après avoir conquis le royau-
me de Jéruſalem, compoſa ſon écu d'argent, chargé
d'une croix potencée d'or, cantonnée de quatre croi-
ſettes de même.

Si l'on demande la raiſon de cette irrégularité, les
ſavans dans l'hiſtoire & dans l'art du Blaſon, diront
que ce prince a voulu tranſmettre ſur ſon bouclier la
mémoire de ſa conquête du royaume de Jéruſalem.

Avant que de parler des couleurs, il faut faire con-
noître la forme des boucliers ou écus que les métaux
& couleurs doivent remplir, & leurs figures dans cha-
que royaume.

PLANCHE Iere.

Des Boucliers.

Figure 1. Le bouclier antique; il eſt arrondi, & a une
　　　pointe au milieu.
　　2. L'écu ou bouclier couché; il ne ſignifioit rien par

fa pofition : c'eſt ainſi feulement qu'il fe plaçoit, lorſqu'il était fufpendu à fa courroie.

Fig. 3. L'écu en banniere ou en quarré ; c'eſt celui des ſeigneurs qui avoient droit de faire prendre les armes à leurs vaffaux, & de les mener à la guerre fous leurs bannieres. Ces feigneurs étoient nommés *chevaliers bannerets.* Il y en a encore un grand nombre, comme Gontaut de Biron, Beauvau, Beaumanoir, &c.

4. L'écu échancré ; l'échancrure ſervoit à poſer la lance & à la mettre en arrêt.

5. L'écu en cartouche, dont ſe ſervent les Allemands & les peuples du nord.

6. L'écu françois ; il eſt quarré, & arrondi en pointe par en-bas.

7. L'écu ou bouclier ovale ; il ſert aux Italiens.

8. L'écu eſpagnol & portugais ; il eſt arrondi par le bas, échancré par le haut, & en forme de cartouche des deux côtés.

9. Les écus accollés ; ils ſont portés par les femmes mariées ; dans le premier écuſſon elles mettent les armes de leurs époux, & dans le ſecond le leur.

10. L'écu en lozange ; il eſt pour les filles, & marque la virginité.

Le Blaſon a deux métaux, cinq couleurs, & deux pannes ou fourrures qui donnent neuf champs ou émaux, ſur leſquels toutes ſortes de pieces d'armoiries peuvent ſe poſer ; & ces pieces doivent être compoſées de ces métaux & couleurs.

Les deux métaux ſont l'or & l'argent.

Les cinq couleurs ſont le bleu, le rouge, le noir, le verd & le violet.

Mais dans l'Art Héraldique on ne les connoît pas ſous ces noms ; elles ſont nommées, le bleu, *azur ;* le rouge, *gueule ;* le noir, *fable ;* le verd, *ſinople ;* le violet, *pourpre.*

Ces métaux & couleurs repréſentent, l'or, le ſoleil ; l'argent, la lune ; l'azur, le firmament ou l'air ; le gueule, le feu ; le ſinople, la terre, & le pourpre, le vêtement des rois.

Connoiſſance des couleurs par les hachures.

Fig. 11. L'or eſt pointillé. Bordeaux, Puy-Paulin, Paernon, & Bandinelli à Rome, dont étoit le pape Alexandre III. en 1159. &c. portoient ce métal pur.

12. L'argent eſt tout blanc, & ſans hachure. Boquet en Normandie porte d'argent pur.

13. Le gueule ſe marque par des lignes perpendiculaires. Albert, Narbonne, & Rubei en Toſcane portent gueule tout pur.

14. L'azur, par des lignes horiſontales. De Barge, ſeigneur de Ville-ſur-Sans en Lorraine, porte azur pur.

15. Le ſable, par des lignes perpendiculaires croiſées les unes ſur les autres. Les anciens comtes de Gournay & Deſgabetz-Dombale-Lorraine portoient de ſable pur.

16. Le ſinople, par des lignes diagonales de droite à gauche.

17. Le pourpre, par des lignes diagonales de gauche à droite.

18. La fourrure eſt l'hermine ; le fond en eſt blanc ou argent, & les moucheture de ſable. Le duché de Bretagne, de Saint-Hermine, & Quinſon, lieutenant général en 1713, portent tout hermine.

19. Fourrures ou pannes, le vair ; les peaux ou cloches ſupérieures, blanches ou d'argent, & les inférieures, d'azur. De Vichy & de Freſnoy en Bretagne portent de vair.

20. Contre-hermines, le fond de ſable, & les moucheture blanches ou d'argent.

21. Contre-vair, de blanc ou d'argent & d'azur. Dupleſſis-Anger porte de contre-vair.

22. De Baufremont, vairé d'or & de gueule.

23. De la Fayette, de gueule à une bande d'or à la bordure de vair contre-vair.

24. De la Chaſtre, de gueule à la croix ancrée de vair.

25. Bailleul, parti d'hermine & de gueule.

26. Soleur, coupé d'argent & de gueule.

27. Aglion, tranché d'argent & de gueule.

28. D'Eſclope, taillé d'or & d'azur.

29. De Crevant, écartelé d'argent & d'azur.

30. De Bertrand, écartelé en ſautoir d'argent & de gueule.

31. Châteauvilain, gironné d'argent & de ſable.

32. Polani, tiercé en face d'or, d'azur & d'argent.

33. Le Roy, tiercé en pal, d'azur, d'argent, & de gueule.

34. Caumont, tiercé en bande, d'or, de gueule, & d'azur.

35. Verteuil à Bordeaux, tiercé en barre d'argent, de gueule & d'azur, l'argent chargé de trois lozanges, & l'azur de trois étoiles d'argent ; le tout dans le tems de la barre.

36. Plomet, tiercé en chevrons, d'argent, de ſable & d'hermine, l'argent chargé de deux colombes de ſable.

37. Grafs, parti de ſable & d'argent, à l'aigle éployé de l'un en l'autre.

38. Châtillon, parti d'argent & de gueule, au lion, de l'un en l'autre.

39. La Pallud en Savoye, d'or, parti de gueule, à la face partie de l'un en l'autre, chargé de trois roſes de même.

40. Zettritz, parti d'argent & de gueule, à une rencontre de bufle de l'un en l'autre.

41. Karpen, d'azur, à une rencontre de bufle partie de gueule & d'argent.

42. Carbonel en Normandie, coupé, conſu de gueule & d'azur, à trois tourteaux d'hermine.

43. Catel, coupé du gueule & d'hermine, au lion de l'un en l'autre.

44. D'Halluin, d'or, au lion coupé de gueule & de ſinople.

45. Bergeron, de gueule, à une bande d'argent chargée de deux bergerettes volantes, la bande compoſée au chef d'azur chargé d'un ſoleil d'or, coupé de même, à un chien braqué paſſant d'hermine, poſé ſur une terraſſe de ſinople.

46. De Bouilloud, ſeigneur de Cellettes, tranché d'argent & d'azur, à ſix tourteaux & beſans mis en orle de l'un en l'autre.

47. Lampardi, tranché d'argent & d'azur, à un aigle de l'un en l'autre.

48. Mignot, tranché d'argent & de gueule, l'argent chargé d'une croix de Lorraine de ſable ; & le gueule, d'une tour d'argent.

49. Bartholi, tranché, crenclé de gueule & d'argent, à deux étoiles de l'un en l'autre.

50. Aych en Souabe, tranché, denché de gueule & d'argent, à deux roſes de l'un en l'autre.

51. Hochſtetter, d'or, tranché, nuagé d'azur.

52. Goberg, taillé d'or & d'azur, l'or chargé d'une molette du ſecond, & l'azur d'un croiſſant d'argent.

53. Hainsbach, taillé d'or, nuagé d'azur.

54. Fentzl, taillé de ſable & d'or, au lion de l'un en l'autre.

55. Meulandt en Flandres, écartelé de ſable & d'or, à deux lions affrontés ſur le tout, coupés de l'un en l'autre.

PLANCHE II.

Fig. 56. Rupe, écartelé d'argent & de gueule, à l'aigle éployé de l'un en l'autre.

57. La Roche en Bretagne, d'argent & de gueule, à quatre aigles de l'un en l'autre.

58. D'Argouges Normandie, écartelé d'or & d'azur, à trois quinte-feuille de gueule, brochantes ſur le tout.

59. Keroufer, en ſautoir de gueule & d'hermine, le gueule chargé d'un lion d'argent.

60. Mendoce, de ſinople, à une bande d'or, chargé d'une autre de gueule, écartelé en ſautoir d'or, aux mots *ave Maria* à dextre, & *gratiâ plena* à feneſtre, d'azur.

Fig. 61. Maugiron, gironné de six pieces d'argent & de fable.

62. De Pugnos , gironné de dix pieces de gueule & d'or.

63. Stuch, gironné de douze pieces de gueule & d'or.

64. Becourt , gironné de feize pieces d'argent & de gueule , à l'écu d'or en cœur.

65. Fregofi à Genes, coupé, enté de fable & d'argent.

66. De Puyfieux , de gueule , à deux chevrons d'argent , à la devife d'or en chef.

67. Quatrebarres, de fable, à la bande d'argent, accolé de deux filets de même.

68. d'or, adextré de pourpre.

69. de finople, feneftré d'or.

70. Thomaffin, de fable femé de faulx d'or, à dextre & à feneftre d'argent.

71. Papillon, d'or, à dextre de trois rofes de gueule, pofées en pal , & à feneftre d'un lion de même.

72. Ragot, d'azur, à dextre d'un croiffant d'argent, furmonté de trois étoiles mal ordonnées ; & à feneftre d'un épi feuillé & tigé ; le tout d'or.

73. Brochant, d'or, à l'olivier de finople, accollé de deux croiffans de gueule, à la champagne d'azur, chargé d'un brochet d'argent.

74. Petite-Pierre, de gueule , au chevron d'argent, à la plaine d'or.

75. De Sarate en Efpagne, d'argent, mantelé de fable.

76. Ramelay , d'azur, à une fleur-de-lis d'or, mantelé de même , à l'aigle de fable.

77. Hautin , d'argent , chappé de pourpre.

78. Raitembach , de gueule , parti d'argent, chappé de l'un en l'autre.

79. Themar , de gueule , chappé d'or , à trois rofes de l'une en l'autre.

80. Montbar , écartelé d'argent & de gueule , chappé de même de l'un en l'autre.

81. Sachet , de gueule , à trois pals d'argent, chappé de l'empire qui eft d'or, à l'aigle éployé de fable.

82. Lickenftein , d'argent , chauffé de gueule.

83 Pulcher-Von-Rigers , d'argent , chauffé , arrondi de fable, à deux fleurs-de-lis du champ.

84. Corrario , d'argent , coupé d'azur , chappé, chauffé de l'un en l'autre.

85. Gibing , de gueule vêtu d'or.

86. N. d'argent , embraffé à dextre de fable.

87. Domants, d'argent, embraffé à feneftre de gueule.

88. Holman , parti , emmanché de gueule & d'argent de quatre pieces.

89. De Gantes, d'azur, au chef emmanché de quatre pieces emmanchées d'or.

90. Perfil , emmanché , enbandé de gueule de trois pieces , & deux demies fur argent.

91. emmanché en barre d'azur & d'or de quatre pieces.

92. Thomaffeau de Curfay , de fable, à la pointe d'argent, emmanché de cinq pieces au tiers.

93. Bredel au Tirol , d'argent , à trois pointes d'azur, à la champagne de gueule.

94. De Cufeau en Limofin , d'argent , à une pointe renverfée mife en barre, de gueule, à la bordure de même.

95. Malliffi , d'azur , à trois pointes renverfées , aboutiffantes l'une à l'autre , d'or.

96. Potier , d'azur , à trois mains appaumées d'or, au franc quartier échiqueté d'argent & d'azur.

97. Thouars , d'or , femé de fleurs-de-lis d'azur , au canton de gueule.

98. La Garde , d'azur , au chef d'argent.

99. Bolomier, de gueule , au pal d'argent.

100. Bethune , d'argent , à la face de gueule.

101. De Torcy , de fable , à la bande d'or.

102. Saint-Cler , d'azur , à la barre d'argent.

103. Baudricourt , d'argent , à la croix de gueule.

104. Angennes , de fable , au fautoir d'argent.

105. Vaubecourt , de gueule , au chevron d'or.

106. D'Ailly , de gueule , à deux branches d'alizier d'argent, paffées en double fautoir, au chef échiqueté d'argent & d'azur de trois traits.

107. Schulemberg , d'azur , au chef de fable , chargé de quatre poignards d'argent , garnis d'or , les pointes en haut.

108. Perfil , de fable , au chef danché d'or.

109. Moncoquier , de fable , à trois fleurs-de-lis d'or , au chef ondé & abaiffé de même.

110. Des Urfins , d'argent , bandé de gueule , au chef du premier , chargé d'une rofe de gueule , pointée d'or , foutenu de même , chargé d'une givre d'azur.

111. Cybo , de gueule , à la bande échiquetée de trois traits d'argent & d'azur , au chef d'argent , à la croix de gueule , furmontée d'or , à l'aigle de l'empire avec la devife.

PLANCHE III.

Fig. 112. De Harlay , d'argent , à deux pals de fable.

113. Eftiffac , d'azur , à trois pals d'argent.

114. De Briqueville , palé d'or & de gueule , de fix pieces.

115. Joinville , palé , contre-palé d'argent & de gueule, de fix pieces.

116. Le Clerc de Fleurigny , de fable , à trois rofes d'argent , au pal de gueule.

117. Vallée , d'azur , au pal d'argent , accoté de deux aigles d'or.

118. Toullé , d'argent , à la face de gueule , à trois pals brochans d'azur, accompagnés de fix mouchetures de fable , quatre en chef , & deux en pointe.

119. Dabolio , d'azur , à quatre pals ondés d'or.

120. Miremont , d'azur , au pal d'argent , fretté de fable , accotté de deux lances , coupé d'argent.

121. Chauveron , d'argent , au pal bandé de fix pieces.

122. Sublet , d'azur , au pal breteffé d'or , maçonné de fable , chargé d'une vergette de même.

123. Saligny , d'or , à trois pals allaifés , au pié fiché de fable.

124. Croffe , d'azur , à trois pals abaiffés d'or , furmontés de trois étoiles de même.

125. Bataille en Bourgogne , d'argent , à trois pals flamboyans , de gueule , mouvans de la pointe.

126. Harcourt , de gueule , à deux fafces d'or.

127. Saint-Chamans , de finople , à trois fafces d'argent en chef , au bord de l'écu une dentelure d'argent , depuis le fiege de Térouenne.

128. De Cruffol , fafce d'or & de finople , de fix pieces.

129. Le Fevre de Caumartin , d'azur , à cinq burelles d'argent.

130. Lezignem , burellé d'azur & d'argent , de dix pieces.

131. La Marck , d'or , à la fafce échiquetée d'argent & de gueule de trois traits.

132. De Rochechouart , fafcé , nébulé d'argent & de gueule.

133. Damorefan , d'azur , à une fafce ondée d'or.

134. De Bragelongne , de gueule , à la fafce d'argent chargée d'une coquille de fable , accompagnée de trois molettes d'or , deux en chef , & une en pointe.

135. De Murard , d'or , à la fafce crenelée & maçonnée d'azur , furmontée de trois têtes de corbeaux de fable.

136. Le Vaffeur , d'azur , à deux fafces d'or , chargées de trois aiglettes de fable.

137. Gouffier , d'or , à trois jumelles de fable.

138. Bourbourg , d'azur , à trois tierces d'or.

139. Launay , d'argent , à deux bandes d'azur.

140. Budos , d'azur , à trois bandes d'or.

141. Belloy , d'argent , à quatre bandes d'azur.

142. Fiefque , bandé d'azur & d'argent , de fix pieces.

143. Pothein , bandé d'argent & de gueule , de huit pieces.

144. Horbler , bandé , contre-bandé d'or & de gueule.

145. Soulire , d'azur , à cinq cottices d'or.

146. La Nouë , cotticé de dix pieces d'argent & de fable.

147. Briçonnet , d'azur , à la bande componnée d'or & de gueule , de fix pieces , chargé fur le premier compon

compon de gueule d'une étoile d'or, & accompagné d'une autre étoile de même en chef.

148. De la Pierre de Saint-Hilaire, de finople, à la bande breteffée d'argent, accompagnée de deux lions de même lampaffés & couronnés de gueule.

149. Morien en Weftphalie, d'argent, à la bande baftillée de trois pieces à-plomb de fable, & en chef d'une étoile à fix raies de gueule.

150. Betauld, d'azur, au lion d'or, à la bande de gueule brochante fur le lion, chargée de trois rofes d'argent.

151. Von-Hutten, de gueule, à deux barres d'or.

152. Ray à Tournay, barré d'azur & d'argent, de fix pieces, la feconde & troifieme d'azur, chargées d'une étoile à fix raies d'or.

153. Courcy, d'argent, à la barre engrelée d'azur.

154. Tintry, d'argent, à la barre componnée de gueule & d'or, à fix pieces accompagnées de trois étoiles de fable, deux en chef, & une en pointe.

155. Saint-Gelais, d'azur, à la croix allaifée d'argent.

156. Dorat de Chameulles, de gueule, à trois croix palées d'or.

157. Le Pelletier, d'azur, à la croix palée d'argent, chargée en cœur d'un chevron de gueule, & en pointe d'une rofe de même boutonnée d'or, le chevron accoté de deux molettes de fable fur la traverfe de la croix.

158. D'Aubuffon, d'or, à la croix ancrée de gueule.

159. Hodefpan, d'or, à la croix d'azur, bordée & dentelée de fable.

160. Saliceta à Gènes, d'or, à la croix breteffée de finople.

161. Meliand, d'azur, à la croix cantonnée au premier & quatrieme d'une aigle, au deuxieme & troifieme d'une ruche à miel, le tout d'or.

162. Funillis, d'or, à la croix recercellée de fable, chargée de cinq écuffons d'argent, bordés, engrelés de fable.

163. Bonvarlet, d'argent, à la croix de fable, chargée de cinq annelets d'or.

164. Auzanet, de gueule, à la croix cerclée d'or, formant un tau au milieu.

165. Thomaffin, d'azur, à la croix écotée d'or.

166. Bailly d'Ozereaux, de gueule, à la croix componnée d'or & d'azur, cantonnée de quatre buftes de femme d'argent.

167. Brodeau de Candé, d'azur, à la croix recroifetée d'or, au chef de même, chargée de trois palmes de finople.

PLANCHE IV.

Fig. 168. Bignon, d'azur, à la croix haute ou du calvaire, d'argent, pofée fur une terraffe de finople, d'où fort un fep de vigne qui accolle & entoure ladite croix, laquelle eft cantonnée de quatre flammes d'argent.

169. De la Poterie, d'argent, à une croix potencée de fable.

170. Jofferand, de fable, à la croix endentée d'or.

171. D'Eftourmel, de gueule, à la croix dentelée d'argent.

172. Gilbert de Voifins, d'azur, à la croix engrelée d'argent, cantonnée de quatre croiffans d'or.

173. Le Fevre, d'argent, à la croix de Lorraine de fable, au chef d'azur, chargé d'un foleil d'or.

174. De Tigny, d'argent, à la croix palée, allaifée, & écartelée de gueule & de fable.

175. Du Bofc, de gueule, à la croix échiquetée d'argent & de fable, cantonnée de quatre lions du fecond.

176. Rouffet, de gueule, à une croix fichée d'argent.

177. Villequier, de gueule, à la croix fleurdelifée d'or, cantonnée de douze billettes de même, pofées 2 & 1 dans chaque canton.

178. Surville, de gueule, à la croix trefflée d'argent, au chef coufu d'azur.

179. La Roche Chemerault, d'azur, à la croix fourchée d'argent.

6. *Blafon.*

180. Truchfes Kalenthal en Suiffe, à la croix fourchetée de fable.

181. Rignier en Touraine, d'or, à la croix de gueule, fretée d'argent.

182. Pigeault en Bretagne, d'azur, à la croix gringolée d'argent.

183. Bec de Lievre en Normandie, de fable, à deux croix trefflées au pied fiché d'argent, accompagnées en pointe d'une coquille de même.

184. De Larlan en Bretagne, d'argent, à une croix formée de neuf macles de fable.

185. De Barres, d'argent, à la croix niffée de fable.

186. Chalut de Verin en Efpagne, d'or, à la croix ondée d'azur.

187. Rubat, d'azur, à la croix potencée d'or.

188. Touloufe, de gueule, à la croix vuidée, clechée, pommetée & allaifée d'or.

189. Boivin, d'azur, à trois croifettes d'or.

190. De la Guiche, de finople, au fautoir d'or.

191. Bertin, d'argent, au fautoir dentelé de finople, cantonné de quatre moucheteures d'hermine de fable.

192. Froulay de Teffé, d'argent, au fautoir de gueule, bordé & dentelé de fable.

193. Guichenon, de gueule, au fautoir angoulé de quatre têtes de léopards d'or mouvans des angles, chargé en cœur d'une autre tête de léopard du champ.

194. Frizon de Blamont, d'azur, au fautoir breteffé d'or.

195. Broglio, d'or, au fautoir ancré d'azur.

196. Du Pleffis Richelieu, d'argent, à trois chevrons pofés l'un fur l'autre.

197. Le Hardy, d'azur, au chevron d'or, contre-potencé de même, rempli de fable, au chef d'or, chargé d'un lion léopardé de gueule.

198. D'Affry en Suiffe, chevronné d'argent & de fable, de fix pieces.

199. De Puget, d'azur, au chevron ondé, accompagné de trois molettes, le tout d'argent.

200. Saumoife de Chafans, d'azur, au chevron ployé d'or, accompagné de trois glands de même, à la bordure de gueule.

201. Marfchalck en Baviere, de gueule, au chevron couché, contourné d'argent.

202. Prevoft Saint-Cir, d'or, au chevron renverfé d'azur, accompagné en chef d'une molette de gueule, & en pointe d'une aiglette de fable.

203. Michelet, d'azur, au chevron d'or, chargé d'un autre chevron de gueule, accompagné de trois lis d'argent.

204. Baugier, d'azur, au chevron brifé, furmonté en chef d'une croix de Lorraine, accompagnée de trois étoiles, deux en chef, & une en pointe, le tout d'or.

205. Meynier en Provence, d'azur, à deux chevrons rompus, le premier à dextre, & le fecond à feneftre.

206. De Beaufobre, d'azur, à deux chevrons, dont l'un renverfé & entrelacé d'or, au chef coufu de gueule, chargé d'une ombre de foleil d'or.

207. Kerven en Bretagne, d'azur, au chevron allaifé d'or, la pointe furmontée d'une croifette de même, & accompagnée de trois coquilles d'argent.

208. La Grange Trianon, de gueule, au chevron dentelé d'argent, chargé d'un autre chevron de fable, accompagné de trois croiffans d'or.

209. Saligdon, d'azur, au chevron parti d'or & d'argent.

210. Coetlogon, de gueule, à trois écuffons d'hermine.

211. Holland, de gueule, à la bordure d'argent.

212. Brunet, d'or, au levrier de gueule, colleté d'or, à la bordure crenelée de fable.

213. Aubert, écartelé d'or & d'azur, à la bordure écartelée de l'un en l'autre.

214. Cornu en Picardie, de gueule, à l'orle d'argent.

215. Boffu d'Efcry, d'or, au trefcheur d'azur, au fautoir de gueule brochant fur le tout, chargé d'un

B

écusson auffi de gueule , furchargé d'une bande d'or.

216. De Scoll en Angleterre, d'or, à trois pointes renverfées de gueule, aboutiffantes l'une à l'autre, chargé à l'abîme d'un écusson du champ au trefcheur de même.

217. Dandrie, d'argent, à trois aigles de fable au double trefcheur de gueule.

218. Iffoudun, ville, d'azur, au pairle accompagné de trois fleurs-de-lis mal ordonnées, le tout d'or.

219. Eftampes, d'azur, à deux pointes d'or, les pointes en haut en forme de chevron, au chef d'argent, chargé de trois couronnes de duc de gueule.

220. Le Nain, échiqueté d'or & d'azur.

221. Geneve, cinq points d'or, équipollés à quatre d'azur.

222. Tolede, huit points d'argent, équipollés à fept d'azur.

223. Montjean, d'or, freté de gueule.

PLANCHE V.

Fig. 224. Bardonenche, d'argent, treillifé de gueule, cloué d'or.

225. Vieille Maifon, d'azur, à la couliffe d'or.

226. Morienville, d'azur, à la herfe d'or.

227. Mollart, de gueule, à trois lozanges d'or.

228. Turpin de Criffé, lozangé d'argent & de gueule.

229. Senneéterre, d'azur, à cinq fufées d'argent pofées en fafce.

230. Grimaldy Monaco, fufelé d'argent & de gueule.

231. Rohan, de gueule, à neuf macles d'or, pofées 3. 3. & 3.

232. Schefnaye en Flandres, de gueule, à trois ruftres d'argent.

233. Beaumanoir, d'azur, à onze billettes d'argent, pofées 4. 3. & 4.

234. Chomel, d'or, à la fafce d'azur, chargé de trois carreaux d'argent.

235. Boula, d'azur, à trois befans d'or.

236. De Montefquiou, d'or, à deux tourteaux de gueule, pofés l'un fur l'autre.

237. Abtot en Angleterre, d'or, parti de gueule aux tourteaux & befans de l'un en l'autre, en chef un tourteau befant de même en pointe.

238. Fuenfalda en Efpagne, de gueule, à fix befans, tourteaux d'argent & de fable, pofés 2. 2. & 2. les premier & troifieme à dextre, & les deux à feneftre coupés, & les trois autres parties.

239. Fouilleufe de Flavacourt, d'argent, papelonné de chaque piece d'argent, chargé d'un treffle renverfé de gueule.

240. L'Allemand de Betz, de gueule, au lion d'or.

241. Luxembourg, d'argent, au lion de gueule, armé & lampaffé & couronné d'azur, la queue fourchée, nouée & paffée en double fautoir.

242. Charolois, de gueule, au lion la tête contournée d'or, armé & lampaffé d'azur.

243. Des Reaux, d'or, au lion de fable, la tête humaine de carnation de front.

244. D'Avernes, d'argent, au lion diffamé de fable.

245. De Cormis en Provence, d'azur, à deux lions affrontés d'or, un cœur d'argent entre leurs pattes de devant.

246. Defcordes, d'azur, à deux lions adoffés d'or.

247. Frelon, d'azur, à deux lions pofés en fautoir d'or.

248. Varnier, d'azur, au lion naiffant d'or au chef d'argent, chargé de trois croiffans de gueule.

249. Servient, d'azur, à trois bandes d'or, au chef coufu du champ, chargé d'un lion iffant du fecond.

250. De Beauveau, d'argent, à quatre lionceaux de gueule, armés, lampaffés & couronnés d'or.

251. Rochay Guengo, d'argent, au lion vilené, armé & lampaffé de gueule.

252. De Bretigny en Bourgogne, d'or, au lion dragonné de gueule, armé, lampaffé & couronné d'argent.

253. De Guemadeuc, de fable, au lion léopardé d'argent, accompagné de fix coquilles de même, rangées en fafce, trois en chef, & trois en pointe.

254. Teftu de Balincourt, d'or, à trois lions léopardés de fable, armés & lampaffés de gueule, l'un fur l'autre, celui du milieu contre-paffant.

255. Saint-Amadour, de gueule, à trois têtes de lions d'argent.

256. Mallabrancha à Rome, de gueule, à une patte de lion d'argent, mouvant du flanc dextre, & pofé en bande.

257. De Brancas, d'azur, au pal d'argent, chargé de trois tours de gueule, & accoté de quatre pattes de lion d'or, mouvantes des deux côtés de l'écu.

258. Croifmare, d'azur, au léopard paffant d'or.

259. Voyer Paulmy d'Argenfon, d'azur, à deux léopards couronnés d'or.

260. La Baume le Blanc de la Valliere, coupé de gueule & d'or, au léopard lionné d'argent fur gueule, couronné d'or & de fable fur or.

261. Fremont d'Auneuil, d'azur, à trois têtes de léopards d'or.

262. Douiat, d'azur, au griffon couronné d'or.

263. De Bourdeilles, d'or, à deux pattes de griffon de gueule, onglées d'azur, & pofées l'une fur l'autre.

264. Trudaine, d'or, à trois daims de fable.

265. Cornulier, d'argent, au maffacre de cerf d'azur, furmonté d'une moucheture d'hermine.

266. Cornu, d'argent, aux cornes de cerf de gueule, furmonté d'un aigle éployé de fable.

267. Paffart, d'azur, à trois cornes de cerf d'or, rangées en face.

268. Fevrier de la Belloniere, d'argent, au fanglier de fable.

269. Rofnivinen, d'argent, à la hure de fanglier de fable, flamboyante de gueule.

270. De Maupeou, d'argent, au porc-épic de fable.

271. Berthier, d'or, au taureau furieux de gueule, chargé de cinq étoiles d'argent pofées en bande.

272. Bouvet, de gueule, au rencontre de bœuf d'or.

273. Portail, femé de France, à la vache d'argent, clarinée de même, accollée, accornée & couronnée de gueule.

274. Puget, d'argent, à une vache de gueule, furmontée fur la tête d'une étoile d'or.

275. Montholon, d'azur, à un mouton paffant d'or, furmonté de trois rofes de même.

276. Perrot en Bretagne, de fable, au rencontre de bellier d'or.

277. Dugué, d'azur, au cheval d'or, au chef d'argent, chargé d'un treffle de gueule.

278. La Chevalerie, de gueule, au cheval gai d'argent.

279. De la Croix de Chevrieres, d'azur, à la tête & col de cheval d'or, au chef coufu de gueule, chargé de trois croifettes d'argent.

PLANCHE VI.

Fig. 280. Chabanne, de gueule, à la licorne d'argent.

281. Harling, d'argent, à la licorne affife ou acculée de fable.

282. Chevalier, d'azur, à la tête & corne de licorne d'argent, au chef de même, chargé de trois demivols de gueule.

283. Nicolay, d'azur, au levrier courant d'argent, accollé de gueule, bouclé d'or.

284. Brachet, d'azur, à deux chiens braques d'argent paffant l'un fur l'autre.

285. Sordet, de gueule, à trois têtes de levrier d'argent.

286. Aubert, d'or, à trois têtes de braques de fable.

287. La Chétardie, d'azur, à deux chats paffant d'argent.

288. D'Agoult, d'or, au loup raviffant d'azur, armé & lampaffé de gueule.

289. Le Fevre d'Argencé, d'argent, à une louve de fable, pofée fur une terraffe de finople, au chef d'azur chargé de deux rofes d'argent.

290. Montregnard, de gueule, au renard rampant d'or.

291. Cártigny, d'or, à trois belettes d'azur, l'une fur l'autre.
292. Le Fortuné, de gueule, à un éléphant d'or, armé (c'eft fa dent) & onglé d'azur.
293. Filtz en Siléfie, de gueule, parti d'argent, à deux probofcides ou trompes d'éléphant, adoffées les nafeaux en haut de l'un en l'autre.
294. D'Offun, d'or, à l'ours paffant de fable, fur une terraffe de finople.
295. Morlay, d'argent, à une tête d'ours de fable, emmufelée de gueule.
296. Bautru, d'azur, au chevron, accompagné en chef de deux rofes, & en pointe d'une tête de loup arrachée, le tout d'argent.
297. Fouquet, d'argent, à l'écureuil de gueule.
298. D'Aydie, de gueule, à quatre lapins d'argent courant l'un fur l'autre.
299. Des Noyers, d'azur, à l'aigle d'or.
300. L'Empire, d'or, à une aigle éployée de fable.
301. Fourcy, d'azur, à une aigle, le vol abaiffé d'or, au chef d'argent, chargé de trois befans de gueule.
302. Gon de Vaffigny, d'azur, à une aigle de profil, & volante ou efforante, d'or.
303. Meniot, d'hermine, au chef de gueule, chargé d'une aigle naiffante d'argent.
304. De la Trémoille, d'or, au chevron de gueule, accompagné de trois aiglettes d'azur, becquées & membrées de gueule.
305. Barberie, d'azur, à trois têtes d'aigles arrachées d'or.
306. Robert de Villetanneufe, d'azur, à trois pattes de griffons d'or.
307. Montmorency, d'or, à la croix de gueule, cantonnée de feize allerions d'azur, quatre dans chaque canton, fur le tout un écuffon d'argent, chargé d'un lion de gueule, armé, lampaffé & couronné d'azur, la queue fourchée, nouée & paffée en fautoir.
308. Malon de Bercy, d'azur, à trois merlettes d'or.
309. De Grieu, de fable, à trois grues d'argent, tenant chacune leur vigilance d'or.
310. Poyanne, d'azur, à trois cannettes d'argent.
311. Cigny, de gueule, au cigne d'argent.
312. Lattaignant, d'azur, à trois cocqs d'or.
313. Segoing, d'argent, à la cigogne d'argent, becquée & membrée de gueule, portant au bec un lézard de finople.
314. De Sougy, fieur du Clos, de finople, à une autruche d'argent, la tête contournée.
315. Malet de Lufart, d'azur, à un phœnix fur fon immortalité regardant ou fixant un foleil d'or.
316. Le Camus, de gueule, au pélican d'argent, enfanglanté de gueule dans fon aire, au chef coufu d'azur, chargé d'une fleur-de-lis d'or.
317. La Cave, d'or, au perroquet de finople.
318. De la Broue, d'or, à trois corbeaux de fable.
319. Machault, d'argent, à trois têtes de corbeaux de fable, arrachées de gueule.
320. Le Tonnelier de Breteuil, d'azur, à l'épervier efforant d'or, longé & grilleté de même.
321. Le Breton, d'azur, à un écu en flanc de même, chargé d'une fleur-de-lis d'or, & l'écu accompagné de trois colombes d'argent, celle du chef affrontée, au chef d'or chargé d'un lion naiffant de gueule.
322. Raguier, d'argent, au fautoir de fable, cantonné de quatre perdrix de gueule.
323. Le Doux, d'azur, à trois têtes de perdreaux arrachées d'or.
324. Bécaffous, d'azur, à trois têtes de bécaffes arrachées d'or.
325. Hevrat, d'argent, à une chouette de gueule.
326. Barberin, d'azur, à trois mouches ou abeilles d'or.
327. Doublet de Perfan, d'azur, à trois doublets ou papillons d'or volant en bande 2 & 1.
328. Berard, d'argent, à la fafce de gueule, chargée de trois trefles d'or, la fafce accompagnée de trois fauterelles de finople, deux en chef, & une en pointe.

329. De Grille, de gueule, à la bande d'argent, chargé d'un grillon de fable.
330. Barrin de la Galiffonniere, d'azur, à trois papillons d'or.
331. D'Ofmond, de gueule, au vol renverfé d'hermine.
332. Bevard, de gueule, au demi-vol d'argent.
333. De Marolles, d'azur, à l'épée d'argent, la garde en haut d'or, accotée de deux pannaches adoffées du fecond.
334. Harach, de gueule, à trois plumes ou pannaches mouvantes, d'un befant pofé au centre de l'écu, le tout d'argent.
335. Dauphiné, province, d'or, au dauphin d'azur, creté & oreillé de gueule.

PLANCHE VII.

Fig. 336. Chabot, d'azur, à trois chabots de gueule.
337. Poiffon de Marigny, de gueule, à deux barres adoffées d'or,
338. Manciny, d'azur, à deux poiffons d'argent pofés en pal.
339. Orcival, d'azur, à la truite d'argent, pofée en bande, à l'orle de cinq étoiles d'or 2 & 3.
340. Gardereau, d'azur, au brochet mis en fafce, furmonté en chef d'une étoile, & en pointe d'un croiffant, le tout d'argent.
341. Raoul, de fable, au faumon d'argent, pofé en fafce, accompagné de quatre annelets, trois en chef, & un en pointe.
342. Sartine, d'or, à la bande d'azur, chargée de trois fardines d'argent.
343. Goujon, d'azur, à deux goujons d'argent, paffés en fautoir, & en pointe une riviere de même.
344. Savalette, d'azur, au fphinx d'argent, accompagné en chef d'une étoile d'or.
345. Sequiere, à Touloufe, d'azur, à une firene fe peignant & mirant d'argent, nageant fur des ondes au naturel.
346. Thiars de Biffy, d'or, à trois écreviffes de gueule.
347. Tarteron, d'or, au crabe ou fcorpion de fable, au chef d'azur, chargé de trois étoiles d'argent.
348. Andelin, d'or, à trois grenouilles de finople.
349. Aleffau, d'azur, au fautoir d'or, cantonné de quatre limaçons de même.
350. Le Maçon, de Treves, d'azur, à la fafce d'or accompagnée de trois limaces d'argent.
351. Feydeau de Brou, d'azur, au chevron d'or, accompagné de trois coquilles de même.
352. De Gars, d'argent, à trois bandes de gueule, au chef de finople, chargé de trois vanets d'or.
353. Colbert, d'or, à la couleuvre d'azur, pofée en pal.
354. Reffuge, d'argent, à deux fafces de gueule, & deux biffes affrontées d'azur, armées de gueule, brochantes fur le tout.
355. Milan, ville, d'argent, à une givre d'azur, couronnée d'or, à l'enfant iffant de gueule.
356. Le Tellier, d'azur, à trois lézards d'argent, rangés en trois pals, au chef coufu de gueule, chargé de trois étoiles d'or.
357. Cottereau, d'argent, à trois léopards de finople.
358. Joyeufe, palé d'or & d'azur, au chef de gueule, chargé de trois hydres d'or.
359. D'Ancezune, de gueule, à deux dragons monftrueux, à faces humaines, affrontés d'or, ayant leur barbe en ferpentant.
360. Caritat de Condorfet, d'azur, au dragon volant d'or, lampaffé & armé de fable, à la bordure de même.
361. Bigot, d'argent, au chevron de gueule, accompagné de trois fourmis de fable.
362. Doullé, d'argent, à trois fangfues de gueule renverfées.
363. La ville d'Arras, d'azur, à la fafce d'argent, chargé de trois rats paffant de fable, la fafce furmontée d'une mître, & en pointe de deux croffes paffées en fautoir, le tout d'argent.

364. Raymont, de gueule, à une sphere d'argent.
365. De Cheries, gironné de gueule & d'azur, un soleil d'or en abîme, brochant sur le tout.
366. Joly de Chouin, d'azur, à une ombre de soleil d'or, au chef de même, chargé de trois roses de gueule.
367. Le Clerc de Lesseville, d'azur, à trois croissans surmontés d'un lambel, le tout d'or.
368. Bochart, d'azur, au croissant d'or, abaissé sous une étoile de même.
369. Pfiffert, écartelé au premier & quatrieme d'or, à deux croissans de sable, au deuxieme & troisieme d'or, à une fasce de sinople.
370. Perichon, d'azur, à trois croissans d'argent, les deux du chef adossés, celui de la pointe renversé.
371. Courten en Suisse, de gueule, au globe ceintré & croisé d'or.
372. D'Anican, d'azur, à la sphere d'argent, cerclée d'un zodiaque de sable en fasce, accompagnée en chef d'une étoile d'or, & d'un vol de même en pointe qui s'éleve & enclave la sphere.
373. Lunati, d'azur, à trois croissans d'argent, les deux du chef affrontés.
374. Zily en Suisse, d'azur, à deux lunes en croissant & en décours adossées d'or.
375. Geliot, d'azur, à trois étoiles d'or, posées en pal.
376. Châteauneuf, d'or, à une étoile à huit raies de gueule.
377. Des Beaux, de gueule, à une étoile à seize raies d'argent.
378. Ronvify à Douay, d'azur, à la comete d'or, ondoyante de la pointe.
379. Merle, de gueule, aux rayons d'argent de trois pointes, naissant de l'angle à dextre de l'écu.
380. Morelly, sieur de Choisy, d'azur, à une nuée d'argent en bande, laquelle est traversée de trois foudres d'or, posés en barre.
381. De Termes, d'azur, à trois pals cométés ou ondoyés d'argent.
382. Larcher, d'azur, à trois fasces ondées d'argent, surmontées d'un arc-en-ciel au naturel.
383. Chaumont, d'argent, à un mont de sable, dont le sommet en flambant d'une flamme de gueule, d'où sort de la fumée de chaque côté roulée en forme de volute.
384. De Belgarde, d'azur, aux rayons droits & ondés d'or alternativement, mouvant d'une portion de cercle du chef vers la pointe de l'écu, chaque intervalle de rayons rempli d'une flamme de même, au chef d'or chargé d'une aiglette de sable.
385. Pollart, d'argent, à un sanglier de sable, surmonté de deux flammes de gueule.
386. Hericard, d'or, au mont de sinople, chargé de flammes d'or, au haut du mont trois fumées d'azur, au chef de gueule, chargé de trois étoiles d'argent.
387. Beral, sieur de Forges, d'azur, à deux flambeaux d'or allumés de gueule, passés en sautoir, surmontés d'une fleur-de-lis.
388. Des Pierres, d'or, à la salamandre de gueule, accompagnée de trois croisettes de sinople.
389. Ragareu, de sinople, à une riviere d'argent ondée en fasce.
390. Tranchemer en Bretagne, de gueule, coupé d'une mer ondée d'argent, ombrée d'azur, au couteau d'or plongé dans la mer.
391. Guynet, de sable, à trois fontaines d'argent.

PLANCHE VIII.

Fig. 392. Monfrain de Fouarnez, d'azur, au lambel d'or.
393. Durey de Noinville, de sable, à un rocher d'argent, surmonté d'une croisette de même.
394. Durand, d'azur, au rocher d'or mouvant d'une mer d'argent, qui occupe le bas de l'écu, accompagné en chef de six roses trois à trois, en forme de bouquets, un de chaque côté, feuillé & tigé du second.

395. Olivier, d'or, à l'olivier arraché de sinople, au lion contourné & couronné de gueule, grimpant à l'arbre.
396. Lomenie, d'or, à l'arbre arraché de sinople, posé sur un tourteau de sable, au chef d'azur, chargé de trois lozanges d'argent.
397. De la Live, d'argent, au pin de sinople, le fût accoté de deux étoiles de gueule.
398. Sandrier, d'azur, au rameau d'olivier, à deux branches d'or, mouvant d'un croissant de même.
399. Du Bourg, d'azur, à trois branches d'épine d'or.
400. Crequi, d'or, au crequier de gueule.
401. Parent, d'azur, à deux bâtons écottés & allaisés d'or, passés en sautoir, accompagnés d'un croissant d'argent en chef, & de trois étoiles d'or, deux en flanc, & une en pointe.
402. D'Argelot, d'or, à deux troncs d'arbres arrachés de sable.
403. La Vieuville, d'argent, à six feuilles de houx, posées 3, 2 & 1.
404. Messemé, de gueule, à six feuilles de lauriers d'or, posées en rose.
405. Malet, d'azur, à trois treffles d'or.
406. Renouard, d'argent, à une quinte-feuille de gueule.
407. De Prie, de gueule, à trois tierce-feuilles d'or, au chef d'argent, chargé d'une aiglette de sable.
408. Le Boullanger, d'or, à trois palmes de sinople, accompagnées en chef d'une étoile de gueule.
409. France, d'azur, à trois fleurs-de-lis d'or.
410. Vignacourt, d'argent, à trois fleurs d'or, aux pieds nourris de gueule.
411. Foucault, d'azur, semé de France.
412. Joly de Fleury, d'azur, à un lis au naturel, au chef d'or, chargé d'une croisette pattée de sable.
413. Le Fevre, d'azur, à trois lis d'argent, feuilles & tiges de sinople.
414. Longueil, d'azur, à trois roses d'argent, au chef d'or, chargé de trois roses de gueule.
415. Caradas, d'argent, au chevron d'azur, accompagné de trois roses de gueule, feuillées & tigées de sinople.
416. Le Maitre, d'azur, à trois soucis d'or.
417. Brinon, d'argent, à trois œillets de gueule, feuillés & tigés de sinople.
418. Thumerie, d'or, à la croix de gueule, cantonnée de quatre tulippes de gueule, feuillées & tigées de sinople.
419. Verforis, d'argent, à la fasce de gueule, accompagnée de trois fleurs d'ancolies d'azur.
420. Chabenat de Bonneuil, d'argent, à trois pensées au naturel, tigées & feuillées de sinople, au chef d'azur, chargé d'un soleil d'or.
421. Phelipeaux, d'azur, semé de quatre feuilles d'or, au canton d'hermine.
422. Pomereu, d'azur, au chevron d'argent, accompagné de trois pommes d'or.
423. Pinard, de gueule, à trois pommes de pin d'argent, posées 2 & 1, abaissées sous un lion léopardé d'or.
424. Peruffys, d'azur, à trois poires d'or.
425. Bonneau, d'azur, à trois grenades feuillées & tigées de même, ouvertes de gueule.
426. Frizon, d'or, à trois fraises de gueule, feuillées de sinople.
427. Noifet, sieur de Bara, d'argent, à la croix de gueule, chargée d'une épée d'argent garnie d'or, la pointe en haut, cantonnée de quatre coquerelles de sinople, au chef d'azur, chargé d'un soleil d'or.
428. Favier du Boulay, de gueule, à trois concombres d'argent, les queues en haut.
429. Chauvelin, d'argent, au chou pommé de cinq branches, & arraché de sinople, & entouré par la tige d'une bisse d'or, la tête en haut.
430. De Faverolles, d'azur, à la tige de feves, de trois gousses naissantes, d'un croissant posé proche la pointe de l'écu, & accompagné en chef de deux étoiles d'or.

431. Giot, d'azur, au chevron d'argent, accompagné de trois champignons d'or.

432. Le Besgue de Majainville, d'azur, au sep de vigne d'or, soutenu d'un échalas de même; un oiseau d'argent perché au haut, & accoté de deux croissans de même.

433. Courtois, d'azur, à trois grapes de raisin d'argent.

434. De Talon, d'azur, au chevron accompagné de trois épis sortant chacun d'un croissant, le tout d'or.

435. Dionis du Séjour, d'azur, à trois ananas d'or, au chef de même, chargés d'une croix potencée de gueule.

436. Rayveneau, d'azur, à trois melons d'or.

437. Gemmel en Baviere, de gueule, au pal d'argent, accoté de deux enfans de carnation, tenant un cœur du champ posé sur le pal.

438. Wolefkeel en Franconie, d'or, à un homme passant de carnation, habillé de sable, tenant de la main droite une branche de rosier, de trois roses de gueule, & la main gauche posée sur son côté.

439. Saint-Georges, de gueule, à un saint Georges armé, tenant une épée levée d'argent, monté sur un cheval courant de même, combattant un dragon aussi d'argent.

440. Andelberg en Suede, d'argent, parti de gueule, à une femme de carnation habillée à l'allemande, les manches rebroussées, les mains posées sur le ventre, partie de l'une en l'autre.

441. Grammont, d'azur, à trois bustes de reines de carnation, couronnées d'or à l'antique.

442. Le Goux, d'argent, à une tête de maure de sable, tortillée du champ, accompagnée de trois molettes d'éperons de gueule.

443. Santeuil, d'azur, à une tête d'argus d'or.

444. Legier, d'azur, au chevron d'or, accompagné de trois yeux d'argent.

445. Desmarets, d'azur, au dextrochere d'argent, tenant une plante de trois lis de même.

446. Le Royer, écartelé au premier & quatrieme d'azur, à la foi couronnée d'un couronne à l'antique d'or, au deuxieme & troisieme, d'azur au chevron d'or, accompagné en chef de deux roses d'argent, & en pointe d'une aiglette au vol abaissé de même.

447. De Massol, coupé d'or & de gueule, l'or chargé d'une aigle éployée de sable, membrée & languée de gueule, le gueule chargé d'un dextrochere armé d'or, tenant un marteau de même; & mouvant d'une nuée d'argent.

PLANCHE IX.

Fig. 448. Rouillé de Meslay, de gueule, à trois mains dextres à paumes d'or, au chef de même, chargé de trois molettes de gueule.

449. Cossa en Italie, d'argent, à trois bandes de sinople, au chef de gueule, chargé d'une jambe & cuisse senestre d'argent.

450. Courtin, d'azur, à trois jambes & cuisses d'argent, posées en triangle, au chef cousu de gueule, chargé d'une levrette courante d'argent, coletée & bouclée d'or.

451. Durant, parti de sable & d'or, au chevron de l'un en l'autre, au chef d'argent, chargé de trois têtes de mort de sable.

452. Tellès, écartelé au premier & quatrieme d'azur, à six côtes d'homme en bandes & en barres, en forme de trois chevrons d'argent l'un sur l'autre, au deuxieme & troisieme d'argent, au grillon de sable.

453. Doussy, de sable, à trois os de jambes l'un sur l'autre, posés en fasce.

454. Amelot, d'azur, à trois cœurs d'or, surmontés d'un soleil de même.

455. Perrotin de Barmont, d'argent, à trois cœurs de gueule.

456. Sevin, d'azur, à une gerbe d'or.

6. Blason.

457. Artier, d'azur, au chevron accompagné de trois houssetes, le tout d'or.

458. Communauté des chapeliers, d'or, au chevron d'azur, accompagné de trois chapeaux de cardinaux de gueule.

459. Hyltmair en Franconie, de gueule, à trois chapeaux ou bonnets à l'antique d'argent.

460. Condé, d'azur, à trois manches mal taillées de gueule.

461. Avandaeños, de sinople, à une chemise ensanglantée de gueule, percée en flanc de trois fleches, une en pal, une en bande, & l'autre en barre, le tout d'argent.

462. Lopis, de gueule, au château de deux tours d'argent rondes & crenelées, au loup passant de sable, appuyé au pied du château.

463. Castille, de gueule, au château sommé de trois tours d'or.

464. De la Tour, d'azur semé de France, à la tour d'argent.

465. De Pontac, de gueule, au pont à quatre arches d'argent sur une riviere de même, ombrée d'azur, & supportant deux tours du second.

466. Casanova en Espagne, d'azur, à une maison d'argent, maçonnée de sable, essorée de gueule.

467. De la Chapelle, écartelé au premier quartier d'argent, à la bande de gueule, chargée d'une étoile & de deux roues d'or; au deuxieme, d'argent, au lion couronné de sable; au troisieme, d'or, à trois lionceaux de sable; au quatrieme, d'azur, à trois fasces d'or & une bande de même, brochante sur les deux fasces, sur le tout d'azur, au portail d'une chapelle d'or.

468. Bigault à Senlis, d'azur, à une pyramide élevée d'or.

469. De la Poterie, de gueule, au portail antique donjonné de trois donjons, deux lions affrontés posés sur les perrons, & appuyés contre le portail, le tout d'argent, au chef de même, chargé de trois étoiles d'azur.

470. Pompadour, d'azur, à trois tours d'argent.

471. De Lionne, d'azur, à une colonne toscane d'argent, la base & le chapiteau d'or, au chef d'azur, chargé d'un lion léopardé d'or.

472. Rogier de la Ville, d'argent, à une ville sur un rocher d'azur, surmonté de trois étoiles de gueule.

473. Le Fevre, d'azur, à un pan de muraille d'argent, maçonné de sable, surmonté d'une étoile d'or.

474. De Marillac, d'argent, maçonné de sable, cartelé de sept pieces remplies de sept merlettes de sable. Le mot cartelé veut dire fait en carreau.

475. Klamenstein en Baviere, de sable, tranché, maçonné, pignoné de deux montans d'argent.

476. Hohenstein en Allemagne, d'argent, à la fasce pignonnée de cinq montans de sable.

477. De Vigny, d'argent, à une fasce d'azur, crenelée de trois pieces & de deux demies, accompagnées en chef de deux tourteaux, & en pointe d'un lion léopardé de sable.

478. De Layat, d'azur, à quatre pals ondés d'argent, accompagnés de trois flammes d'or entre les pals rangés en fasce.

479. Du Puis, d'azur, à la bande d'or, engoulée de deux têtes de lions de même, accompagnée de six besans d'argent rangés en orle, chacun chargé d'une moucheture d'hermine de sable.

480. Aldobrandin, d'azur, à la bande bretessée d'or.

481. Grivel, d'or, à la bande contre-bretessée de sable.

482. Gerbonville, de gueule, à trois calices d'argent.

483. Godet, de gueule, à trois coupes d'argent.

484. Laon, église, d'azur semé de France, à la crosse d'argent posée en pal.

485. Xaintonge, ville, d'azur, à une mitre d'argent, accompagnée de trois fleurs-de-lis d'or.

486. Le Sens de Folleville, de gueule, au chevron d'argent, accompagné de trois encensoirs d'or.

487. Dieuxyvoye, d'azur, au chandelier à trois branches d'argent, accompagné en chef d'un soleil d'or.

C

488. De Villiers, d'or, au chef d'azur, chargé d'un dextrochere revêtu d'une manipule d'hermine, pendante fur le champ d'or.

489. Auvergne, ville, d'or au gonfanon de gueule, frangé de finople.

490. Univerfité de Paris, d'azur, à une main dextre fortant d'une nuée du haut de l'écu, tenant un livre d'or, accompagné de trois fleurs-de-lis de même.

491. L'Hermite, de finople, au dixain de chapelet pofé en chevron, fini de deux houpes, la croix en chef d'or, accompagnée de trois rofes d'argent.

492. Bellegarde, d'azur, à une cloche d'argent bataillée de fable.

493. Marbeuf, d'azur, à deux épées d'argent, garnies d'or, paffées en fautoir, les pointes en bas.

494. Poulet en Angleterre, de fable, à trois épées d'argent, appointées, les gardes en haut garnies d'or.

495. Ferrand, d'azur, à trois épées d'argent, garnies d'or, celle du milieu la pointe en haut, les deux autres les pointes en bas, une fafce d'or brochante fur le tout.

496. De Courtejambe, échiqueté d'argent & de fable, à deux fabres ou badelaires rangés en fafce dans leurs fourreaux de gueule, enchés, virolés & rivés d'or.

497. Varennes, d'argent, à deux huches d'azur, pofées en fautoir, les têtes en haut.

498. Mazarin, d'azur, à la hache d'arme d'argent au milieu d'un faifceau d'or lié d'argent, pofée en pal, & une fafce de gueule brochante fur le tout, chargée de trois étoiles d'or.

499. Grandin de Mancigny en Normandie, d'azur, à trois dards d'argent.

500. Villiers, d'argent, à trois piques de fable, pofées en pal.

501. Ferrier, d'argent, à trois fers de piques d'azur.

502. Villeneuve en Provence, d'azur, freté de fix lances d'or, les claires-voies remplies chacune d'un écuffon de même, à l'écuffon d'azur, chargé d'une fleur-de-lis d'or brochante fur le tout qui eft une conceffion.

503. After, de gueule, à trois fleches d'or, les pointes en bas, pofées en trois pals.

PLANCHE X.

Fig. 504. Millet, d'or, à trois fers de fleches de fable.

505. Crenan en Bretagne, d'argent, à deux hallebardes rangées en pal de gueule.

506. Maffiac, d'azur, à la main d'or habillée d'argent, tenant une maffue d'or en pal.

507. Harnifcht à Brifack, de gueule, au corps de cuiraffe d'argent, auquel eft joint les cuiffards de même.

508. Zmodz en Pologne, de gueule, à l'arbalete d'argent.

509. Arbalefte, d'or, au fautoir engrelé de fable, cantonné de quatre arbaletes de gueule.

510. Normand, écartelé de gueule & d'or, les quartiers de gueule chargés d'un roc d'échiquier d'or; ceux d'or chargés d'un roc d'échiquier de gueule, fur le tout, à une fleur-de-lis d'or.

511. Beaupoil, de gueule, à trois couples de chiens de chaffe d'argent, les attaches d'azur.

512. Bourdelet de Montalet, d'azur, au chevron d'or, accompagné de trois étriers de même.

513. Gautier, d'azur, à deux éperons d'or, pofés en pal, liés de même, au chef d'argent chargé de trois molettes de gueule.

514. Bombarde, d'azur, au canon d'or fur fon affût de gueule, accompagné en chef d'une fleur-de-lis d'argent.

515. Valette, de gueule, à un fufil d'argent, garni d'or, & pofé en fafce.

516. Mallet de Graville, à trois boucles ou fermeaux d'or, pofés 2 & 1.

517. Caillebot, d'or, à fix annelets de gueule, pofés 3, 2 & 1.

518. Moreilles, d'azur, à trois morailles d'argent, pofées en fafce l'une fur l'autre.

519. Frefnay, d'hermine, à la fafce de gueule, accompagnée de trois fers de cheval d'or, trois en chef, & un en pointe.

520. D'Eftrapes, d'argent, au chevron de gueule, accompagné de trois chauffetrappes de fable.

521. Cadenet, d'azur, à trois chaînes d'or, pofées en trois bandes.

522. Feret, d'azur, à une chaîne d'or, pofée en bande.

523. Boffuet, d'azur, à trois roues d'or.

524. Bonzy, d'azur, à la roue fans cercle d'or.

525. Bretin, de fable, à trois roues perlées d'argent, au chef coufu d'azur, chargé de trois héaumes de profil d'argent.

526. Dumas, d'azur, au mas d'or équippé d'argent mouvant de la pointe de l'écu.

527. Auvelliers, d'azur, au navire d'argent, équippé de gueule, fur une mer d'argent, au chef d'or, chargée d'une aiglette d'azur.

528. Du Foffé de la Motte Vateville, d'azur, à un ancre de navire d'or, cantonné de quatre étoiles de même.

529. Pericard, d'or, au chevron d'azur, accompagné en pointe d'une ancre de fable, au chef d'azur, chargé de trois molettes d'or.

530. Sueting en Angleterre, d'azur, à trois violons d'argent, les manches en bas, pofés 2 & 1.

531. Luzy, de gueule, à deux luths d'argent, rangés en fafce.

532. Davy, d'azur, au chevron d'or, accompagné de trois harpes de même.

533. De Segent, d'argent, à trois grenades flamboyantes de gueule, pofées 2 & 1.

534. Nefmond, d'or, à trois cors de chaffe de fable, liés & virolés de gueule.

535. Bazin, d'azur, à trois couronnes de ducs d'or.

536. De Meaux, d'argent, à cinq couronnes d'épines de fable, pofées 2, 2 & 1.

537. Comminges, de gueule, à quatre otelles adoffées & pofées en fautoir.

538. Giry, d'azur, à l'efcarboucle d'or.

539. Duret, d'azur, à trois diamans taillés en lozanges d'argent, fertis d'or, & au cœur de l'écu un fouci d'or feuillé de finople.

540. Avice en Poitou, d'azur, à trois diamans taillés en triangle pofés fur leurs pointes, chaque triangle à trois facettes.

541. De Creil, d'azur, au chevron d'or, accompagné de trois clous de même.

542. Machiavel à Florence, d'argent, à la croix d'azur, accompagnée de quatre clous appointés au cœur de même.

543. Habert, d'azur, au chevron d'or, accompagné de trois anilles de même.

544. Creney, d'argent, à trois tonnes de gueule.

545. Brulart, de gueule, à la bande d'or, chargée d'une traînée de cinq barrillets de fable.

546. Montpezat, écartelé au premier & quatre d'azur, à deux balances d'or, pofées l'une fur l'autre; au deux & trois d'azur, à trois étoiles d'or.

547. De la Bourdonnaye, de gueule, à trois bourdons de pélerins d'argent, pofés en pal 2 & 1.

548. Mouton, écartelé au premier & quatre d'azur, à la gibeciere d'or, au deux & trois de gueule, à trois oignons d'argent.

549. De Broffes en Picardie, d'azur, à trois broffes d'or à la bordure componnée d'argent & de gueule.

550. Vaffelot, d'azur, à trois étendards d'argent, futés d'or, couchés dans le fens des bandes 2 & 1.

551. Montfort, d'argent, à trois chaifes à l'antique de gueule.

552. Pheilhan, d'azur, au foc de charrue d'argent.

553. Fourbin, d'argent, à trois faulx de finople.

554. De Fourbin, de gueule, à trois fers de faulx d'argent.

555. Haudt, d'argent, à trois faucilles de gueule, rangées en fafces.

556. Hautefort, d'or, à trois forces de fable.
557. Renty, d'argent, à trois douloirs de gueule, les deux du chef affrontés.
558. Kerpatrix, d'argent, au fautoir d'azur, au chef de même, chargé de trois carreaux ou oreillers d'argent, houppés d'or, les houppes en fautoir.
559. Pelklain, d'argent, au compas de proportion de gueule, la tête en bas.

PLANCHE XI.

Fig. 560. De Lara en Efpagne, de gueule, à deux chaudieres fafcées d'or & de fable, en chacune huit ferpens de finople, iffant des côtés de l'ance 4 & 5.
561. Padilla en Efpagne, d'azur, à trois poîles à frire, rangées en pal d'argent, accompagnées de neuf croiffans de même, pofés trois en chef renverfés, trois en fafces contournés, & trois en pointe.
562. Du Bordage, d'or, à trois marmites de gueule.
563. Pignatelli, d'or, à trois pots de fable, les deux du chef affrontés.
564. Lemperriere, de gueule, à une tige de trois rofes dans un pot d'argent.
565. Corbigny, d'azur, à trois corbeilles ou panniers d'or, pofés 2 & 1.
566. Retel, de gueule, à trois rateaux d'or fans manches, pofés 2 & 1.
567. Du Queylar ou Ceylar, d'azur, au porte-harnois d'argent, chargé d'une croix de gueule, au chef d'argent à l'ombre d'un foleil accoté de deux croiffans de gueule.
568. Clermont, de gueule, à deux clefs paffées en fautoir les têtes en bas.
569. Mailly, d'or, à trois maillets de finople.
570. Martel, d'or, à trois marteaux de gueule.
571. Marc la Ferté, d'azur, à trois marcs d'or.
572. Miron, de gueule, au miroir à l'antique d'argent, cerclé de perles de même.
573. Mathias, de gueule, à trois dés d'argent, marquant chacun fur le devant 5.
574. Bernard de Rezé, d'argent, à deux fafces ondées d'azur, au chef de fable, chargées de trois échets ou cavaliers d'or.
575. Claret, de gueule, à trois peles d'argent.
576. Efpeignes, d'azur, au peigne pofé en fafce, accompagné de trois étoiles, le tout d'or.
577. Aux Couteaux, d'azur, à trois couteaux d'or, pofés en pal 2 & 1.
578. Damas, d'argent, à la hie de fable, pofée en bande, à l'orle de fix rofes de gueule.
579. Daun, d'or, au rezeau de gueule.
580. Bachet, de fable, au triangle d'or, au chef coufu d'azur, chargé de trois étoiles du fecond.
581. Stahler en Suede, de gueule, à deux triangles cléchés & enlacés d'or, les pointes aux flancs.
582. Langelerie, d'azur, à l'ange d'argent, tenant de fa main dextre une couronne d'épine de même, au chef coufu de gueule, chargé de trois étoiles d'or.
583. De Cailly, d'argent, à trois chérubins de gueule.
584. De Lier d'Andilly, d'or au fauvage au naturel, appuyé fur fa maffue de même, fur une terraffe de finople, chappée & arrondie d'azur, à deux lions affrontés d'or.
585. De Virtemberg en Allemagne, écartelé au premier fufelé d'or & de fable en barre, au deuxieme d'azur, à la banniere d'or pofée en bande, chargée d'une aigle de l'Empire; au troifieme, de gueule, à deux truites d'or adoffées; au quatrieme, d'or, au bufte de vieillard au naturel couvert d'un bonnet de gueule, & fur le tout d'or, à trois cornes de cerf, rangées en trois fafces l'une fur l'autre, chevillées chacune de cinq pieces de fable, ce qui eft de Virtemberg.
586. Krocher en la Marche, d'azur, à un chameau d'argent.
587. De Hof, à Nuremberg, de gueule, au lion mariné d'or.
588. Schencken, d'or, à deux caftors de gueule.

589. Pulnhofen en Baviere, d'or, à une hure de fanglier de fable, le boutoir vers le chef défendu d'argent.
590. Riedefer au pays de Heffe, d'or, à une rencontre d'âne de fable, mangeant un chardon de finople.
591. Berty en Angleterre, d'argent, à trois béliers militaires d'azur, enchaînés & liés d'or, & rangés en fafce pofés l'un fur l'autre.
592. Boudrac, d'or, à une harpie de gueule.
593. Coicault de la Riviere, d'azur, à un oifeau de Paradis d'or, pofé en fafce, accompagné de trois étoiles d'argent.
594. Cor, d'azur, à une chauve-fouris de gueule, la tête & les aîles d'or.
595. Mauger, d'or, à trois pies au naturel.
596. Bachelier, d'azur, à la croix engrelée d'or, cantonnée de quatre paons rouans d'argent.
597. Lourdet, d'argent, à la ruche de fable, accotée de deux mouches de chaque côté de même, au chef d'azur, chargé de trois étoiles d'argent.
598. Bevereau, d'azur, au butor d'or.
599. Obrien, écartelé au premier & quatrieme de gueule, à trois léopards l'un fur l'autre, parti d'or & d'argent qui eft Obrien; au deuxieme, d'or, à trois girons de gueule, les pointes en bas; au troifieme, d'or, au javelot d'azur, pointé en bas qui eft Sidney.
600. Broyes Joinville, d'azur, à trois broyes d'or, liées d'argent, mal ordonnées.
601. Guichard en Normandie, de fable, à trois grelots d'or, bouclés & bordés d'argent.
602. Hutte-Zu-Heufpach, en Baviere, de fable, à une tente d'argent.
603. Efterno en Bourgogne, de pourpre, à une fafce d'azur, chargée d'une coquille d'argent, accompagnée de trois arrêts de lance de même.
604. Ebra en Turinge, d'azur, à une échelle à cinq échelons, pofée en bande d'argent.
605. Halney du Hainault, d'or, à une haméide de gueule.
606. Houdetot, d'argent, à la bande d'azur, diaprée d'or, le cercle du milieu chargé d'un lion, & les autres d'une aigle éployée d'or.
607. Laubenberg en Souabe, de gueule, à trois pannelles d'argent, mifes en bande.
608. Monod, de gueule, au chevron d'argent, accompagné en pointe d'un pampre de finople.
609. Torta à Naples, d'azur, à une redorte feuillée de trois pieces d'or.
610. De Tilly en Normandie, de gueule, à trois navettes d'or, pofées 2 & 1.
611. Fuzellier, d'or, à trois fufeaux de gueule.
612. Saxe moderne, fafcé d'or & de fable de huit pieces, au crancelin de finople, pofé en bande.
613. Du Pille, d'azur, au chevron d'or, accompagné de trois balons d'argent, pofés en bande.
614. De Cadran en Bretagne, d'azur, à trois cylindres d'or.
615. La Communauté des paulmiers, de fable, à la raquette d'or, accompagnée de quatre balles d'argent, rangées en croix.

PLANCHE XII.

616. Kofiel, de gueule, au bouc d'argent.
617. Coulombier en Dauphiné, d'argent, au finge affis de gueule.
618. Mutel, de gueule, à trois hermines d'argent.
619. Taffis en Efpagne, d'argent, à une aigle éployée de fable, becquée, membrée & diadémée de gueule, coupé d'azur au teffon d'or.
620. Polonceau, de fable, à un onceau d'or.
621. Aubes Roquemartine à Arles, d'or, à un ours écorché de gueule.
622. D'Eflinger, d'or, à une tortue de fable.
623. Mangot, d'azur, à trois éperviers d'or, membrés, longués & becqués de gueule, chaperonnés d'argent.
624. Winterbecher au Rhin, de fable, à la fafce crene-

lée de trois pieces ajourées d'or, accompagnées de dix croiſettes poſées 3. 2. en chef, & 3. 2. en pointe de même.

625. La Haye, d'argent, à une haie de ſinople, poſée en faſce.

626. Munſingen en Allemagne, de gueule, au chef pal d'argent.

627. Wisbecken de Baviere, d'argent, au chef barré de gueule.

628. Langins, d'azur, à une tour feneſtrée d'un avant-mur d'or.

629. Du Cheſne, d'or, à trois glands renverſés de ſinople, ſurmontés d'une étoile de gueule.

630. Turmenies de Nointel, d'azur, à trois lames d'argent, ſurmontées d'une étoile d'or.

631. Peirenc de Moras, de gueule, ſemé de pierres ou cailloux d'or, à la bande d'argent brochante ſur le tout.

632. Labenſchker en Siléſie, d'azur, à une corniere d'argent.

633. Sortern au Rhin, de gueule, au crampon d'argent.

634. De Hamin en Allemagne, d'azur, à une potence cramponnée à ſeneſtre, croiſonnée, potencée à dextre d'or.

635. Dachauu en Baviere, d'or, coupé, enclavé ſur gueule.

636. Roos en Ecoſſe, d'or, au chevron échiqueté d'argent & de ſable de trois traits accompagnés de trois boufes du dernier.

637. Angrie, d'argent, à trois bouterolles de gueule.

638. Bourfier, d'or, à trois bourfes de gueule.

639. Le Duc, d'or, à la bande reſarcelée de gueule, chargée de trois ducs volans, le vol abaiſſé d'argent.

640. Rueſdorf en Baviere, d'azur, au pal retrait d'argent.

641. Hanefy en Flandres, de gueule, à une eſcare d'argent, poſée au quartier droit mouvant du chef & du flanc.

642. D'Aumont, d'argent, au chevron de gueule, accompagné de ſept merlettes, de même, 4. en chef, 2. 2. & 3. en pointe, mal ordonnées.

643. Maney, d'or, à la croix aiguiſée de ſable.

Volet ou lambrequins, & chevaliers au tournoi.

Le volet ou lambrequin eſt un ruban large pendant derriere le caſque, volant au gré du vent, pour empêcher le héaume de s'échauffer.

Les chevaliers des figures ſont les deux premiers, le duc de Bretagne & le duc de Bourbon, tels qu'ils ſe ſont préſentés dans le tournoi qui fut dreſſé par le roi René de Sicile, armés, leurs chevaux caparaçonnés à la mode du tems, les cimiers ordinaires ſur leurs têtes, & ſur celles de leurs chevaux. Le troiſieme eſt le chevalier au tournoi portant ſa lance & ſon bouclier.

PLANCHE XIII.

Le pape. Figure 1. Le pape régnant.

Clément XIII. Charles Rezzonico, noble Vénitien, élu pape le 6 Juillet 1758, porte pour armes, écartelé au premier de gueule, à une croix ployée d'argent, au deux & trois de ſable, à une tour donjonnée d'une piece d'argent, ſur le tout d'or, à une aigle, le vol abaiſſé, de ſable, la poitrine chargée d'un écuſſon d'argent, à une L. de ſable, l'écu ſurmonté d'une thiarre faite de trois couronnes dont elle eſt cerclée, d'un bonnet rond, élevé, orné d'un globe ceintré & ſurmonté d'une croix d'argent.

L'ancienne thiarre étoit un bonnet élevé & entouré d'une couronne.

Boniface VIII. fut le premier qui en ajouta une autre.

Benoît XII. y en ajouta une troiſieme.

Derriere l'écu ſont deux clés paſſées en ſautoir, l'une d'or, & l'autre d'argent, liées d'une ceinture de même, chargées de croiſettes de ſable, & la croix triplée po-

ſée en pal. La thiarre & les clés ſont les marques de la dignité papale; la thiarre eſt la marque de ſon rang, & les clés celle de ſa juriſdiction; car dès que le pape eſt mort, on repréſente ſes armes avec la thiarre ſeulement ſans les clés.

Cardinal.

Joſeph Spinelli, Napolitain, porte d'or, à une faſce de gueule, chargée de trois branches d'épine d'argent, poſées en pal, l'écu ſurmonté d'un chapeau de gueule, garni de longs cordons de ſoie, entrelacés en lozanges avec cinq rangs de houppes qui augmentent en nombre, & ſont en tout pour chaque cordon quinze de chaque côté, poſées 1. 2. 3. 4. & 5. La couleur rouge purpurine eſt particuliere aux cardinaux, non-ſeulement à leurs habillemens de tête, mais à leurs robes, rochets & manteaux, pour les faire ſouvenir que comme Jeſus-Chriſt répandit ſon ſang précieux, ils ſont établis dans l'Egliſe militante pour la défendre juſqu'à la perte du leur, & portent une croix en pal pour marquer le crucifiement.

Cardinal duc & pair.

Le manteau & la couronne de duc. Voyez l'explication de la couronne, à la Pl. des cour.

Cardinal aſſocié à l'ordre.

Paul Albert de Luynes, cardinal, archevêque de Sens, prélat & commandeur de l'ordre du Saint-Eſprit, porte écartelé, au premier & quatre d'azur, à quatre chaînes d'argent mouvantes des quatre angles de l'écu, & liées en cœur à un anneau de même qui eſt Alberty; au deux & trois d'or, au lion couronné de gueule, qui eſt Albert, le chapeau & la croix comme ci-deſſus, & la couronne de duc, l'écu entouré d'un cordon bleu, où pend la croix du Saint-Eſprit que ces prélats portent au cou, la croix tombant ſur l'eſtomac.

Archevêque.

Arthur Richard Dillon, archevêque de Touloufe, d'argent, au lion léopardé de gueule, accompagné de trois croiſſans d'azur, poſés deux en chef, & un en pointe, l'écu ſurmonté d'un chapeau de ſinople, garni de longs cordons de ſoie entrelacés en lozanges, quatre rangs de houppes de chaque côté, poſés 1. 2. 3. & 4. couronne de duc, & la croix ſimple.

Archevêque primat.

Antoine Malvin de Montazet, écartelé au premier & quatre d'azur, à trois étoiles d'or, poſées 2. & 1. au deux & trois, de gueule, à deux balances d'argent, poſées l'une ſur l'autre, derriere l'écu une croix double, comme primat des Gaules, le chapeau & la couronne de même que ci-devant.

Archevêque, prince de l'Empire.

Le manteau, l'épée à dextre, & croſſe à ſeneſtre, derriere l'écu, poſés en ſautoir, ſurmontés d'une couronne de l'Empire, comme celle des électeurs. Voyez l'explication à la Pl. des cour. Le chapeau comme ci-deſſus.

Archevêque de Rheims.

Armand Jules de Rohan, écartelé au premier & quatre de gueule, aux chaînes d'or, poſées en croix, ſautoir & orle qui eſt Navarre; au deux & trois, de France, ſur le tout parti de gueule, à neuf macles d'or, & pleins d'hermine, le manteau ducal & la croix avec la couronne de duc, & le chapeau de même que ci-deſſus.

Grand aumônier de France.

Charles Antoine de la Roche-Aymon, archevêque de Narbonne, porte de ſable ſemé d'étoiles d'or, au lion de même, armé & lampaſſé de gueule, pour marque au-deſſous de l'écu, un livre couvert de ſatin bleu, avec les armes brodées en or & argent ſur les pals de la couverture, le chapeau & cordon d'ordre, avec la croix & couronne de duc.

Archevêque

Archevêque associé à l'ordre.

Même nom & mêmes armes deux fois de suite, la Planche étant gravée avant que l'homme fût nommé grand aumônier.

Archevêque.

Henry Marie Bernardin de Roffet de Ceilhes de Fleury, Archevêque de Tours, écartelé au premier d'argent, au bouquet de trois rofes de gueule, tiges & feuilles de finople, qui eft de Roffet; au deuxieme, de gueule, au lion d'or, qui eft Laffet; au troifieme écartelé d'argent & de fable, qui eft de Viffec Latude; au quatrieme, d'azur, à trois rocs d'échiquier d'or, fur le tout d'azur, à trois rofes d'or, qui eft de Fleury. Le chapeau de même couleur que les patriarches & archevêques, mais feulement à trois rangs de houppes, fix de chaque côté, 1. 2. & 3. l'écu furmonté de la mitre pofée de front à dextre & à feneftre, la croffe tournée de même.

Evêque, duc & pair.

Jean François Jofeph de Rochechouart, évêque, duc de Laon, fafcé, nébulé d'argent & de gueule, le chapeau, la croffe & la mitre, & pour fa dignité de plus, le manteau ducal & la couronne de duc.

Evêque, comte & pair.

Claude Antoine de Choifeuil Beaupré, évêque, comte de Chalons-fur-Marne, d'azur, à une croix d'or cantonnée de vingt billettes de même, cinq & cinq dans les cantons du chef, & quatre & quatre dans les cantons de la pointe. Le chapeau, la croffe & la mitre, & pour marque de fa dignité, l'écu furmonté d'une couronne de comte, & le manteau de pair.

Evêque associé à l'ordre.

Porte de plus l'ordre du Saint-Efprit, qui eft un cordon bleu, & la croix au bas, comme j'ai dit ci-devant.

Evêque, prince.

Porte à côté de fes armes d'un côté l'épée en pal, & de l'autre la croffe de même.

PLANCHE XIV.

Abbé protonotaire.

Potier Gevres, écartelé au premier d'argent, au lion de gueule, couronné & lampaffé d'or, la queue fourchée, nouée & paffée en fautoir, qui eft de Luxembourg; au deuxieme, de Condé; au troifieme, de Lorraine, au quatrieme de Savoie. *Voyez* l'explication de ces trois derniers quartiers chacun en leur rang. Sur le tout d'azur, à trois mains appaumées d'or, au franc canton échiqueté d'argent & d'azur, & pour marque de fa dignité, l'écu fous un chapeau noir à deux rangs de houppes, une mitre à droite, & la croffe à gauche, tournée en-dedans.

Abbaye féculiere.

De Clugny, de gueule, à deux clés paffées en fautoir, chargées d'une épée pofée en pal, la garde en bas, furmontée en chef d'une nuée d'où fort une main tenant un livre, le tout d'argent; l'écu furmonté d'une mitre, & la croffe tournée en-dedans.

Abbayes de chanoines réguliers.

Sainte-Génevieve, de France, furmonté d'une mitre & croffe tournée en-dedans.

Abbesse de Saint-Antoine.

De Beauvau, d'argent, à quatre lions de gueule, armés, lampaffés & couronnés d'or; l'écu en lozange, entouré d'un chapelet, & furmonté d'une couronne de ducheffe; la croffe pofée en pal derriere l'écu.

6. Blafon.

Prieur & protonotaire.

Gillot, écartelé au premier & quatre d'azur, à trois mouches d'or; au deux & trois, d'or, à une aigle de fable, au chef de gueule, chargé de trois molettes d'argent, le chapeau noir, comme ci-deffus, & le bâton de prieur.

Grand chantre.

Urvoy, d'argent, à trois chouettes de fable, becquées & membrées de gueule, une maffe ou bâton couronné d'une couronne royale derriere l'écu.

Des cafques. 1.

Celui des rois & des empereurs eft tout d'or brodé & damafquiné, taré de front, la vifiere entierement ouverte & fans grille. Cette façon de cafque eft le fymbole d'une pleine puiffance.

Des ducs & princes. 2.

Portent fur leurs écus des cafques d'or damafquinés, pofés de front, la vifiere prefque ouverte, & fans grille.

Marquis. 3.

Portent un cafque d'argent damafquiné & taré de front, à onze grilles d'or, & les bords de même.

Les comtes & les vicomtes. 4.

Portent un cafque d'argent, ayant neuf grilles d'or, les bords de même, pofés en tiers; à-préfent ils le tarent de front.

Le baron. 5.

Eft tout d'argent, les bords & les lifieres d'or, à fept grilles pofées en tare, moitié en profil, ou moitié de front.

Le gentilhomme, ancien chevalier. 6.

Porte un cafque d'acier poli & reluifant, montrant cinq grilles, les bords d'argent, pofées en profil, ornées d'un bourlet qui eft compofé du blafon de fes armes.

Le gentilhomme de trois races. 7. 8.

Porte fon cafque d'acier poli & reluifant, pofé & taré en profil, la vifiere ouverte, le nafal relevé, & l'avantaille abaiffée, montrant trois grilles à fa vifiere.

Nouveaux ennoblis.

Portent un cafque d'acier, pofé en profil dont le nafal & l'avantaille font tant foit peu ouverts. Les bâtards les portent contournés.

Oriflame.

C'eft une banniere mouvante des deux côtés en pointe, d'une foie bleue, femée de fleurs-de-lis d'or, attachée à un grand bâton fleurdelifé par les bouts d'enhaut & côtés.

Hauffecol & pique.

Un officier de guerre, non gentilhomme, peut porter, au lieu de héaume, un hauffecol & une pique paffée par dedans, mife en pal au milieu.

Couronnes.

Couronne navale; elle eft faite d'un cercle d'or relevé de proues & de poupes de galere & de navire du même métal: on la donne ordinairement au capitaine ou foldat qui accroche & faute le premier dans le vaiffeau ennemi.
Voyez les couronnes des empereurs, des rois, Planche XV. princes, électeurs, XVI. XVII. duc, marquis, comte, baron, vidame, vicomte, *&c.* Planche XIX.
La couronne paliffade ou vallaire eft auffi d'or, relevée de peau & de pieux. Le général d'armée la donnoit au capitaine ou au foldat qui le premier franchiffoit le camp ennemi, & en formoit la paliffade.
La couronne murale eft deftinée au premier qui monte fur la muraille d'une ville affiégée, & y arbore

D

l'étendard du général de l'armée. Cette couronne est d'or, le cercle chargé de dix lionceaux de sinople, & relevé de tours crenelées.

La couronne civique, faite de branches de chêne verd, servoit à honorer le citoyen qui avoit conservé la vie à son concitoyen, soit dans une bataille ou à un siége.

PLANCHE XV.

L'empereur.

L'empereur porte une aigle éployée de sable, rayonnée d'or ou cerclée, armée & lampassée de gueule, tenant dans sa serre dextre une épée nue, & dans la senestre le sceptre, le tout d'or; au-dessus de l'aigle se voit suspendue la couronne faite à la persane, d'or, en forme de mitre, jettant du milieu un diadême qui soutient un globe d'or, surmonté d'une croix de même. Cette aigle fait les armes propres de l'empire; elle est chargée en cœur d'un écusson parti de trois traits coupés d'un, ce qui forme huit quartiers.

Au premier, fascé d'argent & de gueule, qui est *Hongrie.*

Au deuxieme, semé de France, au lambel de gueule, qui est *Naples.*

Au troisieme, d'argent, à la croix potencée d'or, cantonnée de quatre croisettes de même, qui est *Jérusalem.*

Au quatrieme, d'or, à quatre pals de gueule, qui est *Arragon.*

Au cinquieme ou premier de la pointe, semé de France, à la bordure de gueule, qui est *Anjou.*

Au sixieme, d'azur, au lion couronné d'or, armé, lampassé & couronné de gueule, qui est de *Gueldres.*

Au septieme, d'or, au lion de sable, armé & lampassé de gueule, qui est de *Juliers.*

Au huitieme ou dernier quartier, d'azur, semé de croix recroisetées, au pié fiché d'or, à deux barres adossées de même, brochant sur le tout; le sur le tout parti d'or, à la bande de gueule, chargée de trois allérions d'argent, qui sont *Lorraine ;* & d'or, à cinq tourteaux de gueule, posés 2. 2. & 1. surmonté d'un sixieme d'azur, à trois fleurs-de-lis d'or, qui sont *Toscane ;* l'écu surmonté d'une couronne d'Espagne, & entouré de l'ordre de la toison d'or, & de l'ordre de St. Etienne, &c.

L'empereur prend le titre de *par la grace de Dieu, empereur des Romains, César toujours auguste, & sacrée majesté ;* on lui donne le titre de *majesté impériale ;* en parlant de lui on dit *l'empereur,* & en lui parlant on dit *sire.*

Le roi de France.

Porte un écu d'azur, à trois fleurs-de-lis d'or, parti de Navarre qui est de gueule, aux raies d'escarboucle ou chaînes d'or posées en croix, sautoir & orle, l'écu timbré d'un héaume ou casque d'or bordé, damasquiné, taré de front, & tout ouvert sans grilles, ordé de lambrequins d'or, d'azur & de gueule, couvert d'une couronne d'or garnie de huit hautes fleurs-de-lis, le cercle enrichi de pierreries, & fermé par autant de demi-cercles aboutissans à une double fleur-de-lis d'or qui est le cimier de France; pour supports, deux anges vêtus chacun d'un côté d'azur, l'un à droite de France, & l'autre à gauche de Navarre, tenant chacun une banniere aux mêmes armes, le tout sous le pavillon royal, semé de France, fourré d'hermine, frangé d'or, comblé d'une couronne comme la précédente, & sommé d'un pannonceau ondoyant attaché au bout d'une pique, & dessus le cri de guerre, *Mont joie S. Denis,* l'écu entouré de l'ordre de S. Michel & du S. Esprit. *Voyez* les explications des ordres.

Le roi de France prend le titre de *par la grace de Dieu, roi de France & de Navarre.* Il y a des cas où il joint ceux de *dauphin de Viennois, comte de Valentinois & Diois, comte de Provence, de Forcalquier & terres adjacentes, sire de Mouzon,* &c.

On lui donne le titre de *majesté très-chrétienne.* Le pape lui donne celui de *fils aîné de l'église.* En parlant de lui, on dit, *sa majesté ;* & en lui parlant, on dit, *sire.*

Le roi d'Espagne.

Ecartez, au premier contre-écartelé de gueule, au chanteau d'or, sommé de trois tours de même, parti d'un, coupé de deux, au premier d'or, à quatre pals de gueule, qui est *Arragon,* parti, écartelé en sautoir, le chef & la pointe d'or, à quatre pals de gueule, les flancs d'argent, à l'aigle de sable couronnée & membrée de gueule, qui est *Sicile;* au deuxieme, de gueule, à la fasce d'argent, qui est d'*Autriche moderne,* parti d'azur, semé de fleurs-de-lis d'or, à la bordure componée d'argent & de gueule, qui est *Bourgogne moderne;* au troisieme, d'azur, semé de fleurs-de-lis d'or, qui est *France;* au quatrieme, d'or, à cinq tourteaux de gueule, 2. 2. & 1. surmonté d'un sixieme d'azur, chargé de trois fleurs-de-lis d'or, qui est *Toscane ;* au cinquieme, bandé d'or & d'azur de six pieces, à la bordure de gueule, qui est *Bourgogne ancienne ;* au sixieme, de sable, au lion d'or armé & lampassé de gueule, qui est *Brabant,* chappé & arrondi à la pointe de l'écu d'or, au lion couronné de sable, parti d'argent, à l'aigle couronnée de gueule, sur le tout écartelé au premier & quatre de gueule, au château d'or, sommé de trois tours de même, qui est *Castille ;* au deux & trois, d'argent, au lion de gueule, armé, lampassé & couronné de gueule, qui est *Leon ,* chappé & arrondi à la pointe de l'écu d'or, à une grenade de sinople, ouverte de gueule, qui est *Grenade;* sur le tout du tout, de France, à la bordure de gueule, qui est *Anjou,* l'écu entouré de la toison d'or, surmontée d'une couronne, comme l'on voit ci-devant; supports, deux lions.

Le roi d'Espagne s'appelle *roi des Espagnes & des Indes, de Castille, & autres provinces.*

On lui donne le titre de *majesté catholique.*

Le roi de Naples.

Parti de deux, écartelé au premier & quatrieme de France, au lambel de quatre pendans de gueule; au deuxieme écartelé de Castille, parti de Leon; au troisieme, de Portugal (*Voyez* l'explication), parti de Bourgogne ancienne, demi-chappé arrondi d'or, au lion de sable, armé, lampassé & couronné de gueule, au grand quartier de senestre de Toscane, la couronne & support d'Espagne, l'écu entouré de l'ordre de Saint Georges. *Voyez* son explication aux ordres.

Le royaume de Naples est un fief du saint Siége ; la reconnoissance s'en fait encore tous les ans, en envoyant au pape une haquenée blanche avec la selle, le harnois de velours cramoisi, & une bourse dans laquelle il doit y avoir 7000 ducats, que le saint pere a coutume de prendre, en disant, *sufficiat pro hac vice,* & qu'il donne ordinairement à qui il lui plaît.

Il prend le titre de *roi.*

Le roi de Portugal.

D'argent, à cinq écussons d'azur, posés en croix, chacun chargé de cinq besans d'argent, surchargés d'un point de sable mis en sautoir, qui est d'*Alphonse* premier, après avoir gagné cinq batailles contre les Maures en 1139. la bordure de gueule, chargée de sept châteaux d'or, la couronne de même que dessus, pour support deux dragons, & l'ordre du Christ. *Voyez* l'explication aux ordres.

Le roi de Portugal prend le titre de *par la grace de Dieu, roi de Portugal & des Algarves, en-deçà & en-delà des mers, & de l'Afrique, seigneur de la Guinée, & des pays conquis en Ethiopie, Arabie, Perse, & aux Indes.* On lui donne le titre de *majesté très-fidelle.*

Le roi de Pologne.

Ecartelé au premier & quatrieme de gueule, à un aigle d'argent, becqué, membré & couronné d'or, qui est *Pologne,* institué par le roi Lechus, fondateur de ce royaume, d'un nid d'aigles blancs que l'on trouva dans l'endroit où il fit bâtir la ville de Gnesne en 550; au deuxieme & troisieme, de gueule, au cavalier

armé d'argent, tenant de la main droite une épée de même, & de la gauche, l'écu d'azur, chargé d'une croix patriarchale d'or, qui est de *Lithuanie*, sur le tout, de sable & d'argent, à deux épées de gueule passées en sautoir, les têtes en bas, brochantes sur le coupé, qui est la dignité de grand maréchal de l'Empire, parti de Saxe. *Voyez* l'explication, Pl. XI. L'écu entouré de l'ordre de l'aigle blanc, surmonté d'une couronne, comme ci-dessus. *Voyez* son explication aux ordres.

Le roi de Pologne prend le titre de *par la grace de Dieu*, roi de Pologne.

Le roi de Sardaigne, duc de Savoie.

Ecartelé, contre-écartelé au premier d'argent, à la croix potencée d'or, cantonnée de quatre croisettes de même, qui est de *Jérusalem*; au deuxieme, burelé d'argent & d'azur, au lion de gueule, armé, lampassé & couronné d'or, qui est *Lusignan*; au troisieme, d'or, au lion de gueule, armé & couronné d'or, lampassé d'azur, qui est d'*Arménie*; au quatrieme, d'argent, au lion de gueule, la queue fourchée, passée en sautoir, couronné & armé d'or, lampassé d'azur, qui est *Luxembourg*; au second grand quartier, de gueule, au cheval gai, contourné & effaré d'argent, pour la *Haute-Saxe*; parti, fascé d'or & de sable de huit pieces de crancelin de sinople posé en bande, qui est *Saxe moderne*, enté en pointe du grand quartier d'argent, à trois bouterolles de gueule, qui est d'*Angrie*; aux trois grands quartiers d'argent, semé de billettes de sable, au lion de même, brochant sur le tout, armé & lampassé de gueule, qui est *Chablais*, parti de sable, au lion d'argent, armé & lampassé de gueule; au quatrieme grand quartier, équipollé d'or, à quatre pointes d'azur, qui est *Genève*; parti d'argent, au chef de gueule, qui est *Montferrat*; enté en pointe de l'écu d'or, à l'aigle de sable qui est *Maurienne*; sur le tout, d'argent, à la croix de gueule, cantonnée de quatre têtes de maures de sable, tortillées d'argent, qui est *Sardaigne*; & sur le tout du tout, de gueule, à la croix d'argent, qui est *Savoie*; l'écu surmonté d'une couronne; supports, deux lions entourés de l'ordre à l'annonciade. *Voyez* les ordres.

Le titre du roi de Sardaigne est, *par la grace de Dieu, roi de Sardaigne, duc de Savoie, de Chablais*, &c.

Le roi de Dannemarck.

De gueule, à la croix d'argent, bordée de gueule, qui est *Oldenburg*, la croix cantonnée de quatre quartiers. Au premier, d'or, semé de cœurs de gueule, à trois lions léopardés d'azur l'un sur l'autre, armés, lampassés & couronnés du champ, qui est de *Dannemarck*; au second, de gueule, au lion couronné d'or, tenant une hache d'arme d'argent, emmanchée d'or, qui est de *Norvege*; au troisieme, d'azur, à trois couronnes d'or, qui est *Suede*, coupé d'or, à deux lions d'azur l'un sur l'autre, qui est de *Slesvic*; au quatrieme, d'or, à dix cœurs de gueule, surmontés d'un lion léopardé d'azur, qui est *Gothie* ou *Jutland*, coupé de gueule, au dragon ailé & couronné d'or, qui est l'ancien royaume des *Vandales*. Sur le tout, coupé au premier de gueule, à trois feuilles d'ortie d'argent, fichées de trois cloux de la Passion, chargées d'un petit écusson coupé d'argent & de gueule, qui est *Holstein*, parti de gueule, au cigne d'argent, accolé d'une couronne d'or, becqué & membré de sable, qui est *Stormarie*, & de gueule, au cavalier armé d'argent, qui est de *Ditmarse*. Sur le tout du tout, d'argent, à deux fasces de gueule, qui est d'*Oldenburg*, parti de gueule, à une croix pattée d'argent, qui est *Delmenhorst*. Pour supports, deux sauvages cachés de lierre, armés de leur massue; l'écu surmonté d'une couronne, comme ci-dessus, entouré du pavillon royal semé de couronne de Suede. *Voyez* les ordres.

Il prend le titre de *roi de Dannemarck, de Norvege, des Goths, & des Vandales*; on lui donne celui de *majesté danoise*.

Le roi de Suede.

Porte écartelé au premier & quatrieme d'azur, à trois couronnes d'or, qui est *Suede*; au second & troisieme d'argent, à trois barres ondées d'azur, au lion couronné de gueule, brochant sur le tout, qui est *Goth*. Sur le tout, parti d'un coupé de deux, ce qui forme six quartiers. Au premier, d'argent, à la croix de Lorraine de gueule, qui est de *Hirschfeld*; au second, de sable coupé d'or, le sable chargé d'une étoile à seize raies d'or, qui est de *Ziegenhayn*; au troisieme, d'or, au léopard de gueule, armé & couronné d'azur, qui est de *Catzenellnbogen*; au quatrieme, de gueule, à deux lions léopardés d'or, passans l'un sur l'autre, armés & lampassés d'azur, qui est de *Dietz*; au cinquieme, coupé de sable & d'or, le sable chargé de deux étoiles à seize raies d'or, qui est *Nidda*; au sixieme, *voyez* l'explication au roi de Dannemarck, qui est de *Schaumburg*. Sur le tout, d'azur, au lion burelé d'argent & de gueule, & couronné d'or, pour *Landgraviat de Hesse*; l'écu surmonté d'une couronne royale; supports, deux lions, & *voyez* l'ordre des chérubins & séraphins, Planche XXV.

Il se dit *roi de Suede, de Norvege, des Goths & des Vandales*; on lui donne le titre de *majesté suédoise*.

Le roi d'Angleterre.

Porte écartelé au premier & quatrieme contre-écartelé de France; au second & troisieme de gueule, à trois léopards d'or l'un sur l'autre, qui est *Angleterre*; au second, d'or, au lion de gueule, entouré d'un double trescheur de même, fleuronné & contre-fleuronné de gueule, qui est *Ecosse*; au troisieme, d'azur, à la harpe d'or, qui est d'*Irlande*, l'écu entouré de l'ordre de la Jarretiere. *Voyez* l'explication des ordres, Planche XXIV. Pour supports à dextre, un léopard couronné d'or; à senestre, une licorne d'argent, accolée d'une couronne d'or, d'où pend une chaîne, de même, pour l'*Ecosse*, l'écu surmonté d'une couronne royale, rehaussée de quatre croix patées, entre lesquelles il y a quatre fleurs-de-lis; elle est couverte de cinq diadêmes qui aboutissent à un globe surmonté d'une croix d'or; pour cimier, un léopard.

Le roi d'Angleterre prend le titre de *par la grace de Dieu, roi de la Grande-Bretagne, d'Ecosse & d'Irlande, & Architrésorier du saint Empire*.

Le roi de Prusse.

Porte coupé de quatre qui font vingt-cinq quartiers. Au premier, d'or, au lion contourné de gueule, couronné d'or, & lampassé d'azur, qui est de *Berg*.

Au second, d'or, au lion de sable, qui est de *Juliers*.

Au troisieme, d'argent, à l'aigle de sable, colleté d'une couronne d'or, aux ailes chargées d'un petit annelet de même, qui est le duché de *Prusse*.

Au quatrieme, d'argent, à l'aigle de gueule, chargé d'un demi-cercle d'or, qui est *la Marche de Brandebourg*.

Au cinquieme, de gueule coupé d'argent, à la bordure de même, qui est *Magdebourg*.

Au sixieme, de gueule, à l'escarboucle d'or en son écu d'argent, qui est *Cleves*.

Au septieme, d'or, au lion contourné & lampassé de gueule, à la bordure componnée de gueule & d'argent, qui est de *Burgraviat*.

Au huitieme, d'argent, au griffon couronné & contourné de sable, qui est *Poméranie*.

Au neuvieme, d'azur, au griffon contourné d'or, qui est *Stetin*, duché.

Au dixieme, d'or, au griffon de sable, qui est du duché de *Cassubie*.

Au onzieme, d'or, au griffon fascé de gueule & de sinople, qui est *Vandalie*.

Au douzieme, d'or, à la fasce échiquetée d'argent & de gueule, qui est *la Marck*.

Au treizieme, parti d'or & de gueule, qui est *Halberstadt*.

Au quatorzieme, d'argent, à un aigle de fable, chargé en cœur d'un croiffant d'argent, furmonté d'une croifette de même, qui eft de *Croffen en Siléfie.*

Au quinzieme, d'argent, au griffon fafcé d'or & de finople contourné, qui eft *Stargard.*

Au feizieme, d'argent, à l'aigle de fable, qui eft de *Schwiebus en Siléfie.*

Au dix-feptieme, de gueule, à deux clés d'argent, pofées en fautoir les têtes en bas, qui eft de *Minden.*

Au dix-huitieme, d'argent, à trois chevrons de gueule, qui eft de *Ravensberg.*

Au dix-neuvieme, écartelé d'argent & de fable, qui eft le comté de *Zollern.*

Au vingtieme, coupé de gueule, échiqueté d'argent & d'azur, le gueule chargé d'un lion iffant, & contourné d'or, qui eft d'*Ufedon.*

Au vingt-unieme, de gueule, au griffon mariné d'argent, & contourné, qui eft de *Wolgaft.*

Au vingt-deuxieme, de gueule, à la croix ancrée d'argent, qui eft de *Cammin.*

Au vingt-troifieme, d'or, au griffon de fable, aîlé d'argent, qui eft de *Barth.*

Au vingt-quatrieme, d'argent, à deux bâtons paffés en fautoir, alaiffés d'azur, cantonnés de quatre étoiles de même, qui eft *Gutzkou.*

Au vingt-cinquieme, de gueule, à l'aigle d'argent, pour le comté de *Rupen*, à la pointe de l'écu de gueule, à une champagne d'argent, pour les droits de régale ; fur le tout, d'azur, au fceptre d'or, qui eft *Brandebourg*, l'écu furmonté d'une couronne, comme l'Efpagne, entouré de l'ordre de l'aigle noir. *Voyez* aux ordres. Supports, deux fauvages cafqués, tenant deux étendards chargés d'un aigle impérial, le pavillon royal fourré d'hermine.

Il fe dit *roi de Pruffe, électeur, marquis de Brandebourg.* Il prend le titre de *roi.*

Le czar de Mofcovie.

Porte d'or, à l'aigle éployée de fable, becquée & membrée de gueule, & diadêmée de même, qui eft *l'Empire d'orient ;* l'aigle chargée en cœur d'un écuffon de gueule, à un cavalier d'argent, tenant une lance dont il tue un dragon au naturel, le tout contourné, qui eft de *Ruffie ;* chaque aîle eft chargée de trois petits écuffons ; au premier de la droite, d'azur, à une couronne fermée d'or, pofée fur deux fabres croifés d'argent, qui eft d'*Aftracan.*

Au fecond, d'or, à deux ours affrontés de fable, tenant dans leurs pattes de devant un fiége de gueule, & deux fceptres d'or, qui eft de *Novogorod.*

Au troifieme, d'azur, à un ange d'argent, armé d'or, qui eft de *Kiow.*

Au premier de la gauche, de gueule ou d'azur, à deux loups affrontés d'argent, tenant chacun deux fleches croifées & renverfées de même, qui eft de *Sibérie.*

Au fecond, d'argent, couronné de fable, qui eft de *Cafan.*

Au troifieme, de gueule, au lion couronné d'or, foutenant une croix d'argent, qui eft *Wilsdimerie*, l'écu entouré de l'ordre de faint André (*Voyez* les ordres), & furmonté d'une couronne.

L'impératrice défunte fe difoit *impératrice de Mofcovie, grande ducheffe, confervatrice & protectrice de la grande & petite Ruffie, princeffe de Valdimir,* &c.

P L A N C H E X V I.

Le grand duc de Tofcane.

D'or, à cinq tourteaux de gueule, 2. 2. & 1. pofés en orle furmonté d'un fixieme d'azur, chargé de trois fleurs-de-lis d'or, l'écu furmonté d'une couronne rehauffée de pinulles d'or & plufieurs pointes & rayons aigus, à la façon des couronnes antiques courbes, & deux fleurs-de-lis épanouies au milieu, furmontées d'un oifeau portant une banderolle où eft en devife *femper*, l'écu entouré de l'ordre de faint Etienne. *Voyez* les ordres.

Le titre eft, *par la grace de Dieu, grand duc de Tofcane.*

Le roi des Abyffins ou d'Ethiopie.

D'argent, au lion de gueule, tenant un crucifix d'or, furmonté d'une couronne d'épine, & de deux fouets paffés en fautoir derriere l'écu, au-deffous eft une banderolle, *vicit leo de tribu Juda.*

Le titre du roi eft, *roi des rois d'Ethiopie, l'ombre de Dieu, répandue fur la terre, protecteur de la religion chrétienne & du peuple de Nazareth, defenfeur des préceptes évangéliques.*

L'archiduc.

Voyez l'explication de l'empereur, Planche XV.

L'électeur de Cologne, eccléfiaftique.

Ecartelé au premier, contre-écartelé au premier quartier, d'argent, à la croix de fable, pour l'archevêché de *Cologne ;* au fecond, de gueule, au cheval gai d'argent, qui eft *Weftphalie ;* au troifieme, de gueule, à trois cœurs d'or, qui eft d'*Engern* ou d'*Angrie ;* au quatrieme, d'azur, à une aigle d'argent, becquée & membrée d'or, qui eft d'*Arensberg.* Au fecond grand quartier, parti d'argent & de gueule, qui eft l'*évêché de Hildesheim ;* au troifieme, coupé & écartelé au premier & quatre de gueule, à la croix d'or ; au deux & trois, d'argent, à la croix ancrée de gueule & d'argent, à la roue de huit raies de gueule, qui eft l'*évêché d'Ofnabrug ;* au quatrieme grand quartier, écartelé au premier d'azur, à la fafce d'or, qui eft *Munfter ;* au deuxieme, d'argent, à trois oifeaux de fable, fur une champagne de gueule ; à trois befans d'or, qui eft de *Borckelo ;* le quatrieme, d'argent, à trois fers antiques, & fur le tout, la croix de l'ordre Teutonique, chargée en cœur d'un écuffon d'or, à l'aigle de fable, furchargé d'un écuffon de Baviere, dont on va voir l'explication ci-après. Le grand écuffon furmonté d'une couronne d'électeur, ou un bonnet d'écarlate, rebraffé d'hermine, diadêmé, cerclé, & fommé d'un globe furmonté d'une croix, l'épée & la croffe pofée en fautoir derriere l'écu, le tout entouré d'un manteau ducal.

Le titre eft, *par la grace de Dieu, archevêque de Cologne, grand chancelier en Italie, électeur du faint Empire romain, grand maître de l'ordre Teutonique,* &c. *Voyez* cet ordre.

L'électeur de Baviere, laïc.

Ecartelé au premier & quatrieme, fufelé d'argent & d'azur, pofé en barre, qui eft *Baviere ;* au fecond & troifieme, de fable, au lion d'or, armé, lampaffé & couronné de gueule, pour le *Palatinat du Rhin ;* fur le tout, de gueule, au globe impérial d'or, pour la dignité de *grand maître d'hôtel de l'Empire*, l'écu furmonté d'une couronne d'électeur, entouré d'un manteau ducal ; il porte auffi les lions pour fupports.

Les titres font, *par la grace de Dieu, duc de la haute & baffe Baviere, & du haut Palatinat, grand maître & électeur du faint Empire romain, landgrave de Leuchtenberg.*

La république de Venife.

Parti de trois, coupé de trois, ce qui forme feize quartiers.

Au premier, d'azur, à l'aigle d'argent, qui eft de *Frioul.*

Au deuxieme, d'argent, à la croix de gueule, qui eft de *Padoue.*

Au troifieme, d'argent, à la croix de gueule, dans les cantons du chef, une étoile à feize raies, qui eft de *Marche de Tarvis.*

Au quatrieme, d'azur, à la croix d'or, cantonnée en chef de deux têtes & vol d'oifeaux de même, qui eft de *Bellune.*

Au cinquieme, d'azur, à la croix d'or, qui eft *Verone.*

Au fixieme, d'argent, au lion d'azur, qui eft *Brixen.*

Au feptieme, de gueule, à la croix d'argent, qui eft de *Vicence.*

Au

Au huitieme, de gueule, à une tour donjonnée de deux pieces d'argent, qui eſt de *Feltrino*.

Au neuvieme, parti de gueule & d'or, qui eſt *Bergame*.

Au dixieme, coupé de gueule & d'argent, qui eſt de *Crema*.

Au onzieme, d'azur, au demi-vaiſſeau d'or, qui eſt *Corfou*.

Au douzieme, d'azur, à l'hyacinthe d'argent, qui eſt de *Zante*.

Au treizieme, d'azur, à la tour du *Territoire Adriatique*.

Au quatorzieme, de ſinople, à la citadelle d'or, ſurmontée d'un lion de Veniſe, qui eſt la preſqu'iſle de *Rhodigine*.

Au quinzieme, d'argent, à la croix de gueule, qui eſt iſle *Zephalonie*.

Au ſeizieme, de ſinople, au cheval gai & contourné d'argent, qui eſt des iſles de *Krebſo* & d'*Abſore*, cinq écuſſons ſur le tout formant la croix. Le premier, en cœur, qui eſt d'azur, au léopard aîlé & couronné d'or, tenant une épée & un livre d'or, où ſont écrits ces mots, *Pax tibi, Marce, Evangeliſta meus*; & le bonnet de doge deſſus le petit écu.

Le ſecond du chef, qui eſt de *Chypre* & de *Jéruſalem*.

Le troiſieme en pointe, de *Candie*.

Le quatrieme à dextre, d'*Iſtrie*.

Le cinquieme à ſeneſtre, de *Dalmatie*, d'*Eſclavonie*, & d'*Albanie*.

Le tout repoſé ſous un manteau; l'écu ſurmonté d'un grand bonnet pointu de toile, brodé en or, environné d'un cercle d'or couvert de pierreries.

La république prend auſſi la couronne fermée, à cauſe de ſes prétentions ſur le royaume de Chypre.

Le titre de la république eſt, *la ſéréniſſime & très-puiſſante république de Veniſe*.

Celui du doge eſt, *le ſéréniſſime prince & ſeigneur, doge de Veniſe*.

Préfet de Rome.

D'azur, à trois mouches d'or, au chef enté & arrondi & couſu de gueule, chargé d'un marteau contourné, & deux clés poſées en ſautoir, le tout d'argent.

L'écu ſurmonté d'un bonnet ou chapeau qui eſt haut & rond fermé; par le deſſus ſont étoffes en or; bordé tout-au-tour par le bas, & croiſé avec des grands pendans aſſez larges & frangés par les bouts.

L'empereur de la Chine.

D'or, au dragon monſtrueux de gueule, à cinq ongles de même, pour le diſtinguer de celui des ſeigneurs auxquels il eſt défendu ſous peine de la vie, d'en porter plus de quatre dans les armoiries, & ſur leurs habits.

Les Chinois attribuent cette inſtitution à l'empereur Fohi, fondateur de la monarchie.

Son titre ordinairement n'a que deux mots, *thiencu & hoangthi*, qui veulent dire *fils du ciel & ſeigneur de la terre, le plus puiſſant des empereurs, & monarque de l'univers*.

L'empereur de Turquie.

Porte de ſinople, au croiſſant d'argent, l'écu entouré d'une peau de lion en forme de manteau, ſurmonté d'un turban garni de perles & de diamans, à une aigrette filée de verre, les bâtons en ſautoir derriere l'écu avec le croiſſant au haut, eſt attaché à chacun la queue du cheval.

Il prend les titres à ſa volonté, les plus magnifiques & les plus faſtueux qu'il puiſſe imaginer.

Comme *grand ſeigneur, légitime diſtributeur des couronnes de l'univers, maître de mille peuples*.

On lui donne le titre de *hauteſſe*; en parlant de lui, on dit *le ſultan, le grand ſeigneur, le grand turc*.

Le roi de Perſe.

Il porte d'argent, à un ſoleil d'or, poſé ſur un lion 6. *Blaſon*.

de même, rayonnant de toutes parts; deux étendards, dont un avec le ſoleil, & l'autre la lune . entouré d'étoiles.

Il ſe qualifie *Schach Thamas, roi des rois, fils d'Iſman, & deſcendant de Mahomet, héritier du firmament, frere du ſoleil & de la lune, ſophi de Perſe*, &c.

Le grand mogol.

Ne prend point d'armes ni dans ſes écrits, ni dans ſes monnoies.

Son titre eſt, *grand mogol* ou *padiſchach ſalammeth*, qui ſignifie, *vive le grand maître* ou *le grand ſeigneur*.

L'empereur du Japon.

Porte pour armes ſur ſa poitrine un écu d'or chargé de ſix étoiles d'argent, poſées en deux faſces 3. & 3.

Son titre eſt *taikoſana*, qui ſignifie *grand ſeigneur* ou *maître de l'empire*.

La république de Gènes.

D'argent, à une croix de gueule, l'écu ſurmonté d'une couronne royale, à cauſe du royaume de Corſe.

Le titre eſt, *la ſéréniſſime république de Gènes*; on donne celui d'*illuſtriſſime prince* au doge.

PLANCHE XVII.

La république de Geneve.

D'argent, à une demi-aigle éployée de ſable, partie de gueule, à une clé d'argent, poſée en pal, l'écu ſurmonté d'une couronne de marquis.

Le roi de France lui donne le titre de *nos très-chers & bons amis les ſyndics & conſeillers de la ville de Geneve*.

Le roi de Sardaigne, celui de *magnifiques ſeigneurs*.

Les autres rois & électeurs de l'empire, *nobles & bons amis*.

Cette république tient le rang d'un canton ſuiſſe.

Les treize cantons ſuiſſes.

Parti de trois, coupé de deux, ce qui forme douze quartiers.

Au premier, taillé d'argent & d'azur, qui eſt de *Zurich*.

Au ſecond, de gueule, à la bande d'or, chargée d'un ours de ſable, qui eſt *Berne*.

Au troiſieme, parti d'argent & d'azur, qui eſt *Lucerne*.

Au quatrieme, d'or, à la tête de bufle de ſable, muſelé de gueule, qui eſt *Ury*.

Au cinquieme, de gueule, à la croiſette d'argent, poſée au canton ſeneſtre, qui eſt *Schwitz*.

Au ſixieme, coupé de gueule & d'argent, à la double clé de l'une en l'autre, & poſée en pal, qui eſt *Underwalde*.

Au ſeptieme, d'argent, à la faſce d'azur, qui eſt *Zug*.

Au huitieme, de gueule, à un pélerin d'argent, qui eſt *Glaris*.

Au neuvieme, d'argent, à un lis renverſé, ou étui de croſſe de ſable, qui eſt *Bâle*.

Au dixieme, coupé de ſable & d'argent, qui eſt *Fribourg*.

Au onzieme, coupé de gueule & d'argent, qui eſt *Soleurre*.

Au douzieme, d'argent, au bouc élancé de ſable & couronné d'or, qui eſt *Schaffouſe*.

Au treizieme, une champagne d'argent, à l'ours debout de ſable, qui eſt *Appenzell*. L'écu ſurmonté d'un grand chapeau.

Leurs titres, *très-nobles & très-illuſtres ſeigneurs*.

Premier prince du ſang.

Orléans porte de France, au lambel d'argent, l'écu ſurmonté d'une couronne de diamans avec huit fleurs·

E

de-lis. Le titre eft, *monfieur le prince*. L'écu entouré des trois ordres.

Nota. C'eft une des prérogatives des princes du fang de naître pairs de France. Le premier prince du fang eft premier pair de France né.

Les princes ont féance au parlement à l'âge de 15 ans.

Connétable de France.

D'azur, au lion d'argent, au chef coufu de gueule, chargé de trois rofes d'argent, l'écu furmonté d'une couronne de duc, le tout foutenu de deux mains dextres armées fortant d'un nuage, & tenant chacune une épée nue la pointe en-haut.

Le connétable eft, après le roi, chef fouverain des armées de France, ce qui lui donne le rang après les princes du fang, comme le premier officier de la couronne. Cette charge fut fupprimée par lettres de Louis XIII. du mois de Janvier 1627.

Le chancelier.

Lozangé d'argent & de fable, au franc canton d'hermine, l'écu furmonté d'une couronne de duc, où repofe un mortier de toile d'or, rebraffé d'hermine, derriere l'écu, deux grandes maffes d'argent, dorées, paffées en fautoir avec le manteau d'écarlate.

Le chancelier eft le fecond officier de France. Il eft chef de la juftice du royaume, & eft affis devant fa majefté, à la main gauche. Le titre, *grandeur, monfeigneur.*

Duc & pair.

Ecartelé au premier & quatrieme, parti fafcé d'or & de finople, qui eft *Cruffol*, & d'or, à trois chevrons de fable, qui eft *Levis*. Au fecond & troifieme, contre-écartelé d'azur, à trois étoiles d'or en pal, & d'or, à trois bandes de gueule, qui eft *Gourdon, Grenouillac*; fur le tout de gueule, à trois bandes dor, qui eft d'*Uzès*.

Le titre de duc eft, pour ainfi dire, le feul titre actuel de nobleffe françoife, eu égard aux honneurs que le roi attache à leur rang.

Il y a trois fortes de ducs. Ducs & pairs, comme ci-deffus, la couronne perfillée, le bonnet de velours rouge & le manteau.

Ducs par brevet.

Ducs par lettres.

Le duc & pair eft toujours poffeffeur d'une terre confidérable, que le roi érige en duché par fes lettres patentes, fans qu'il foit befoin du nombre fixe de paroiffes ou fiefs; il fuffit que fes terres foient enfemble, & qu'elles relevent immédiatement du roi. Il a féance au parlement, quand il s'y eft fait recevoir. Son duché eft héréditaire.

Le duc par brevet n'eft point pair; il n'a point féance au parlement; fon titre eft héréditaire.

Le duc par lettres n'a ce titre qu'à vie; c'eft une faveur du roi, qui fait jouir des honneurs du louvre qui font accordés à tous les ducs, comme d'entrer dans le carroffe du roi; & aux ducheffes, de s'affeoir chez la reine.

L'âge pour la féance des pairs laïcs au parlement, fixé à vingt-cinq ans.

Doyen des maréchaux de France.

De gueule, à la bande d'or, & pour marque, deux mains dextres fortant d'un nuage, & tenant l'épée à dextre, & le bâton pofé en pal, à feneftre.

Il fait la charge de connétable dans les cérémonies.

Maréchal de France.

D'or, à trois lions léopardés de fable, pofés fur l'un & l'autre, celui du milieu contourné, deux bâtons derriere l'écu pofés en fautoir, d'azur, femés de fleurs-de-lis d'or.

Les maréchaux de France commandent les gens de guerre, & ont le pouvoir de terminer les démêlés qui naiffent parmi la nobleffe. Le titre eft *monfeigneur.*

Amiral de France.

De France, au bâton péri en barre; derriere l'écu, deux ancres paffées en fautoir, les trabes d'azur, femées de fleurs-de-lis d'or.

L'amiral a fouverain commandement fur toute la partie de la mer qui eft aux côtes de France, & fur tous les vaiffeaux & armées navales. Il a droit de donner les congés, tant en guerre qu'en marchandife; il a le dixieme des prifes faites en mer.

Général des galeres.

De France, au lambel d'argent; derriere l'écu une ancre double, dont les trabes font tout unis. Cette charge a été fupprimée.

Vice-amiral.

D'argent, au chevron d'azur, furmonté d'une fafce de gueule, chargé de trois befans d'argent, l'ancre en pal. Seconde dignité dans la marine. Officier général qui commande les vaiffeaux de guerre.

Grand maître d'artillerie.

De France, au bâton de gueule péri en barre, & pour marque de fa charge, deux canons ou couleuvrines fur leurs affuts au-deffous de fes armes, accompagnées de boulets. Il a la furintendance fur tous les officiers employés à l'artillerie, dont il fait l'état en toutes les armées du roi, en chacune defquelles il a fes lieutenans, & fait faire les travaux néceffaires à l'artillerie. Cette charge a été fupprimée en Octobre 1755.

PLANCHE XVIII.

Grand maître de France.

De France, au bâton péri en bande de gueule, & pour marque de fa charge deux grands bâtons de vermeil doré, paffés en fautoir derriere l'écu, dont les bouts d'en-haut font terminés d'une couronne royale. Son pouvoir eft que nul officier ne peut fe difpenfer de fes commandemens.

Il a le premier rang & la furintendance fur eux.

Grand chambellan.

Ecartelé au premier & dernier quartier, femé de France, à la tour d'argent, qui eft *de la Tour*. Au deuxieme d'or à trois tourteaux de gueule, qui eft de *Boulogne*. Au troifieme coticé d'or & de gueule, qui eft *Turenne*. Sur le tout parti d'or au gonfanon de gueule, frangé de finople, qui eft *Auvergne*. Et de gueule, à trois fafces d'argent, qui eft de *Bouillon*. Et pour marque, deux clés d'or paffées en fautoir derriere l'écu, dont les anneaux fe terminent chacun par une couronne royale.

Il reçoit le ferment de tous les officiers de la chambre du roi.

Grand écuyer.

Voyez l'explication des armes de l'empereur; il y a de plus ici la bordure de gueule, chargée de huit befans d'or, & la marque de la charge; deux épées royales dans leurs fourreaux & baudriers, le tout d'azur, femé de fleurs-de-lis d'or, les gardes & boucles de même. Il a la furintendance fur le premier écuyer, & fur tous les autres écuyers & officiers de la grande & petite écurie, & fur les pages.

Grand boutellier-échanfon.

D'or, à trois hirondelles de fable, celle du chef fe regardant, & celle de la pointe au vol étendu. Pour dignité il n'a que le feul pouvoir de porter à côté de fon écu deux flacons d'argent dorés, fur lefquels font les armes du roi.

Grand pannetier.

De fable; à trois fafces dentelées par le bas d'or; au bas de l'écu pour marque, la nef d'or & le cadenat qu'on pofe à côté du couvert de fa majefté.

Le grand pannetier a fous lui des écuyers tranchans, il fait effai des viandes.

Grand veneur.

De France, au bâton de gueule, péri en barre, & pour fa dignité, deux grands cors avec leurs enguichures.

Il a la furintendance fur tous les officiers de la vénerie.

Grand fauconnier.

Coupé de gueule & d'or, au léopard lionné d'argent fur gueule, couronné d'or & de fable fur or, & pour marque, deux lettres qui renferment des becs, ongles & aîles.

Il a la furintendance fur toute la fauconnerie.

Grand louvetier.

D'or, au lion de gueule, naiffant d'une riviere d'argent, au chef d'azur, chargé de trois étoiles d'or, & pour marque de fa charge, deux rencontres de loups à côté du bas de fon écu. Il a la furintendance de la chaffe des loups.

Grand maréchal-de-logis.

D'azur, au levrier paffant d'argent colleté de gueule, au chef d'or, chargé de trois étoiles de fable; & pour marque, une maffe & marteau d'armes paffés en fautoir derriere l'écu.

Il a fous lui des maréchaux-de-logis, des fourriers du corps, & fourriers ordinaires; & fa fonction eft de faire marquer tous les départemens & logemens, tant de fa majefté que de la cour.

Grand prevôt.

Ecartelé au premier & quatrieme d'argent, à deux fafces de fable; au fecond & troifieme, femé de France, au lion de gueule, qui eft *Montforeau;* & pour marque, deux faifceaux de verges d'or, pofés en fautoir, liés d'azur; du milieu fort une hache d'armes.

Son autorité s'étend fur les officiers du roi, pour empêcher les defordres à la fuite du roi.

Le capitaine des Gardes de la porte.

D'or, à la couleuvre d'azur, pofée en pal, pour marque, deux clés d'argent pofées en pal, les anneaux terminés par une couronne royale. Il a fous fon commandement des lieutenans & archers.

Colonel général de l'infanterie.

De France, au lambel d'argent; derriere l'écu, fix drapeaux de couleurs du roi, blanc, incarnat & bleu, trois de chaque côté.

PLANCHE XIX.

Colonel général de la cavalerie françoife.

Voyez au grand chambellan, mêmes armes, fix cornettes aux armes de France, trois de chaque côté.

Colonel général des dragons.

De gueule, à la fafce d'or, chargée de trois étoiles d'azur, la fafce accompagnée de trois croiffans du fecond, dix étendards derriere l'écu, cinq de chaque côté, femés de France.

Colonel général des gardes françoifes.

Ecartelé d'or & de gueule, fix drapeaux derriere l'écu, trois de chaque côté.

Colonel général des fuiffes & grifons.

De France, au bâton péri en barre de gueule, fix drapeaux, trois de chaque côté.

Premier préfident.

Ecartelé; au premier & quatrieme de gueule, au chevron d'or, accompagné en chef de deux étoiles d'or, & en pointe, d'un croiffant d'argent; au fecond & troifieme, d'argent, au lion de fable, armé & lampaffé de gueule, qui eft *Megrigny,* l'écu furmonté d'une couronne de duc, perfillée de huit feuilles de perfil, furmontées d'un mortier de velours noir, enrichi de deux grands & larges paffemens d'or; la robe d'écarlate doublée d'hermine, mife en forme de manteau ducal, avec les crochets d'or fur l'épaule, ce qui le diftingue des autres préfidens.

Préfident à mortier.

D'argent, au porc-épic de fable, le mortier à un feul galon, la robe comme ci-deffus, en forme de manteau ducal, & la couronne au deffus de l'écu.

Prevôt de Paris.

Ecartelé; au premier & quatrieme, d'azur, au levrier d'argent & rempant, accollé & bouclé d'or; au fecond & troifieme, d'argent, à trois merlettes de fable. Sur le tout écartelé au premier & quatrieme, de gueule, à trois bandes d'or; au fecond & troifieme, d'hermine, à une bordure de gueule, l'écu furmonté d'une couronne de marquis, derriere l'écu pofé en fautoir, deux bâtons d'ébene, garnis de pommes & bouts d'yvoire, les têtes en haut.

Marquis.

De gueule, à la bande d'or, chargée d'une trainée de cinq barrillets de fable, l'écu furmonté d'une couronne d'or rehauffée de quatre fleurons ou feuilles de perfil, entre lefquelles il y a quatre rangées de perles pofées chacune 1. & 2. ce qui forme douze perles fupportées fur des pointes, pour les relever fur le cercle qui eft garni de pierreries.

Le marquis eft celui dont la terre a été érigée en marquifat; il a fallu pour cet effet, qu'il fût feigneur de trois baronnies & de trois châtellenies, ou de deux baronnies & de fix châtellenies.

Comte.

Ecartelé, au premier d'or, à une fafce échiquetée d'azur & d'argent, accompagnée de trois rofes de gueule, deux en chef, & une pointe à la bande de fable, brochante fur le tout; au deuxieme, d'argent, à la fafce virée de gueule; au troifieme, de fable, à la croix pattée d'argent; au quatrieme, d'argent, au chevron de fable, & un demi à dextre au-deffous, accompagné de trois navettes de même. Sur le tout, de fable, un chevron accompagné de trois maffacres de cerf, le tout d'argent, l'écu furmonté d'une couronne de comte, qui eft d'or, garnie de pierreries, grêlée ou chargée de perles que l'on appelle *perles de comte.*

Il doit y en avoir dix-huit. Le comte doit être feigneur de deux baronnies & de trois châtellenies, ou d'une baronnie & de fix châtellenies.

Baron.

Ecartelé; au premier & quatrieme d'or, à la tour de fable; au fecond & troifieme, d'azur, au lion d'argent, adextré en chef d'une fleur-de-lis d'or, fur le tout, d'azur, à une fleur-de-lis d'or, qui eft une con-

ceffion , l'écu furmonté d'une couronne qui eft un cercle d'or entortillé de perles enfilées.

Le baron doit être feigneur de trois châtellenies , pour relever du roi en une feule foi & hommage.

Vidame.

De gueule , à deux branches d'alifier & d'argent, paffées en fautoir chargé du haut d'un écuffon d'or, écartelé au premier & quatrieme d'azur, aux chaînes d'argent pofées en fautoir, qui eft *Alberty ;* au fecond & troifieme , d'or, au lion couronné de gueule, l'écuffon fous un chef échiqueté d'argent & d'azur, l'écu furmonté d'une couronne d'or garnie de pierreries & de perles rechauffées de quatre croix pattées.

Le vidame étoit autrefois celui qui fuppléoit à l'évêque pour aller à la guerre, & pour défendre fon diocèfe. Maintenant ce titre de feigneurie eft rare ; les plus confidérables font les vidames d'Amiens, de Chartres & de Rheims.

Vicomte.

D'azur, à la croix d'or, cantonnée de vingt billettes de même , cinq dans chaque canton, pofées 2. 1. & 2. la croix chargée en cœur d'un écu d'azur chargé d'une croix ancrée d'or, qui eft Stainville ; le tout furmonté d'une couronne de vicomte, un cercle émaillé chargé de quatre groffes perles blanches.

PLANCHE XX.

Des places principales de l'écu d'armes, & comme elles font nommées.

L'écu d'honneur au haut du pennon, a neuf points ou places principales. A B C , le premier, le fecond, & le troifieme point du chef de l'écu. D , place, point ou lieu d'honneur. E , flanc ou place du milieu, & centre de l'écu, que l'on nomme auffi *cœur* & *abîme.* F , le point ou place dite *le nombril de l'écu.* G , point du flanc dextre. H , point du flanc feneftre. I , point & bas de la pointe de l'écu.

Ecu d'honneur au bas du pennon.

A , B , C , les trois points du chef repréfentant la tête de l'homme, dans laquelle réfident l'efprit, le jugement & la mémoire. D , repréfente le cou de l'homme, & eft appelé *lieu d'honneur.* Les rois & princes voulant gratifier & honorer, donnent des chaînes d'or & des pierreries, & font chevaliers de leur Ordre. E , dénote le cœur de l'homme. F , repréfente le nombril. G , le flanc dextre. H , dénote le flanc feneftre. I , repréfente les jambes de l'homme, fymbole de la conftance & fermeté.

Des partitions de l'écu, des écartelures & divifions. Ecuffon à dextre.

I. Parti : cette forte de divifion étoit autrefois affez fréquente, notamment par les femmes mariées ou par les veuves : elles mettoient les armes de leur mari au côté dextre, & les leurs à feneftre ; ce qui n'a jamais bien fait, eftropiant toutes les pieces. *Parti au* 1. *de , au* 2. *de.* Voyez la république de Geneve , Planche XVII.

II. Coupé : cette divifion eft néceffaire avec le parti, pour bien blafonner & déchifrer en peu de mots tel nombre de quartiers qu'on defirera de mettre dans l'écu d'armes ; & l'on dit, *coupé au* 1. *de , au* 2. *de.*

III. Parti coupé : il eft compofé des deux premiers ; & pour abréger on dit *écartelé,* & l'écuffon qui eft au milieu fe dit *fur le tout.* Voyez *écartelé,* plufieurs exemples, comme Albert de Luynes, Pl. XIII. & Molé, Pl. XIX. &c. & pour *fur le tout,* l'archevêque de Rheims, Pl. XIII. &c.

IV. Lorfque l'écu eft rempli de fix quartiers, il faut dire, *parti d'un coupé de deux traits qui forment fix quartiers ;* & puis il faut blafonner ce qui eft au premier, & dire le nom de la maifon, & ainfi du fecond, troifieme & de tous les autres ; & par ce moyen l'on déchifrera

avec facilité tel nombre de quartiers qui fe rencontreront dans l'écu.

V. Lorfqu'il eft partagé en huit, il faut dire, *parti de trois traits & coupé d'un ;* ce qui forme huit quartiers, au 1. de, au 2. de, &c.

VI. Et lorfque l'écu eft de dix quartiers, il faut dire, *parti de quatre traits, & coupé d'un,* ce qui forme dix quartiers au 1. de, au 2. de, &c.

Ecuffon à feneftre.

VII. Et quand il y a douze quartiers, il faut dire, *parti de trois traits, coupé de deux.*

VIII. L'écu qui eft rempli de feize quartiers, fe peut blafonner diverfement, à fçavoir, parti de trois, coupé de trois, ou bien écartelé & contre-écartelé.

IX. Celui de vingt quartiers fe dit, *parti de quatre traits, coupé de trois.*

X. Parti de trois, coupé d'un, qui font huit quartiers avec un écuffon en cœur de l'armoirie principale, comme font difpofées les alliances & les armes de la maifon de Lorraine. Voyez la Pl. XVI.

XI. Parti de deux, coupé de trois, ce qui forme douze quartiers.

XII. Ecuffon à expliquer, écartelé ; au premier contre-écartelé ; au fecond, tranché ; au troifieme, taillé ; au quatrieme, coupé ; fur le tout, parti, qui eft l'écuffon chargé d'un autre écuffon qui fe nomme *fur le tout du tout.*

XIII. Pennon de trente-deux quartiers, dont voici l'explication pour apprendre à bien blafonner. Avec un enté, parti à la pointe qui forme trente-quatre quartiers, & le fur le tout fait trente-cinq.

Donc ce pennon eft parti de fept, coupé de trois qui font trente-deux quartiers entés en pointe fous le tout parti, qui font trente-quatre quartiers, & le fur le tout trente-cinq. Sçavoir :

Vingt-un royaumes, cinq duchés, un marquifat, quatre comtés, & trois feigneuries.

Le premier du royaume de Caftille, de gueule, à la tour donjonnée de trois pieces d'or, maçonnée de fable. Le fecond, du royaume de Leon, d'argent, au lion de gueule, armé, lampaffé & couronné d'or. Au troifieme, du royaume d'Arragon, d'or, à quatre pals de gueule. Au quatrieme, du royaume de Naples, d'azur, femé de fleurs-de-lis d'or, au lambel de gueule, écartelé du royaume de Jérufalem, d'argent, à la croix potencée d'or, cantonnée de quatre croifette de même. Au cinquieme, du royaume de Sicile, d'or, à quatre pals de gueule, flanqués d'argent, à deux aigles de fable, becquées & membrées de gueule. Au fixieme, du royaume de Navarre, de gueule, au chêne d'or pofé en croix, fautoir & orle. Au feptieme, du royaume de Grenade, d'argent, à la grenade de gueule, tigée de finople. Au huitieme, du royaume de Tolede, de gueule, à la couronne fermée d'or. Au neuvieme, du royaume de Valence, de gueule, à une ville d'argent. Au dixieme, du royaume de Galice, d'azur, femé de croix recroifetées au pié fiché d'or, au ciboire de même. Au onzieme, du royaume d'Afturie, écartelé au premier de Caftille ; au fecond & troifieme, d'azur, au ciboire d'or ; au quatrieme, de Leon. Au douzieme, du royaume de Majorque, d'or, à quatre pals de gueule, à la cottice de même, brochante en bande. Au treizieme, du royaume de Séville, d'azur, à un roi affis dans fon trône d'or. Au quatorzieme, du royaume de Sardaigne, d'Arragon ancien, d'argent, à la croix de gueule, cantonnée de quatre têtes de Maures de fable, tortillées d'argent. Au quinzieme, du royaume de Cordoue, d'or, à trois fafces de gueule. Au feizieme, du royaume de Murcie, d'azur, à fix couronnes d'or, pofées 3, 2 & 1. Au dix-feptieme, du royaume de Jaen, écartelé d'or & de gueule, à la bordure componnée de quatorze pieces, de Caftille & de Leon. Au dix-huitieme, du royaume de Gibraltar de Caftille, la tour chargée d'une clé de gueule, pofée en pal, brochante fur la porte. Au dix-neuvieme, comme roi des ifles de Canarie, une mer d'argent ombrée d'azur, à fept ifles de finople. Au vingtieme, comme roi des Indes, d'argent, femé de befans d'or.

Au

Au vingt-unieme, comme roi des îles & terres-fermes de l'Amérique, de Léon, parti d'azur, à la tour d'argent. Au vingt-deuxieme, du duché de Milan, d'argent, à la givre d'azur, issante de gueule, couronnée d'or. Au vingt-troisieme, du duché de Brabant, de sable, au lion d'or, armé & lampassé de gueule. Au vingt-quatrieme, du duché de Gueldres, d'azur, au lion contourné d'or, armé & lampassé de gueule. Au vingt-cinquieme, du duché de Limbourg, d'argent, au lion la queue fourchée de gueule, lampassé d'azur, armé & couronné d'or. Au vingt-sixieme, du duché de Luxembourg, burelé d'argent & d'azur, au lion la queue fourchée de gueule, lampassé d'azur, armé & couronné d'or. Au vingt-septieme, du marquisat d'Anvers, d'argent, à l'aigle de gueule. Au vingt-huitieme, du comté de Barcelonne, d'argent, à la croix de gueule, écartelé d'Arragon. Au vingt-neuvieme, du comté de Flandre, d'or, au lion de sable, armé de gueule. Au trentieme, du comté de Namur, de Flandre, à la cottice de gueule. Au trente-unieme, du comté de Hainault, écartelé de Flandre & de Hollande. Au trente-deuxieme, de la seigneurie de Biscaye, d'argent, à un arbre de sinople, à deux coups de gueule passant au pié, chappé en pointe, parti de la seigneurie de Malines, d'or, à trois pals de gueule, sur le pal du milieu un écusson d'argent, chargé d'un aigle de sable, de la seigneurie de Moline, d'azur, au dextrochere armé d'or, la main d'argent tenant un anneau d'or, sur le tout, d'Arragon, d'azur, à trois fleurs-de-lis d'or, à la bordure de gueule.

PLANCHE XXI.

Arbre généalogique pour connoître les alliances supérieures & inférieures des maisons, & les descendans des gentilshommes & familles illustres, & montrer à faire les preuves de noblesse des personnes que les souverains veulent honorer des colliers des ordres, ou qui desirent entrer en l'ordre des chevaliers de Malte, saint Lazare, comtes de Lyon, S. Cyr, l'école militaire, & autres lieux.

Il faut faire preuve de génération depuis les bisayeuls, & bisayeules paternels & maternels, qui font huit quartiers rangés en ligne traversale jusqu'au pere & à la mere du prétendant qui fait le quatrieme degré en descendant; ce qu'on exige pour être reçu. Si l'on veut monter plus haut, & faire une généalogie plus parfaite & plus grande, soit de seize quartiers, de trente-deux, de soixante-quatre, & même de cent vingt-huit, il sera toûjours observé de mettre le paternel à droite, & le maternel à gauche, commençant par le bas qui fera la place du fils, lequel sera en remontant le premier degré de génération; au-dessus, le pere & la mere, qui feront deux quartiers & le deuxieme degré; puis les ayeuls & ayeules, qui donneront les quatre quartiers & troisieme degré; ensuite les bisayeuls & bisayeules feront les huit quartiers & le quatrieme degré; des bisayeuls aux trisayeuls se feront les seize quartiers & le cinquieme degré; des trisayeuls aux quatriemes ayeuls se fera le sixieme degré, & se parferont les trente-deux quartiers d'alliance tant paternels que maternels, comme ici depuis monseigneur le dauphin jusqu'aux majeurs en montant; & depuis les majeurs jusqu'à monseigneur le dauphin en descendant.

Pour les soixante-quatre quartiers, il faut aller aux cinquiemes ayeuls, qui font le septieme degré, & sixiemes ayeuls, qui font le huitieme degré. Il suffit pour exemple de l'arbre généalogique ici représenté, des huit, seize & trente-deux quartiers, puisqu'il n'y a qu'à augmenter d'un degré pour soixante-quatre, & d'un autre pour cent vingt-huit.

PLANCHE XXII.

Supports de moines, de sirenes, de levrettes, d'ours, d'hermines, de griffons, d'aigles, de lions casqués & supportant aigles, de paons à tête humaine, de cignes, de cerfs aîlés, & de tigres.

PLANCHE XXIII.
Ordres.

1. La sainte Ampoule fut instituée sous Clovis, l'an 496. Les chevaliers de cet ordre portent au cou

6. *Blason.*

un ruban de soie noire, où pend une croix coupée d'or, émaillée de blanc, garnie aux quatre angles de quatre fleurs-de-lis d'or, & chargée d'une colombe tenant de son bec la sainte Ampoule reçue par une main; le revers est saint Remy tenant de sa main droite la sainte Ampoule, & de la gauche, son bâton de primat.

2. Le n°. 2 est comme on la porte journellement, avec les mêmes explications que ci-dessus.

3. Saint Michel fut institué par le roi Louis XI. le premier jour du mois d'Août 1469. Les chevaliers de cet ordre portent une croix d'argent, chargée en cœur d'un saint Michel foulant aux piés un dragon, laquelle croix est attachée à un grand cordon noir.

Les chevaliers commandeurs de l'ordre du saint Esprit portent la chaîne d'or, composée de coquilles d'argent, enlacées l'une avec l'autre d'un double las, posées & assises sur des chaînettes ou mailles, & au milieu pend sur la poitrine une médaille de saint Michel.

4. Ordre du saint Esprit, institué par Henry III. en 1579. La marque de cet ordre est une croix d'or émaillée, avec une fleur-de-lis d'or dans chacun des angles de la croix, & dans le milieu une colombe d'un côté, & l'image de saint Michel de l'autre; elle est attachée au bout d'un grand cordon bleu-céleste, porté en écharpe.

La croix des huit commandeurs ecclésiastiques & du grand aumônier n'est chargée que d'une colombe, parce qu'ils ne sont point chevaliers de saint Michel; ils portent, ainsi que les chevaliers, une croix de broderie d'argent sur le côté gauche de leurs manteaux & habits, au milieu de laquelle est une colombe, & aux quatre angles autant de fleurs-de-lis & de rayons d'argent.

Le grand collier de l'ordre que les chevaliers portent dans les grandes cérémonies, est composé de trois nœuds répétés; sçavoir, d'une H, en mémoire du roi Henri III. d'une fleur-de-lis d'or, d'où sortent des flammes émaillées couleur de feu, & d'un trophée d'armes que le roi Henry IV. y ajouta en 1594.

5. L'ordre militaire de saint Louis, institué en 1693 par Louis XIV. roi de France, pour le mérite & récompense des officiers militaires. La marque de cet ordre est une croix d'or, sur laquelle est l'image de S. Louis.

Les simples chevaliers la portent attachée sur l'estomac avec un petit ruban couleur de feu. Les commandeurs l'ont au bout d'un grand ruban qu'ils portent en écharpe; & les grands-croix, outre le grand cordon rouge, ont encore la même croix en broderie d'or sur le juste-au-corps & sur leurs manteaux.

La croix de l'ordre est émaillée de blanc, brodée d'or, cantonnée d'une fleur-de-lis de même, chargée d'un côté de l'image de S. Louis cuirassé d'or & couvert de son manteau royal, tenant de sa main droite une couronne de laurier, & de sa gauche, une couronne d'épine, les cloux de la passion en champ de gueule; la croix est entourée d'une bordure d'azur, sur laquelle sont ces mots, *Ludovicus magnus instituit* 1693. L'autre côté de la croix est de gueule, à une épée flamboyante, la pointe passée dans une couronne de laurier liée de l'écharpe blanche, à la bordure d'azur, avec la devise en lettres d'or, *bellicæ virtutis præmium.*

6. L'ordre royal & militaire de S. Lazare de Jérusalem & hospitalier de Notre-Dame du Mont Carmel.

On a fixé l'institution de l'ordre de saint Lazare de Jérusalem, avant 1060, tems des premieres croisades.

Louis VII. amena en France les premiers chevaliers de S. Lazare en 1154. Louis IX. saint ramena ce qui restoit des chevaliers en 1251. Henry IV. unit cet ordre à celui du Mont Carmel qu'il venoit d'instituer le 31 Octobre 1608.

Ces ordres ont été confirmés de nouveau par Louis XIV. en 1664, & par sa majesté en 1722 &

F

1757. La marque de l'ordre eſt une croix d'or à huit raies, d'un côté émaillée d'amarante, avec l'image de la *Vierge* au milieu, environnée de raïons d'or; & de l'autre, émaillée de vert, avec l'image de S. Lazare; chaque raïon eſt pommeté, & une fleur-de-lis dans chaque angle de la croix qui eſt attachée à un grand ruban de ſoie tannée d'amarante, mis en écharpe.

7. Ordre des comtes de Lyon, inſtitué par Louis XV. en 1745.

La marque de cet ordre eſt une croix à huit pointes, émaillée de blanc, bordée d'or, cantonnée dans chaque angle d'une fleur-de-lis d'or; les quatre autres angles de la croix ſont une couronne de comte d'or, perlée d'argent, au milieu une médaille de gueule, & S. Jean-Baptiſte poſé ſur une terraſſe de ſinople, avec cette légende, *prima ſedes Galliarum.* Sur le revers de la croix eſt S. Etienne lapidé, avec cette légende, *Eccleſia comitum Lugduni.*

8. Ordre royal & hoſpitalier du S. Eſprit, en deçà des Monts.

Le premier chapitre général de cet ordre fut tenu à Montpellier en 1032, établi par les bulles d'Innocent III. Honoré III. & Grégoire II. Il a été confirmé par les édits & lettres-patentes de nos rois Henry II. Charles IX. Henry III. Henry IV. Louis XIII. & par Louis XIV. en 1647 & 1671.

La croix de cet ordre eſt à douze pointes, avec une colombe poſée dans le milieu, dans chaque angle une fleur-de-lis, le ruban noir; le revers eſt de même.

9. Ordre du Mérite militaire, inſtitué par Louis XV. 10 Mars 1759, en faveur des officiers nés en pays où la religion proteſtante eſt établie.

La marque de cet ordre eſt un cordon bleu avec une croix d'or. Sur un des côtés il y a une épée en pal avec ces mots pour légende, *pro virtute bellica;* & ſur le revers, une couronne de laurier, avec cette légende, *Ludovicus XV. inſtituit.*

10. Ordre de Malte. Son origine eſt en 1012, & ſon établiſſement a été confirmé par le pape Honorius II. & par le patriarche de Jéruſalem en 1124. Raymond Podius, Florentin, en fut nommé le premier grand-maître.

La marque de cet ordre eſt une croix d'émail blanc, à huit pointes repréſentant les huit béatitudes. Les chevaliers de la nation françoiſe portent la croix de l'ordre cantonnée de quatre fleurs-de-lis, attachée à un ruban noir. La croix en France eſt couronnée d'une couronne royale.

11. Ordre de la Toiſon d'or, inſtitué à Bruges le 10 de Janvier 1429, par Philippe II. dit *le Bon,* duc de Bourgogne. Le collier de l'ordre eſt de doubles fuſils entrelacés de pierreries & cailloux étincelans de flammes de feu, avec ces mots, *ante ferit quam flamma micet.* Au bout du collier eſt la figure d'un mouton ou toiſon d'or, avec cette deviſe, *pretium non vile laborum.* Le ruban de la Toiſon eſt rouge.

12. L'ordre militaire de Calatrava en Eſpagne, a pris ſon titre & ſon origine du château de ce nom. Sanche III. roi de Caſtille, l'inſtitua en 1158.

Les marques de cet ordre ſont une croix de gueule fleurdeliſée de ſinople; & à l'écu, dans les deux cantons de la pointe, deux menotes d'azur, pour marquer leur fonction qui eſt de délivrer les chrétiens des mains des infideles.

13. L'ordre de S. Jacques de l'Epée, inſtitué en l'an 1175, eut ſon commencement en Eſpagne au royaume de Galice, où eſt le corps du grand apôtre S. Jacques en la ville de Compoſtelle.

La marque de l'ordre eſt un collier à trois chaînes d'or, au bout deſquelles pend l'épée rouge, chargée d'une coquille d'argent, le pommeau & la garde en forme d'une fleur-de-lis.

14. L'ordre militaire d'Alcantara ou de S. Julien du Poirier, en Eſpagne, prit ſon nom de la ville d'Alcantara, conquiſe ſur les Maures par le roi de Léon Alphonſe IX. l'an 1212, lequel la donna en garde à Martin Fernandès de Quintana, douzieme grand maître de l'ordre de Calatrava, qui remit cette place aux chevaliers de S. Julien du Poirier.

La marque de cet ordre eſt une croix fleurdeliſée de ſinople, chargée en cœur d'un écu d'or, au poirier de ſinople.

15. L'ordre de Notre-Dame des Graces en Eſpagne, reconnoît pour ſon fondateur Jacques I. roi d'Arragon, qui inſtitua cet ordre en 1223 le jour de S. Laurent, dans l'égliſe cathédrale de Barcelonne, où Pierre Nolaſko fut nommé grand-maître. Les chevaliers portent ſur l'eſtomac un écu de gueule, à une croix d'argent coupée d'Arragon, & partie de Sicile, avec la couronne royale ſur l'écu.

16. L'ordre de Notre-Dame de Monteza, en Eſpagne, inſtitué par Jacques II. roi d'Arragon & de Valence, en 1317.

La marque de cet ordre eſt une croix de gueule attachée ſur un habit blanc.

17. L'ordre des chevaliers de la Blanda, inſtitué en Eſpagne par le roi Alphonſe XI. en 1332, pour récompenſer ceux qui s'étoient diſtingués à ſon ſervice. La marque de cet ordre eſt un cordon rouge, porté ſur l'épaule gauche en écharpe.

18. L'ordre Teutonique. Son origine eſt de 1191. La croix de ſable fut donnée à l'ordre par l'empereur Henry VI. après le ſiege de la ville de Ptolémaïde; la croix d'or, par Jean, roi de Jéruſalem, & l'aigle impérial, par l'empereur Frédéric II. & Saint Louis, roi de France, ajouta des fleurs-de-lis aux quatre bouts de la croix d'or, le tout fut attaché à une chaîne d'or.

19. L'ordre de chevalerie de S. Hubert, inſtitué en 1444 par Gerard, duc de Juliers, de Cleves & de Berg, pour rendre graces au ciel des victoires qu'il avoit remportées ſur les ennemis, eſt une croix d'or chargée de pierreries, & au centre une médaille d'or, où eſt l'image de S. Hubert proſterné devant la croix qui lui apparoît entre les cornes d'un cerf.

Les chevaliers ont un ruban rouge en écharpe, où l'ordre eſt attaché, & outre cela, ils portent ſur l'eſtomac une croix rayonnante en broderie d'or, au milieu de laquelle eſt un cercle où on lit ces mots, *in fide ſta firmiter.*

20. L'ordre de chevalerie de la Tête Morte, inſtitué par Silvius Nimrod, duc de Wirtemberg en Siléſie, en 1652.

La marque de cet ordre eſt une tête de mort dans un nœud à un ruban noir avec un ruban blanc en deviſe où ſont ces mots, *memento mori,* à-l'entour de la tête.

PLANCHE XXIV.

21. L'ordre de chevalerie de la Concorde fut inſtitué par Chrétien Erneſt, margrave de Brandebourg, en 1660.

La marque de cet ordre eſt une croix de huit pointes au milieu, chargée d'un côté de deux branches d'olivier paſſant par deux couronnes en ſautoir, & couronnée d'un bonnet de prince, avec ce mot, *concordant;* & de l'autre, du nom du fondateur, & l'année de l'inſtitution, tout couronné de même, le ruban couleur d'orange.

22. L'ordre de chevalerie des Dames Eſclaves de la vertu, inſtitué en 1662 par Eléonore de Gonzague veuve de l'empereur Ferdinand III. dans le deſſein de faire regner la piété parmi les dames de ſa cour. La marque eſt un ſoleil d'or environné d'une couronne de laurier, avec cette deviſe, *ſola triumphat ubique.*

23. L'ordre de chevalerie des Dames Réunies pour honorer la croix, inſtitué par l'imperatrice Eléonore de Gonzague en 1668, à l'occaſion de l'incendie qui arriva au palais de l'empereur, où il y eut quantité d'effets précieux conſumés par les flammes qui parurent avoir reſpecté un Crucifix d'or qui renfermoit du bois de la vraie Croix.

Pour marque de cet ordre, les dames portent ſur le côté gauche de la poitrine, au bout d'un ru-

ban noir, une croix d'or dont les quatre coins font terminés par une étoile; deux petites branches, couleur de bois, la traverfent en fautoir; quatre aigles impériales l'environnent, foutenant cette devife, *falus & gloria*.

24. L'ordre de chevalerie de la Générofité. Cet ordre fut inftitué en 1685 par Frédéric III. électeur de Brandebourg, & roi de Pruffe, lorfqu'il étoit encore prince électoral. Il donna à ces chevaliers une croix émaillée d'azur, ayant pour devife ce mot, *la Générofité*.

25. L'ordre de chevalerie de la Noble Paffion. Jean Georges, duc de Saxe Weiffenfels, inftitua cet ordre en 1704, pour infpirer des fentimens d'élévation à la nobleffe de fes états.

La marque de cet ordre eft un grand ruban blanc bordé d'or, que les chevaliers portent fur l'épaule droite en écharpe, au bout duquel pend une étoile d'or, chargée en cœur de ces deux lettres *J. G.* qui marquent le nom du fondateur dans un champ émaillé d'azur fur une croix de gueule, le tout entouré d'un cordon blanc, à la bordure d'or, où il y a, *j'aime l'honneur qui vient par la vertu;* & de l'autre côté font repréfentées les armes de la principauté de Querfurt, avec ces mots, *fociété de la noble Paffion, inftituée par J. G.D.D S.Q.1704*.

26. L'ordre de chevalerie de l'Amour du prochain fut inftitué par Elifabeth Chriftine impératrice, en 1708.

La marque de dignité de l'ordre eft un ruban rouge attaché fur la poitrine, au bout duquel pend une croix à huit pointes, où font ces mots, *amor proximi*.

27. L'ordre de S. Georges, défenfeur de l'immaculée Conception de la Vierge. Charles Albert, électeur de Baviere, l'inftitua par conceffion papale à Munich l'an 1729, le jour de la fête de S. Georges.

La marque de cet ordre eft une croix à huit pointes, chargée en cœur de l'image de S. Georges à cheval tuant un dragon. On lit fur le collier de l'ordre ces mots, *Fid. Juft. & Fort.* qui y font arrangés alternativement entre des colonnes furmontées d'un globe impérial, & ayant pour fupports deux lions armés chacun d'un fabre.

28. L'ordre du S. Sépulcre, inftitué en 1103 par Baudouin I. roi de Jérufalem. Le pape Innocent VIII. l'an 1477 unit ces chevaliers avec les chevaliers de S. Jean de Jérufalem, lors de leur demeure à Rhodes, comme étant de mêmes vœux & mêmes regles. Cette union dura peu.

La marque de l'ordre eft un cordon noir, où pend une croix potencée, cantonnée de quatre croifettes de gueule, pour marquer les cinq plaies de Notre-Seigneur. Aujourd'hui l'on porte une croix à huit pointes, émaillée en blanc, & fleurde-lis d'or, aux quatre angles; au milieu, une médaille d'argent, chargée de la croix de Jérufalem de gueule; & fur le revers, une refurrection d'or fur un fond d'azur.

29. L'ordre des dames de la Croix étoilée, inftitué par Marie Thérefe Walpurge Amélie Chriftine d'Autriche, impératrice, le 18 Juin 1757.

La marque de cet ordre eft une croix patée, émaillée de blanc, bordée d'or, & une médaille blanche, chargée d'une fafce de gueule, entourée d'une légende *fortitudo*, les lettres en or; & au revers, un chiffre compofé d'un M. T. F. doublé, entouré d'un émail vert.

30. L'ordre de Notre-Dame de Lorette, inftitué par le pape Sixte V. lequel fonda cet ordre en 1587, & donna aux chevaliers, pour marque de leur dignité, l'image de Notre-Dame de Lorette.

31. L'ordre du Lis, inftitué par le pape Paul III. La marque de l'ordre eft une double chaîne d'or, entrelacée de lettre M à l'antique; au bout eft une médaille en ovale, fur laquelle eft émaillé un lis d'azur, fortant d'une terraffe, & fupportant une M auffi à l'antique, couronnée. A-l'entour de la médaille font ces mots, *Pauli III. P. M.* & fur le revers eft l'image de Notre-Dame fur un arbre formant la couronne.

6. *Blafon*.

32. L'ordre militaire de l'Avis en Portugal, inftitué par Alphonfe I. roi de Portugal, lorfqu'il fit la conquête de la ville d'Evora fur les Maures.

Les armes font d'or, à la croix fleurdelifée de finople, accompagnée en pointe de deux oifeaux de fable.

33. L'ordre de S. Jean & S. Thomas, inftitué en 1254. Cet ordre s'eft éteint en Syrie par la domination des infideles; mais il s'eft continué en Portugal par ceux des chevaliers qui y étoient demeurés.

Ils poffedent encore actuellement 509 commanderies & deux bailliages; ils ont permiffion de fe marier.

La marque de cet ordre eft une croix patée de gueule, chargée des deux faints nommés ci-deffus.

34. L'ordre militaire du Chrift. La deftruction des templiers donna naiffance à celui du Chrift en Portugal. Ce fut Denis I. roi de Portugal, qui l'établit en 1319.

La marque de cet ordre eft une croix patée, hauffée rouge, chargée d'une croix pleine & hauffée d'argent, laquelle croix ils portent au bout de leurs colliers qui eft une chaîne à trois rangs. Il y a des chevaliers qui la portent à huit pointes.

35. L'ordre militaire de la Jarretiere, inftitué par Edouard III. roi d'Angleterre.

La marque de l'ordre étoit un écu d'argent, chargé d'une croix rouge, avec une jarretiere bleue couverte d'émail & attachée à la jambe gauche avec une boucle d'or, les mots *honni foit qui mal y penfe*, lui fervant de devife; le nom de *Jarretiere* a toujours demeuré depuis à cet ordre. Les chevaliers portent un ruban bleu au cou, au bout duquel pend l'image de S. Georges avec la devife gravée autour. Depuis le changement de religion, arrivé en Angleterre, on a changé la croix de l'ordre en un foleil. Jacques VI. roi d'Angleterre, y a réuni l'ordre du Chardon; fon collier eft compofé de rofes rouges & blanches, entrelacées de nœuds de lacs d'amour.

36. L'ordre du Bain. L'on prétend que l'inftitution eft de Henri IV. roi d'Angleterre, en 1399; d'autres font l'inftitution beaucoup plus ancienne, & prétendent que fon nom vient de ce que tous les chevaliers étoient obligés de fe baigner la veille de leur réception.

La marque de l'ordre eft un cordon rouge porté en écharpe, au bout duquel eft attaché un anneau d'or renfermant trois couronnes royales, au champ d'azur, avec la devife, *tria in unum*, & une guirlande qui pend au bas.

37. L'ordre de S. André ou du Chardon & de la Rue. L'inftitution de cet ordre eft prefque inconnue; ceux qui le rapportent au tems de Hungus, roi d'Ecoffe, ne font pas plus fondés en preuve que ceux qui l'attribuent à Jacques XI. en 1452.

La marque de dignité de cet ordre eft un ruban vert que les chevaliers portent en écharpe, au bout duquel pend une médaille d'or, avec l'image de S. André fur un chardon armé de pointes. Le grand collier eft compofé de chaînons faits en forme de chardon avec fon feuillage; & fur leurs habits les chevaliers portent un chardon en broderie entouré d'un cercle d'or ou rayon d'argent, entouré d'une légende où font ces mots, *nemo me impunò laceffet*.

38. L'ordre militaire de Dannebrog en Dannemarck, inftitué, felon moi, fous le regne de Waldemar en 1219. Cet ordre fut négligé & prefque éteint par les fucceffeurs de Waldemar, lorfque le chriftianifme s'introduifit dans toutes les provinces.

Chrétien V. roi de Dannemarck, l'a relevé en 1671, le jour du batême de fon fils Frédéric IV. prince héréditaire de fa couronne.

La marque de cet ordre eft une croix émaillée d'argent, chargée de onze diamans avec ces deux lettres G. S. Dans les cérémonies les chevaliers prennent pour collier une chaîne qui tient des deux côtés en double W, qui eft le chiffre du roi Chrétien V. & une croix émaillée d'argent; alternati-

G

vement ils portent auffi un cordon blanc ondé & bordé de gueule, où la croix fufpend, & fur l'eftomac au côté droit, une étoile en broderie d'argent.

39. Ordre de chevalerie de l'Eléphant. Ce fut Chrétien I. roi de Dannemarck, furnommé *le Riche*, qui inftitua cet ordre en 1478. Ceux qui afpirent à cet honneur, font obligés de recevoir auparavant l'ordre militaire de Dannebrog.

La marque de l'ordre de l'Eléphant eft une chaîne d'or, au bout de laquelle pend un éléphant émaillé d'argent, le dos chargé d'un château de gueule, maçonné de fable, le tout pofé fur une terraffe de finople émaillée de fleurs; à la droite de l'éléphant il y a cinq diamans pofés en croix, & à gauche, le chiffre du nom du roi; le cordon eft ondé d'azur, & les chevaliers portent fur leurs habits une étoile d'argent en broderie à huit pointes, & en cœur de l'étoile de gueule à la croix d'argent.

40. L'ordre de la Fidélité, inftitué par Chrétien VI. roi de Dannemarck, le 7 Août 1732, pour l'anniverfaire de fon mariage.

La marque de l'ordre eft une croix coupée d'or, émaillée d'argent, chargée en cœur d'un écuffon de gueule; écartelé, au premier & quatrieme d'un lion du nord, & au fecond & troifieme, d'un aigle, & fur le tout, d'azur, au chiffre du roi & de la reine de Dannemarck; & fur le revers on lit cette légende, *in feliciffimæ unionis memoriam*. Cette croix eft attachée à un grand cordon de foie bleue, turquin, tiffu d'argent aux extrémités, la croix rayonnée dans chaque angle.

PLANCHE XXV.

41. L'ordre des Chérubins & des Séraphins. On rapporte l'inftitution de cet ordre à Magnus, roi de Suede, en l'année 1334.

Le collier de l'ordre eft compofé de chérubins & féraphins avec doubles chaînons & des croix patriarchales ou de Lorraine de finople, à caufe de l'archevêché d'Upfal; au bout du collier eft attaché une ovale d'azur, où il y a un nom de Jefus, & en pointe, quatre cloux de la paffion, émaillés de blanc & de noir.

42. L'ordre d'Amaranthe en Suede. Cet ordre inftitué par la reine Chriftine en 1653, ne dura pas longtems, il finit avant la fondatrice.

La marque de l'ordre étoit une médaille émaillée de rouge, où il y avoit au milieu un A V mis en chiffre & enrichi de diamans, environné d'une couronne de laurier; à l'entour étoit une devife, *dolce nella memoria*. Cette marque étoit attachée à un ruban couleur de feu, qui fe portoit au cou.

43. L'ordre de chevalerie de S. André en Ruffie, inftitué par le czar Pierre I.

La marque de cet ordre eft une croix de S. André, où eft le titre du prince conçu en ces mots, *le czar Pierre, confervateur de toute la Ruffie;* la croix furmontée d'une couronne attachée au bout d'un grand cordon blanc, & dans les trois autres, l'aigle de Ruffie éployée, celui de la pointe de l'angle chargé d'un écuffon furchargé d'un cavalier armé; & au revers eft l'image de S. André au bout d'une autre petite croix, avec ces deux lettres S A.

Le collier de l'ordre eft de chaînons, chargé de rofes.

44. L'ordre de chevalerie de Sainte Catherine, inftitué par le czar Pierre I. en 1715, tant pour les feigneurs de fa cour que pour les dames.

La marque de dignité eft un ruban blanc fur l'épaule droite en écharpe, au bout duquel pend une médaille enrichie de diamans, chargé de l'image de Sainte Catherine; & fur le côté gauche de l'eftomac, une étoile en broderie, au milieu de laquelle eft une croix avec cette devife, *par l'amour & la fidélité envers la patrie.*

45. L'ordre de chevalerie de l'Aigle noir en Pruffe, fut inftitué par Frédéric, roi de Pruffe I. en 1701.

La marque de cet ordre eft une croix d'or émail-

lée d'azur, ayant dans chacun des quatre angles un aigle éployée de fable, la croix chargée en cœur de ces mots, *Fredericus rex*, pend au bout d'un grand cordon d'orange que les chevaliers portent fur l'épaule gauche en écharpe.

Le collier eft compofé d'aigles & d'un gros diamant où il y a F. R. écartelé & entouré de quatre couronnes électorales; ils ont encore une étoile brodée d'argent fur l'eftomac, au milieu de laquelle fe voit un aigle éployé tenant dans fa ferre gauche une couronne de laurier, & dans la dextre un foudre, avec cette devife, *fuum cuique.*

46. L'ordre de chevalerie de l'Aigle blanc, inftitué par Augufte II. roi de Pologne, en 1705.

La marque de dignité, comme on la porte aujourd'hui, eft une croix émaillée de gueule, à huit pointes, & la bordure d'argent, cantonnée de flammes de feu, chargées en cœur de l'aigle blanc qui a fur l'eftomac une autre croix de même, environnée des armes & des trophées de l'électorat de Saxe; & de l'autre côté, le nom du roi en chiffre, avec cette devife, *pro fide, rege & lege*, le tout furmonté d'une petite couronne de diamans pendant au grand cordon bleu; la chaîne eft compofée d'aigles couronnées & enchaînées.

47. L'ordre de St. Etienne en Tofcane fut inftitué par Cofme I. grand duc de Tofcane, en 1561, par vénération pour S. Etienne.

La marque de l'ordre eft une croix à huit pointes de gueule, bordée d'or, fufpendue à une chaîne d'or attachée par trois chaînons de même.

48. L'ordre militaire de l'Annonciade, inftitué par Amédée VI. comte de Savoie, dit *le Verd*, en 1362.

La marque de l'ordre eft une chaîne d'or, compofée de quinze nœuds en lacs d'amour, entrelacés de ces quatre lettres F. E. R. T. qui fignifient, *fortitudo ejus Rhodum tenuit*, pour marquer la valeur de fon ayeul. Au bout du collier pend une médaille faite en lacs d'amour, où eft renfermé le myftere de l'Incarnation, qui y fut placé par Amédée VIII. duc de Savoie, en 1434; & Charles III. duc de Savoie, ajouta en 1518 autant de rofes émaillées de gueule, que de lacs d'amour.

49. L'ordre de S. Maurice & de S. Lazare commença en 1370, inftitué en Savoie par S. Bafile, & fupprimé par le pape Innocent VIII. & fut rétabli par le pape Pie IV. en 1564.

La marque de l'ordre eft une croix à huit pointes jointe avec la croix de S. Maurice qui eft deffus, d'or, émaillée de blanc; cette marque fe porte attachée à une chaîne d'or ou à un ruban de foie de telle couleur que chacun de l'ordre le trouve à propos. Le fiege de l'ordre de S. Lazare eft à Nice, & S. Maurice à Turin.

50. L'ordre de Notre-Dame de Gloire à Mantoue, inftitué par Barthelemy, religieux dominicain, & enfuite évêque; il inftitua cet ordre en 1233. Il porte d'argent, à la croix de pourpre cantonnée de quatre étoiles de même.

51. L'ordre militaire du Précieux Sang, inftitué par Vincent de Gonzague IV. duc de Mantoue, en 1608, à l'honneur des trois gouttes de fang de J.C. que l'on conferve à Mantoue.

Le collier de l'ordre eft compofé d'ovales d'or entrelacés par des chaînons; fur un de ces ovales eft élevé d'émail blanc ce mot, *Domine probafti;* & fur d'autres font des flammes de feu qui brûlent autour d'un creufet; au bout de ce collier pend un ovale où font repréfentés deux anges émaillés au naturel, tenant un ciboire couronné, avec ces mots à l'entour, *nihil ifto trifte recepto.* Ces chevaliers portent le collier dans les grandes cérémonies, & fe contentent d'avoir tous les jours fur l'eftomac une médaille qui repréfente la même chofe.

52. L'ordre militaire de S. Georges. La premiere inftitution fe fit fous la regle de Bafile; les chevaliers étoient obligés de prouver quatre degrés tant paternels que maternels.

La marque de cet ordre eft un collier d'or, compofé en chiffre de lettres qui fe fuivent, *labarum*, au bout duquel pend l'image de S. Georges perçant le dragon.

53. L'ordre de chevalerie de S. Marc à Venife; les auteurs ne s'accordent pas fur l'inftitution de cet ordre. Ce fut dans le fecond âge, felon moi, de la république, c'eft-à-dire fous le gouvernement des ducs, que le corps de S. Marc, évangélifte, ayant été tranfporté d'Alexandrie à Venife, on inftitua cet ordre à l'honneur de ce faint.

La marque de l'ordre eft une chaîne d'or, au bout de laquelle eft attachée une médaille de même, fur laquelle eft repréfenté un lion aîlé qui tient d'une patte une épée nue & un livre d'évangile ouvert, avec ces paroles, *pax tibi*, *Marce*, *evangelifta meus*; fur le revers de la médaille fe voit le nom du doge regnant, ou fon portrait le repréfentant à genoux pour recevoir un étendard de la main de S. Marc.

54. L'ordre de S. Georges à Gênes; on prétend qu'il fut inftitué par l'empereur Rodolphe I. ou par l'empereur Frédéric III. ou enfin par Maximilien.

La marque de cet ordre eft une croix d'or formée en treffle, & chargée en cœur d'une couronne, le tout attaché à trois chaînons d'or avec le ruban d'or.

Il y a plufieurs ordres de S. Georges, & ce faint eft honoré comme patron de tous les chevaliers.

55. L'ordre de S. Janvier, inftitué le 2 Juillet 1738 par Charles infant d'Efpagne, roi de Jérufalem & des deux Siciles.

La marque de l'ordre eft une croix à huit pointes émaillée de blanc & brodée d'or, & fur le milieu S. Janvier, évêque, à demi-corps dans des nues. Le collier eft compofé d'attributs de l'églife & du chiffre de S. Janvier; & fur le revers, une médaille d'or, un livre d'or portant deux burettes de gueule, entourées de deux palmes de finople.

56. L'ordre de Livonie dit *des Freres Porte-glaives*, inftitué par Engilbert & Thierry en 1203. Le pape Innocent III. l'approuva & le confirma en l'année 1233.

La marque de cet ordre eft deux épées pofées en fautoir, les pointes en bas, d'où ils eurent le nom de *Freres Portes-glaives*; le tout attaché à une chaîne d'or.

57. L'ordre de la Cordeliere, inftitué par la reine Anne de Bretagne en 1498.

La marque eft un cordon blanc fait en lacs d'amour, qui fe termine par deux glands qui retombent en bas.

58. L'ordre de S. Blaife fut inftitué fous les rois d'Arménie de la maifon de Lufignan, tenant leur cour à Acre. Les chevaliers, officiers & fervans les rois, étoient vêtus de bleu-célefte, & portoient fur l'eftomac une croix d'or.

59. L'ordre de S. Antoine. Les chevaliers de cet ordre font eccléfiaftiques.

Leurs marques font deux T.T. Le pere Bonanni prétend qu'outre les tau, ces chevaliers portoient un collier bordé d'or, où il y avoit une ceinture d'hermite, où pendoit un bâton à croffe, & une clochette auffi d'or.

60. L'ordre de Sainte Catherine du mont Sinaï pour marque porte fur le manteau, du côté gauche pardeffus la croix d'or de Jérufalem, une roue percée à fix raies de gueule, clouée d'argent.

PLANCHE XXVI.

61. L'ordre militaire de S. Blaife & de la Sainte Vierge Marie. On n'eft pas fûr de la date de l'inftitution de cet ordre; plufieurs le prétendent auffi ancien que celui de S. Jean de Jérufalem.

La marque eft une croix patée rouge, chargée d'une médaille de même, où eft S. Blaife d'un côté, & de l'autre côté la Sainte Vierge.

62. L'ordre de Sainte Madeleine. Jean Chefnel, gentilhomme breton, propofa l'inftitution de cet ordre au roi Louis XIII. en l'année 1614.

La marque de cet ordre eft une croix fleurdelifée, & la branche d'en-bas commençant par un croiffant, cantonnée de palmes arrangées en rond, naiffantes des fleurs-de-lis, au milieu de la croix l'image de fainte Madeleine.

Le collier eft compofé d'M, lamda & d'A repréfentant les noms de fainte Madeleine, du roi & de la reine, Louis & Anne enchaînés & entrelacés de doubles cœurs clefchés, traverfés de dards croifés; le tout émaillé d'incarnat, de blanc & de bleu. La devife de cet ordre étoit, *l'amour de Dieu eft pacifique*.

63. L'ordre de la Charité chrétienne fut inftitué par Henry III. pour les pauvres capitaines & foldats eftropiés à la guerre.

La marque eft une croix ancrée en broderie de fatin blanc, bordée de foie bleue, chargée en cœur d'une lozange de fatin bleu furchargée d'une fleur-de-lis d'or en broderie, & autour de la croix, *pour avoir bien fervi*.

64. L'ordre de S. Pierre & S. Paul. Le pape Paul III. romain de la maifon de Farnefe, fut inftituteur de ces deux ordres l'an 1540, le fixieme de fon pontificat, durant le refte duquel, c'eft-à-dire jufqu'en 1549 qu'il occupa le fiege de S. Pierre, il fit deux cent chevaliers.

La marque de l'ordre eft un ovale d'or, où pend l'image de S. Pierre au bout d'une chaîne à trois rangs d'or; & au revers, l'image de S. Paul.

65. L'ordre du Croiffant, inftitué par René d'Anjou, roi de Jérufalem, de Sicile & d'Arragon, en l'année 1464.

La marque de cet ordre eft un croiffant d'or, fur lequel étoit gravé au burin ce mot, LOZ. Ce croiffant étoit fufpendu par trois chaînettes au collier fait de trois chaînes d'or.

66. L'ordre de l'Hermine & de l'Epi, inftitué par François I. duc de Bretagne, l'an 1450.

La marque de l'ordre faite d'épis de blé d'or, paffés en fautoir, liés haut & bas par deux bandes & cercles d'or, au bout duquel pend à une chaînette d'or, une hermine blanche courante fur une motte de gazon d'herbe verte diaprée de fleurs, & deffous, la devife *à ma vie*.

67. L'ordre du Dragon renverfé, inftitué par l'empereur Sigifmond l'an 1418.

La marque de l'ordre faite de deux tortis à doubles chaînes d'or, avec des croix patriarchales vertes, au bout pendoit un dragon renverfé, les ailes étendues, émaillées de diverfes couleurs; & journellement les chevaliers portoient une croix fleurdelifée de vert.

68. L'ordre de la Jara ou du Vafe de la Vierge Marie, inftitué par Ferdinand, infant de Caftille, prince de Pegnafiel, en l'année 1410. Il compofa le collier plein de pots à bouquets de lis & de griffons, & une médaille pendante où eft un lis à trois tiges.

69. L'ordre du Porc-épic fut inftitué par Louis de France, duc d'Orléans, fecond fils du roi Charles V. en 1393.

Le collier eft compofé de trois chaînes d'or, au bout duquel pendoit un porc-épic auffi d'or, fur une terraffe émaillée de verd & de fleurs. La devife étoit *cominus & eminus*, qui fignifie *de près & de loin*.

70. L'ordre de la Colombe ou du S. Efprit, finit auffitôt qu'il fut inftitué en la ville de Ségovie l'an 1379 par Jean I. roi de Caftille, qui en compofa le collier de rayons de foleil ondoyés & en pointe, enchaînés de deux chaînes, le tout d'or, au bas il pendoit une colombe volante auffi d'or, émaillée de blanc, becquée & membrée de gueule, la tête en bas.

71. L'ordre de Bourbon dit *du Chardon & de Notre-Dame*, fut inftitué par Louis II. duc de Bourbon, furnommé *le Bon*, l'an 1470, au mois de Janvier.

La marque de l'ordre étoit compofée de lozanges & demies, à double orle, émaillées de verd, clefchées & remplies de fleurs-de-lis d'or, & de lettres capitales en chacune des lozanges, émaillées

de rouge, faifant ce mot *efpérance;* au bout du collier pendoit fur l'eftomac un ovale, le cercle émaillé de verd & rouge, & dans l'ovale, une image de la Vierge, entourée d'un foleil d'or couronné de douze étoiles d'argent, & un croiffant de même, fous fes piés & au bout dudit ovale, une tête de chardon émaillé de verd.

72. L'ordre du Cigne au duché de Cleves, a été inftitué par ceux de cette maifon, en mémoire du chevalier du Cigne.

Le collier de cet ordre eft une chaîne d'or à trois rangs, qui tient fufpendu par trois chaînons un cigne d'argent fur une terraffe émaillée de fleurs.

73. L'ordre du navire dit *d'Outremer & du double Croiffant,* inftitué par le roi S. Louis en 1262, au fecond voyage qu'il fit en Afrique.

Le collier eft fait de doubles coquilles entrelacées de doubles croiffans paffés en fautoir, & au bas du collier eft une médaille où eft un navire fur une mer; les coquilles repréfentoient la greve & le port d'Aigues-mortes, où il falloit s'embarquer.

Les croiffans fignifioient que c'étoit pour combattre les infideles qui fuivoient la loi de Mahomet; & le navire dénotoit le trajet de la mer.

74. L'ordre de la Coffe de Genefte, inftitué par le roi S. Louis l'an 1234.

Cet ordre étoit compofé de coffes de Genefte, émaillées au naturel, entrelacées de fleurs-de-lis d'or, enfermées dans des lozanges émaillées de blanc, enchaînées enfemble; au bas du collier, une croix fleurdelifée d'or, fufpendue à deux chaînons.

75. L'ordre de l'Ours dit *de S. Gal,* inftitué par l'empereur Frédéric II. l'an 1213.

La marque de cet ordre eft une chaîne d'or, au bout de laquelle pend dans une médaille d'argent un ours émaillé de noir, fur une terraffe émaillée de finople.

Il y fut ajoûté par trois chefs fondateurs de la liberté des Suiffes, une chaîne faite de feuilles de chêne, qui entoure la première.

76. L'ordre de Chypre ou de Lufignan dit *de l'Epée,* inftitué par Guy de Lufignan, roi de Jérufalem & de Chypre, en 1195.

Le collier de l'ordre eft compofé d'un cordon rond de foie blanche, noué en lacs d'amour & entrelacé des lettres S. R. au bout une épée d'argent, la garde d'or enfermée d'un ovale clefché d'or, entouré de cette devife, *fecuritas regni.*

77. L'ordre de l'Etoile, inftitué par le roi Robert le Dévotieux en 1022 au mois d'Août.

La marque de l'ordre eft un tortis de chaînons d'or à trois rangs, entrenoués de rofes d'or alternativement, émaillées de blanc & de rouge, au bas duquel pend une étoile d'or.

Le roi Jean de Valois y ajoûta une couronne à la pointe de l'étoile, avec cette devife, *monftrant regibus aftra viam.*

78. L'ordre de la Genefte, inftitué par Charles Martel, duc des François & maire du palais, l'an 1226.

La marque de cet ordre eft de trois chaînons d'or entrelacés de rofes émaillées de rouge, au bout du collier pend une genefte affife émaillée de noir & de rouge, accolée de France, bordée d'or, fur une terraffe émaillée de fleurs.

79. L'ordre de la Couronne Royale, fut inftitué par le roi & empereur Charlemagne, petit-fils de Charles Martel en 800.

Les chevaliers qui en étoient honorés, portoient fur l'eftomac une couronne royale en broderie d'or.

80. L'ordre de S. Jacques en Portugal, fut inftitué en 1295.

La marque de cet ordre eft une croix de gueule fleurdelifée à l'antique, & la croix au pié fiché.

PLANCHE XXVII.

81. L'ordre militaire des chevaliers de l'Epée en Suede, inftitué fous Guftave I. en 1523, roi de Suede, pour défendre la religion catholique & romaine contre la doctrine de Luther.

La marque de cet ordre a changé plufieurs fois, mais les chevaliers portent pour le préfent une croix à huit pointes, accompagnée dans chaque angle d'une couronne de duc, la croix furmontée d'une couronne fermée, foutenue par deux épées les têtes en-haut, pommetées d'or, & les lames émaillées d'azur; la médaille du revers eft d'azur, une épée pofée en pal, la tête en bas, la lame entourée d'une couronne de laurier, avec ces mots, *pro patria,* des épées pofées en fautoir de têtes à queues, formant la chaîne.

82. L'ordre de S. Jean de Latran dit *de l'Eperon* à Rome, fut inftitué en 1560 par le pape Pie IV.

La marque de l'ordre eft une croix à huit pointes, émaillées dans le goût de la croix de S. Louis, ayant une médaille où eft S. Jean-Baptifte fur une terraffe de finople, entourée d'une légende, *ordini inftitué en 1560.* La croix eft cantonnée dans chaque angle d'une fleur-de-lis; d'autres y mettent une clé, & au bas de la croix en pointe eft un éperon d'or; fur le revers de la médaille font deux clés paffées en fautoir, chargées au milieu d'une thiarre, le tout d'or, entouré d'une légende, *præmium virtuti & pietati.*

83. Ordre du Chapitre d'Alix, eft une croix à huit pointes, cantonnée de quatre fleurs-de-lis d'or, émaillée de blanc, bordée d'or, une médaille au milieu chargée d'un S. Denis décapité, portant une robe de pourpre, un furplis blanc & une étole de pourpre fur un fond rouge, avec cette légende, *aufpice Galliarum patrono.* Sur le revers de la médaille eft une Vierge avec l'Enfant Jefus, émaillée en bleu, fur une terraffe de finople, entourée d'une légende, *nobilis infignia voti.* La croix furmontée d'une couronne de comte pour le préfent.

84. L'ordre de S. Rupert, inftitué par Jean Erneft de Thun, archevêque de Saltzbourg en Allemagne, en 1701.

La marque de cet ordre eft une croix à huit pointes, & au milieu émaillée de rouge, avec l'image de S. Rupert; & fur le revers, une croix rouge, le tout attaché à une chaîne d'or.

85. L'ordre de l'Aîle de S. Michel fut inftitué par Alphonfe Henry I. en Portugal l'an 1171.

La marque de l'ordre eft que les chevaliers portent fur le cœur une aîle couleur de pourpre, toute brillante de rayons d'or, & une croix rouge en forme de fable, & des lis rouges fur un habit blanc, avec cette légende, *quis ut Deus?*

86. L'ordre de S. Antoine en Ethiopie. On prétend que Jean le Saint, fils de Caïus dit *le Saint,* qui regnoit l'an 300 de J. C. en fut l'inftituteur.

La marque de l'ordre eft une croix d'azur fleurdelifée au haut & aux deux côtés, & bordée d'un fil d'or, patée par le bas.

87. L'ordre de la Chauffe, ou de la Calza, à Venife, fut inftitué l'an de J. C. 727.

La marque de cet ordre eft une chauffe ou efpece de bottine où tient le foulier, laquelle eft brodée de diverfes couleurs, & ornée de pierreries.

88. L'ordre du Croiffant chez les Turcs, inftitué par Mahomet II. empereur des Turcs, premier chef & fouverain de l'ordre, en 1453.

Le collier de l'ordre eft une chaîne d'or où pend un croiffant attaché à deux chaînes, le croiffant renverfé.

Les trois figures fuivantes de cette Planche montrent les croix des grands-croix de S. Louis, de S. Lazare & de Malte.

Et les quatre qui font au-deffous, la maniere de pofer les lambrequins pour chevaliers créés par lettres, pour nobles & gentilshommes, pour ennoblis & pour veuves,

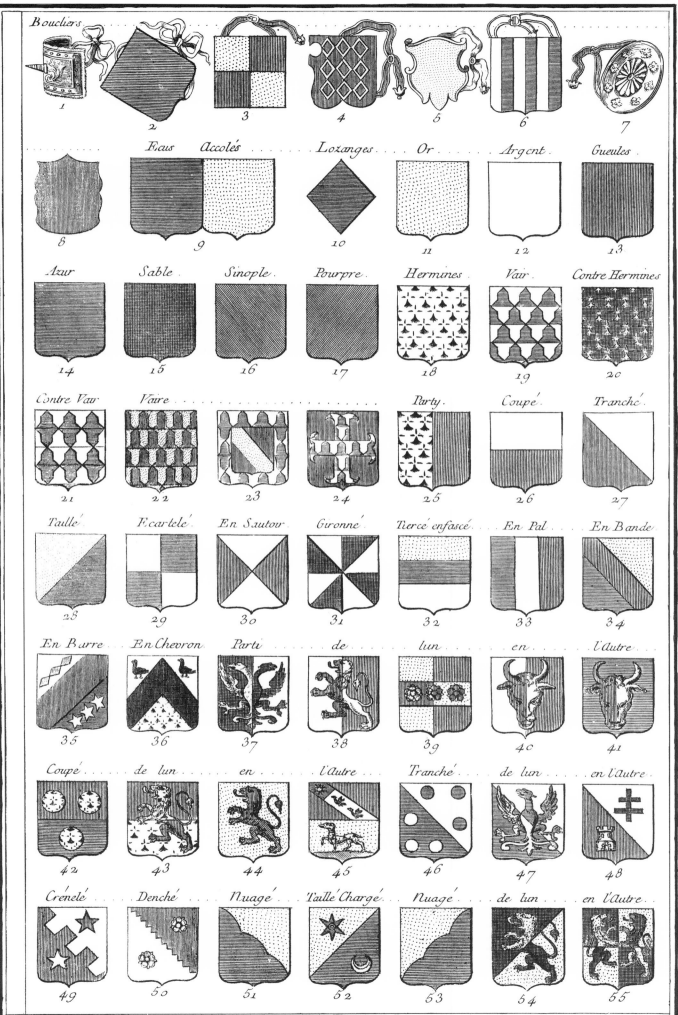

Pl. 1.

Boucliers

1 2 3 4 5 6 7

Faus Accolés Lozanges Or Argent Gueules

8 9 10 11 12 13

Azur Sable Sinople Pourpre Hermines Vair Contre Hermines

14 15 16 17 18 19 20

Contre Vair Vaire Party Coupé Tranché

21 22 23 24 25 26 27

Taillé Ecartelé En Sautour Gironné Tiercé enfascé En Pal En Bande

28 29 30 31 32 33 34

En Barre En Chevron Parti de lun en l'Autre

35 36 37 38 39 40 41

Coupé de lun en l'Autre Tranché de lun en l'Autre

42 43 44 45 46 47 48

Crénelé Denché Nuagé Taillé Chargé Nuagé de lun en l'Autre

49 50 51 52 53 54 55

Benard Fecit.

Art Heraldique.

Pl. II.

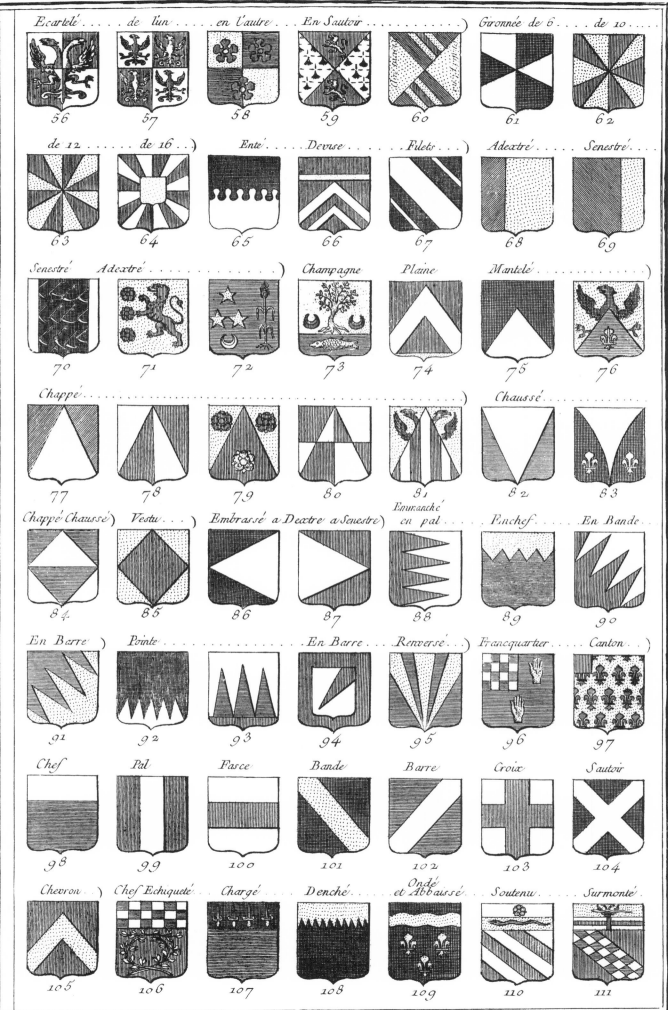

Ecartelé.... de l'un.... en l'autre... En Sautoir.......) Gironnée de 6.... de 10....

56 57 58 59 60 61 62

de 12...... de 16...) Enté....Devise....Filets...) Adextré....Senestré

63 64 65 66 67 68 69

Senestré Adextré.....................) Champagne Plaine Mantelé...............)

70 71 72 73 74 75 76

Chappé...) Chaussé.........................

77 78 79 80 81 82 83

Chappé Chaussé) Vestu....) Embrassé a Dextre a Senestre) Emmanché en pal....Enchef....En Bande..

84 85 86 87 88 89 90

En Barre) Pointe........................) En Barre....Renversé...) Francquartier.....Canton...)

91 92 93 94 95 96 97

Chef Pal Fasce Bande Barre Croix Sautoir

98 99 100 101 102 103 104

Chevron) Chef Echiqueté Chargé Denché Ondé et Abbaissé Soutenu Surmonté

105 106 107 108 109 110 111

Benard Fecit.

Art Heraldique.

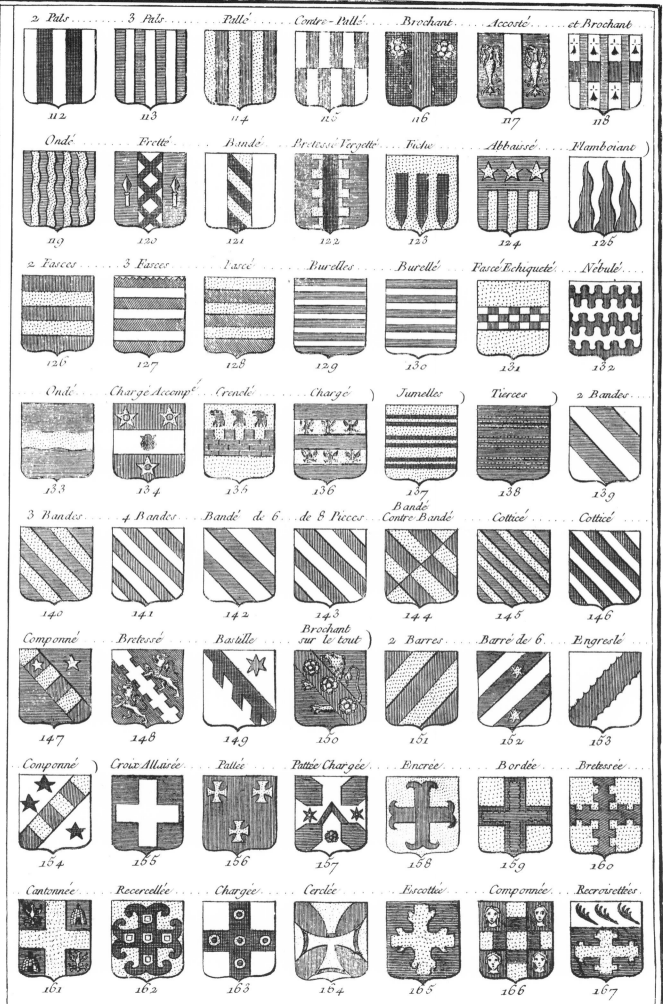

Pl. III.

2 Pals	3 Pals	Pallé	Contre-Pallé	Brochant	Accosté	et Brochant
112	113	114	115	116	117	118

Ondé	Fretté	Bandé	Bretessé Vergetté	Ticlé	Abbaissé	Flamboiant
119	120	121	122	123	124	125

2 Fasces	3 Fasces	Fascé	Burelles	Burellé	Fascé Echiqueté	Nébulé
126	127	128	129	130	131	132

Ondé	Chargé Accomp.é	Crenelé	Chargé	Jumelles	Tierces	2 Bandes
133	134	135	136	137	138	139

3 Bandes	4 Bandes	Bandé de 6	de 8 Pieces	Bandé Contre Bandé	Cotticé	Cotticé
140	141	142	143	144	145	146

Componné	Bretessé	Bastillé	Brochant sur le tout	2 Barres	Barré de 6	Engreslé
147	148	149	150	151	152	153

Componné	Croix Allaisée	Pallée	Pattée Chargée	Encrée	Bordée	Bretessée
154	155	156	157	158	159	160

Cantonnée	Recercellée	Chargée	Cerclée	Escottée	Componnée	Recroisettées
161	162	163	164	165	166	167

Art Heraldique

Benard Fecit

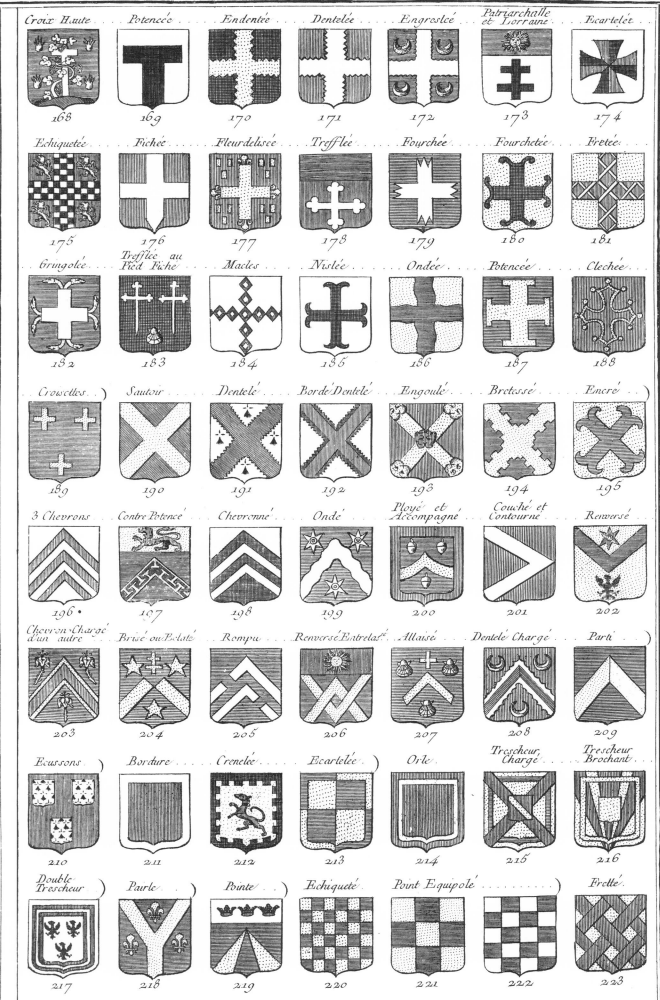

Pl. IV.

Croix Haute	Potencée	Endentée	Dentelée	Engreslée	Patriarchalle et Lorraine	Ecartelée
168	169	170	171	172	173	174

Echiquetée	Fichée	Fleurdelisée	Trefflée	Fourchée	Fourchetée	Fretée
175	176	177	178	179	180	181

Gringolée	Trefflée au Pied Fiché	Macles	Nislée	Ondée	Potencée	Clechée
182	183	184	185	186	187	188

Croisettes	Sautoir	Dentelé	Bordé Dentelé	Engoulé	Bretessé	Encré
189	190	191	192	193	194	195

3 Chevrons	Contre Potencé	Chevronné	Ondé	Ployé et Accompagné	Couché et Contourné	Renversé
196	197	198	199	200	201	202

Chevron Chargé d'un autre	Brisé ou Eclaté	Rompu	Renversé Entrelassé	Allaisé	Dentelé Chargé	Parti
203	204	205	206	207	208	209

Ecussons	Bordure	Crenelée	Ecartelée	Orle	Trescheur Chargé	Trescheur Brochant
210	211	212	213	214	215	216

Double Trescheur	Pairle	Pointe	Echiqueté	Point Equipolé		Fretté
217	218	219	220	221	222	223

Art Heraldique.

Benard Fecit.

Pl. V.

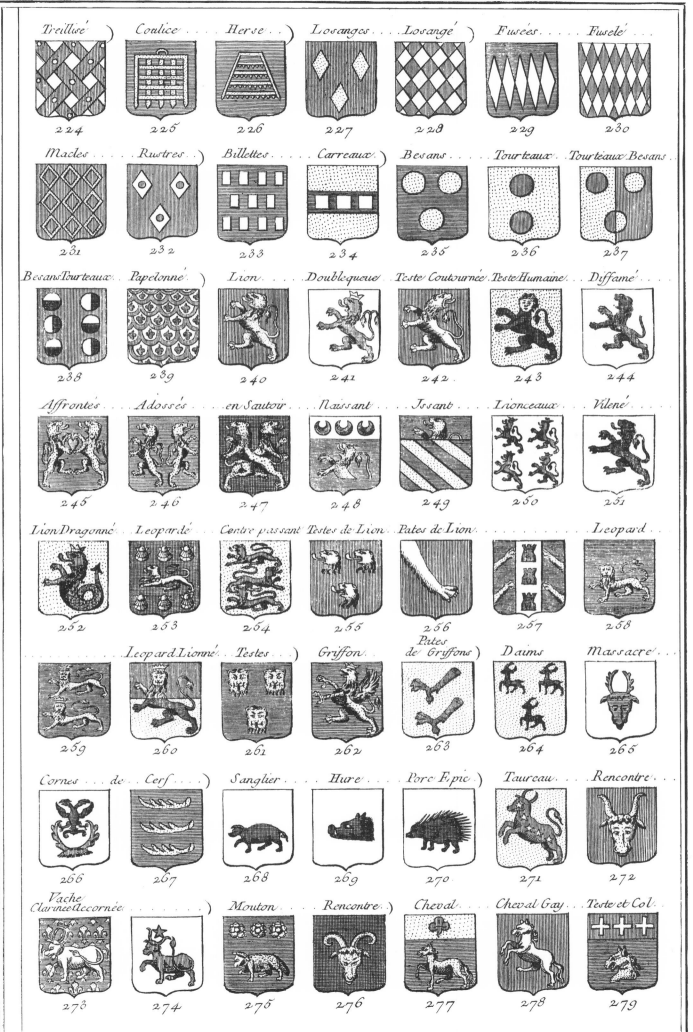

Treillisé	Coulice	Herse	Losanges	Losangé	Fusées	Fuselé
224	225	226	227	228	229	230
Macles	Rustres	Billettes	Carreaux	Besans	Tourteaux	Tourteaux Besans
231	232	233	234	235	236	237
Besans Tourteaux	Papelonné	Lion	Doublequeue	Teste Coutournée	Teste Humaine	Diffamé
238	239	240	241	242	243	244
Affrontés	Adossés	en Sautoir	Naissant	Issant	Lionceaux	Vileiné
245	246	247	248	249	250	251
Lion Dragonné	Leopardé	Centre passant	Testes de Lion	Pates de Lion		Leopard
252	253	254	255	256	257	258
	Leopard Lionné	Testes	Griffon	Pates de Griffons	Daims	Massacre
259	260	261	262	263	264	265
Cornes	de Cerf	Sanglier	Hure	Porc Epic	Taureau	Rencontre
266	267	268	269	270	271	272
Vache Clarinée Accornée		Mouton	Rencontre	Cheval	Cheval Gay	Teste et Col
273	274	275	276	277	278	279

Art Heraldique.

Benard Fecit.

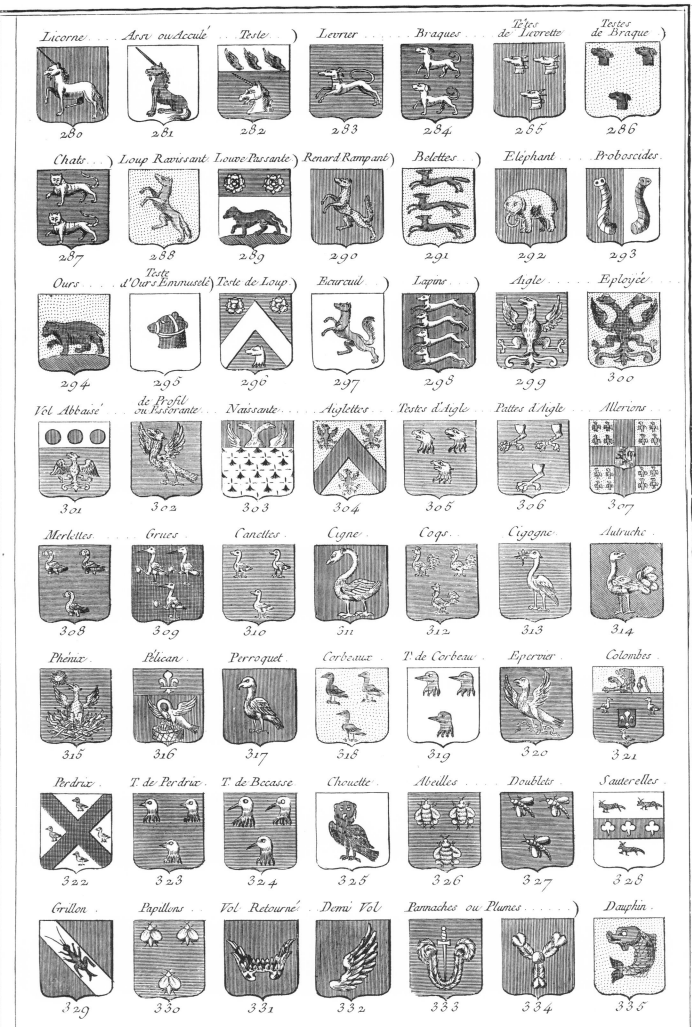

Pl. VI.

Licorne ... Assu ou Acculé ... Teste ... Levrier ... Braques ... Têtes de Lievrette ... Testes de Braque
280 ... 281 ... 282 ... 283 ... 284 ... 285 ... 286

Chats ... Loup Ravissant ... Louve Passante ... Renard Rampant ... Belettes ... Eléphant ... Proboscides
287 ... 288 ... 289 ... 290 ... 291 ... 292 ... 293

Ours ... Teste d'Ours Emmuselé ... Teste de Loup ... Ecureuil ... Lapins ... Aigle ... Eployée
294 ... 295 ... 296 ... 297 ... 298 ... 299 ... 300

Vol Abbaisé ... de Profil ou Essorante ... Naissante ... Aiglettes ... Testes d'Aigle ... Pattes d'Aigle ... Allerions
301 ... 302 ... 303 ... 304 ... 305 ... 306 ... 307

Merlettes ... Grues ... Canettes ... Cigne ... Coqs ... Cigogne ... Autruche
308 ... 309 ... 310 ... 311 ... 312 ... 313 ... 314

Phénix ... Pélican ... Perroquet ... Corbeaux ... T. de Corbeau ... Epervier ... Colombes
315 ... 316 ... 317 ... 318 ... 319 ... 320 ... 321

Perdrix ... T. de Perdrix ... T. de Becasse ... Chouette ... Abeilles ... Doublets ... Sauterelles
322 ... 323 ... 324 ... 325 ... 326 ... 327 ... 328

Grillon ... Papillons ... Vol Retourné ... Demi Vol ... Pannaches ou Plumes ... Dauphin
329 ... 330 ... 331 ... 332 ... 333 ... 334 ... 335

Art Heraldique.

Benard Fecit

Pl. VII.

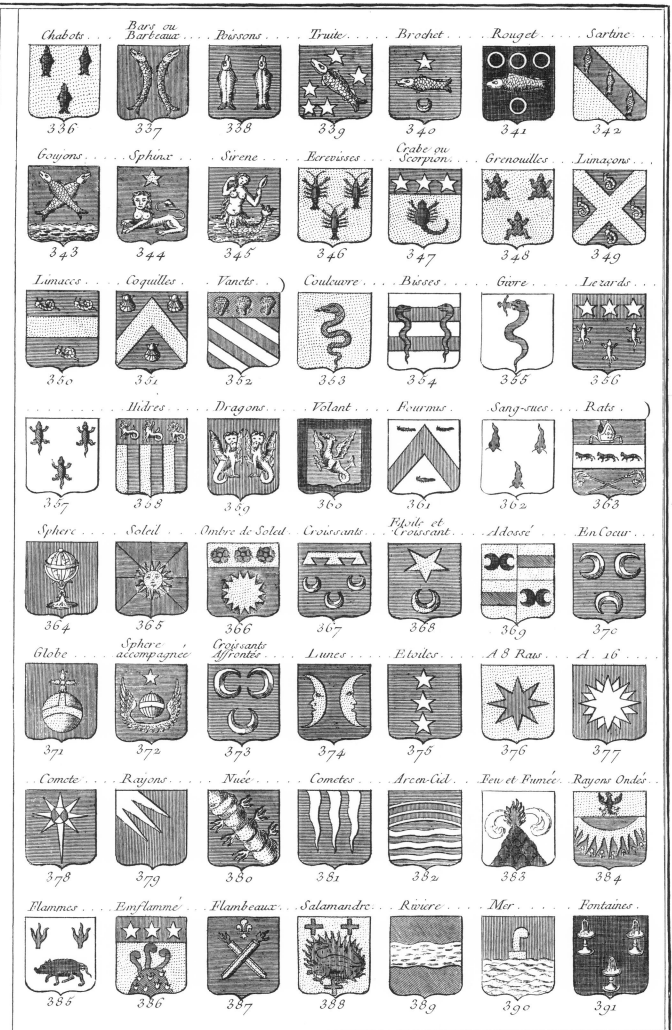

Chabots	Bars ou Barbeaux	Poissons	Truite	Brochet	Rouget	Sartine
336	337	338	339	340	341	342
Goujons	Sphinx	Sirene	Ecrevisses	Crabe ou Scorpion	Grenouilles	Limaçons
343	344	345	346	347	348	349
Limaces	Coquilles	Vanets	Couleuvre	Bisses	Givre	Lezards
350	351	352	353	354	355	356
	Hidres	Dragons	Volant	Fourmis	Sang-sues	Rats
357	358	359	360	361	362	363
Sphere	Soleil	Ombre de Soleil	Croissants	Etoile et Croissant	Adossé	En Cœur
364	365	366	367	368	369	370
Globe	Sphere accompagnée	Croissants Affrontés	Lunes	Etoiles	A 8 Rais	A 16
371	372	373	374	375	376	377
Comete	Rayons	Nuée	Cometes	Arcen-Ciel	Feu et Fumée	Rayons Ondés
378	379	380	381	382	383	384
Flammes	Emflammé	Flambeaux	Salamandre	Riviere	Mer	Fontaines
385	386	387	388	389	390	391

Art Heraldique.

Benard Fecit.

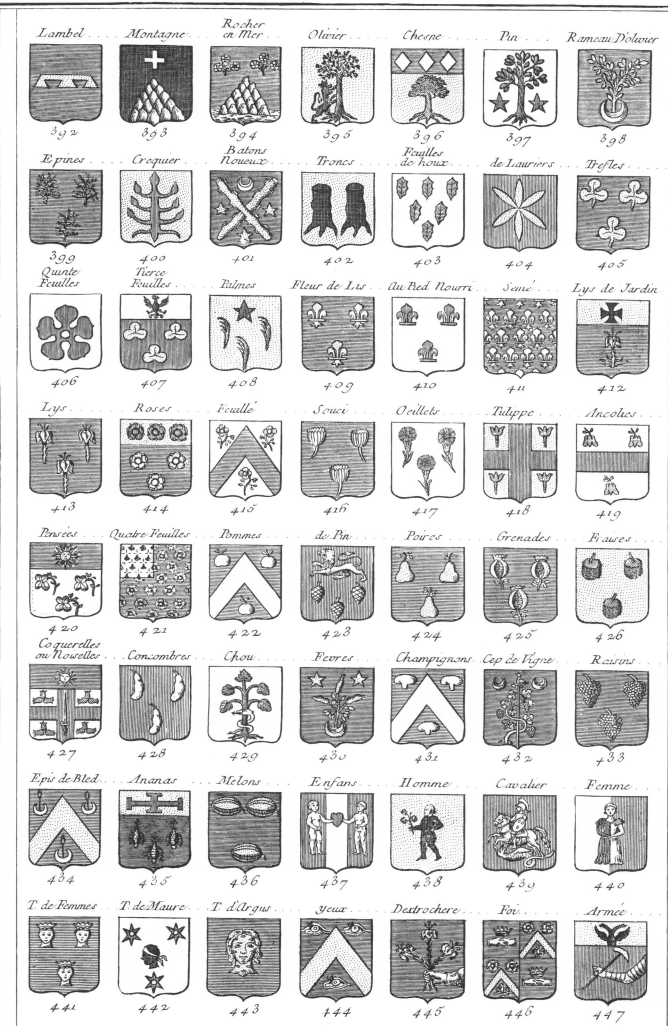

Pl. VIII.

Lambel	Montagne	Rocher en Mer	Olivier	Chesne	Pin	Rameau D'olivier
392	393	394	395	396	397	398
Epines	Crequier	Batons Noueux	Troncs	Feuilles de houx	de Lauriers	Trefles
399	400	401	402	403	404	405
Quinte Feuilles	Tierce Feuilles	Palmes	Fleur de Lis	Au Pied Nourri	Semé	Lys de Jardin
406	407	408	409	410	411	412
Lys	Roses	Feuillé	Souci	Oeillets	Tulippe	Ancolies
413	414	415	416	417	418	419
Pensées	Quatre Feuilles	Pommes	de Pin	Poires	Grenades	Fraises
420	421	422	423	424	425	426
Coquerelles ou Noisettes	Concombres	Chou	Fevres	Champignons	Cep de Vigne	Raisins
427	428	429	430	431	432	433
Epis de Bled	Ananas	Melons	Enfans	Homme	Cavalier	Femme
434	435	436	437	438	439	440
T. de Femmes	T. de Maure	T. d'Argus	Yeux	Dextrochere	Foi	Armée
441	442	443	444	445	446	447

Art Heraldique.

Benard Fecit.

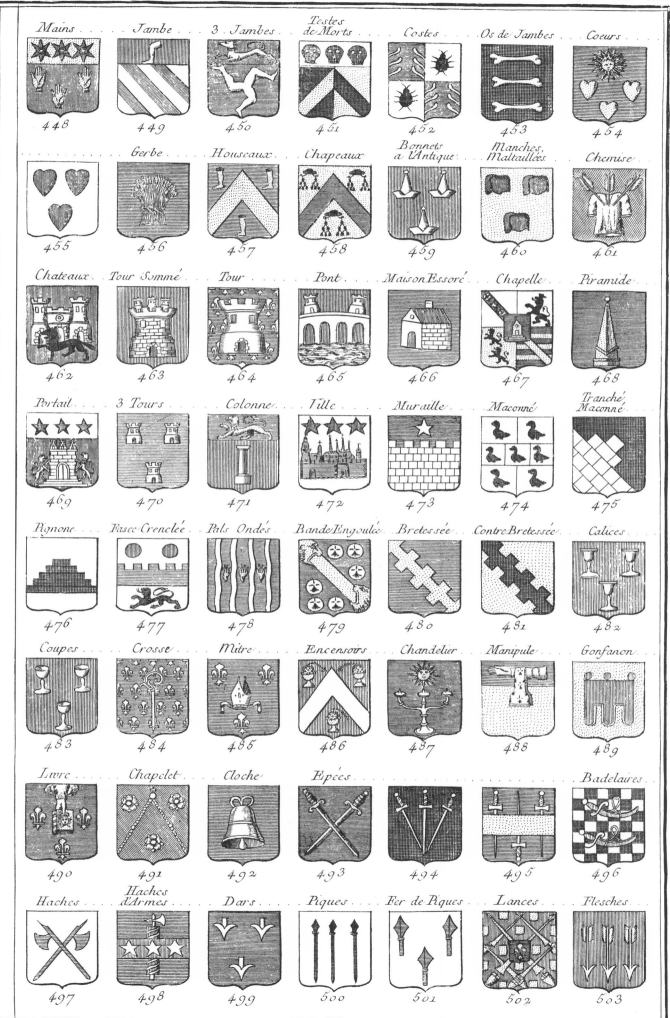

Pl. IX.

Mains	Jambe	3 Jambes	Testes de Morts	Costes	Os de Jambes	Coeurs
448	449	450	451	452	453	454
455	Gerbe 456	Houseaux 457	Chapeaux 458	Bonnets a l'Antique 459	Manches Maltaillées 460	Chemise 461
Chateaux 462	Tour Sommé 463	Tour 464	Pont 465	Maison Essoré 466	Chapelle 467	Piramide 468
Portail 469	3 Tours 470	Colonne 471	Ville 472	Muraille 473	Maçonné 474	Tranché Maçonné 475
Pignone 476	Fasce Crenclée 477	Pals Ondés 478	Bande Engoulée 479	Bretessée 480	Contre Bretessée 481	Calices 482
Coupes 483	Crosse 484	Mitre 485	Encensoirs 486	Chandelier 487	Manipule 488	Gonfanon 489
Livre 490	Chapelet 491	Cloche 492	Epées 493	494	495	Badelaires 496
Haches 497	Haches d'Armes 498	Dars 499	Piques 500	Fer de Piques 501	Lances 502	Flesches 503

Art Heraldique.

Benard Fecit.

Pl. X.

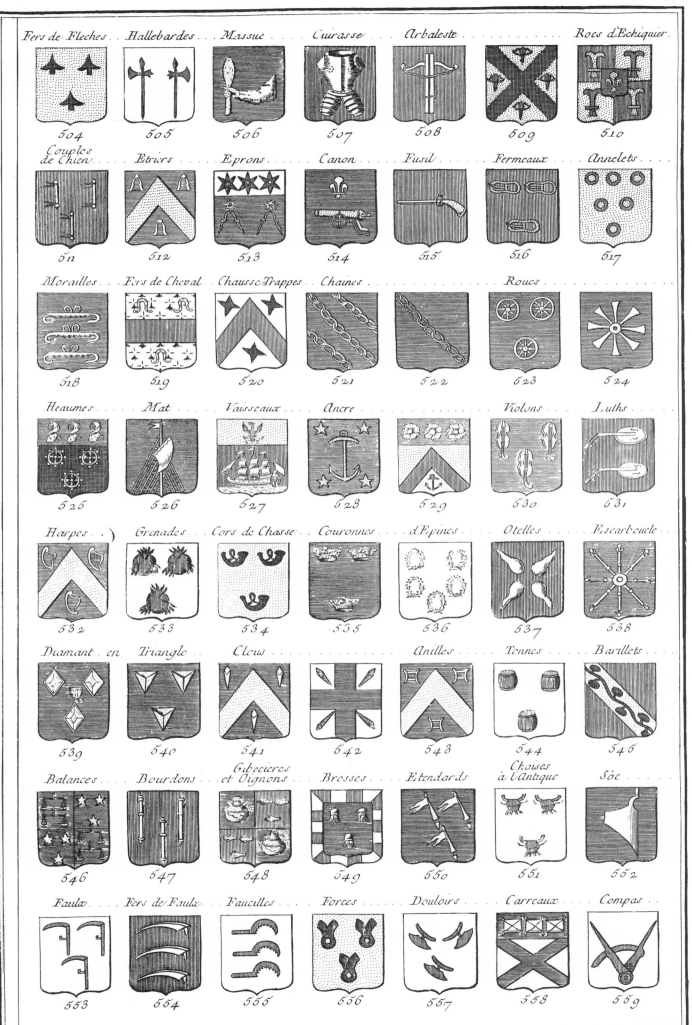

Fers de Fleches	Hallebardes	Massue	Cuirasse	Arbaleste		Rocs d'Echiquier
504	505	506	507	508	509	510

Couples de Chien	Etriers	Eprons	Canon	Fusil	Fermeaux	Annelets
511	512	513	514	515	516	517

Morailles	Fers de Cheval	Chausse-Trappes	Chaines		Roues	
518	519	520	521	522	523	524

Heaumes	Mat	Vaisseaux	Ancre		Violons	Luths
525	526	527	528	529	530	531

Harpes	Grenades	Cors de Chasse	Couronnes	d'Epines	Otelles	Escarboucle
532	533	534	535	536	537	538

Diamant en	Triangle	Clous		Anilles	Tonnes	Barillets
539	540	541	542	543	544	545

Balances	Bourdons	Gibecieres et Oignons	Brosses	Etendards	Chaises à l'Antique	Soc
546	547	548	549	550	551	552

Faulx	Fers de Faulx	Faucilles	Forces	Douloirs	Carreaux	Compas
553	554	555	556	557	558	559

Art Heraldique.

Benard Fecit

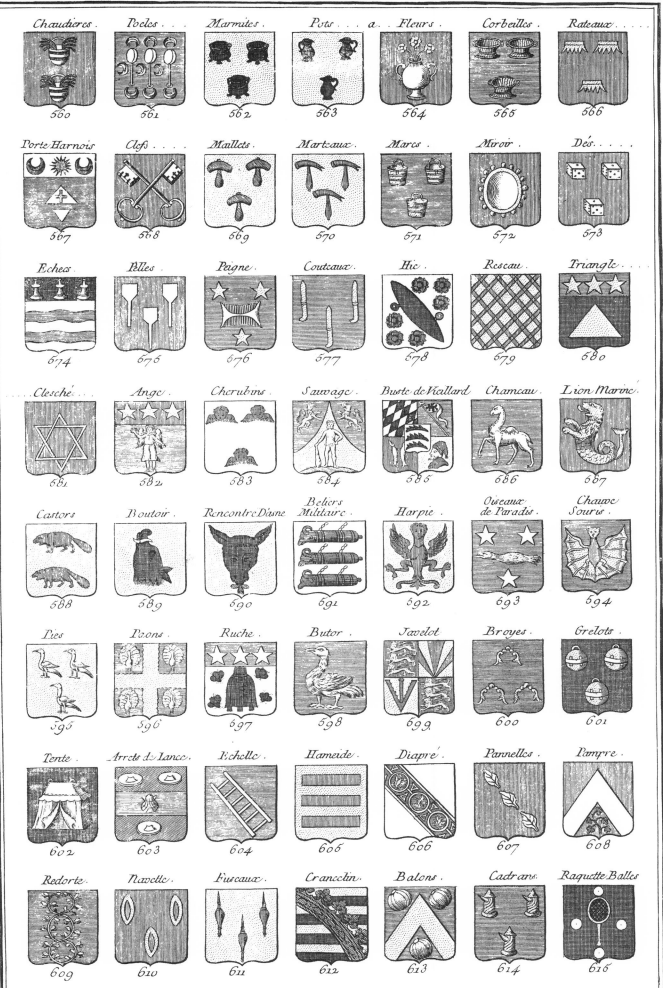

Chaudieres .	Poeles	Marmites .	Pots a .	Fleurs .	Corbeilles .	Rateaux
560	561	562	563	564	565	566
Porte Harnois .	Clefs	Maillets .	Marteaux .	Marcs .	Miroir .	Dés
567	568	569	570	571	572	573
Echecs .	Pelles .	Peigne .	Couteaux .	Hic .	Reseau .	Triangle
574	575	576	577	578	579	580
. Clesché .	Ange .	Cherubins .	Sauvage .	Buste de Vieillard	Chameau .	Lion Marine .
581	582	583	584	585	586	587
Castors .	Boutoir .	Rencontre D'asne	Beliers Militaire .	Harpie .	Oiseaux de Paradis .	Chauve Souris .
588	589	590	591	592	593	594
Pies .	Paons .	Ruche .	Butor .	Javelot .	Broyes .	Grelots .
595	596	597	598	599	600	601
Tente .	Arrets de Lance .	Echelle .	Hameide .	Diapré .	Pannelles .	Pampre .
602	603	604	605	606	607	608
Redorte .	Navette .	Fuseaux .	Crancelin .	Balons .	Cadrans .	Raquette Balles
609	610	611	612	613	614	615

Art Heraldique.

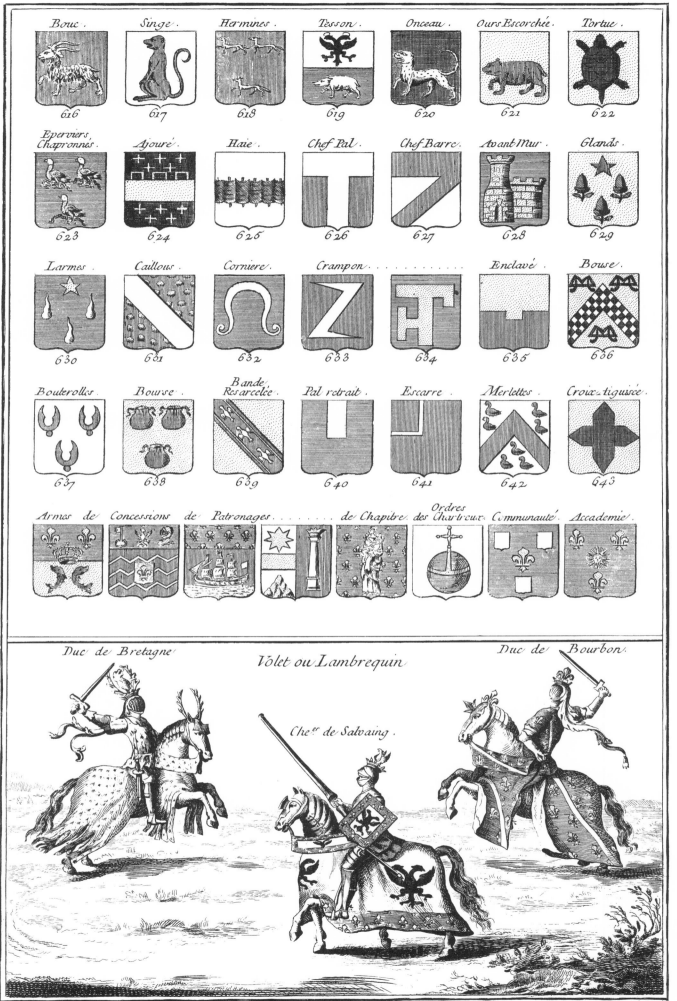

Pl. XII.

Bouc.	Singe.	Hermines.	Tesson.	Onceau.	Ours Escorchée.	Tortue.
616	617	618	619	620	621	622

Eperviers Chapronnés.	Ajouré.	Haie.	Chef Pal.	Chef Barre.	Avant-Mur.	Glands.
623	624	625	626	627	628	629

Larmes.	Caillous.	Corniere.	Crampon.		Enclavé.	Bouse.
630	631	632	633	634	635	636

Bouterolles.	Bourse.	Bande Resarcelée.	Pal retrait.	Escarre.	Merlettes.	Croix tiguisée.
637	638	639	640	641	642	643

Armes de Concessions de Patronages de Chapitre Ordres des Chartreux Communauté Accademie.

Duc de Bretagne Volet ou Lambrequin Duc de Bourbon

Ch.er de Salvaing.

Art Heraldique.

Benard Fecit.

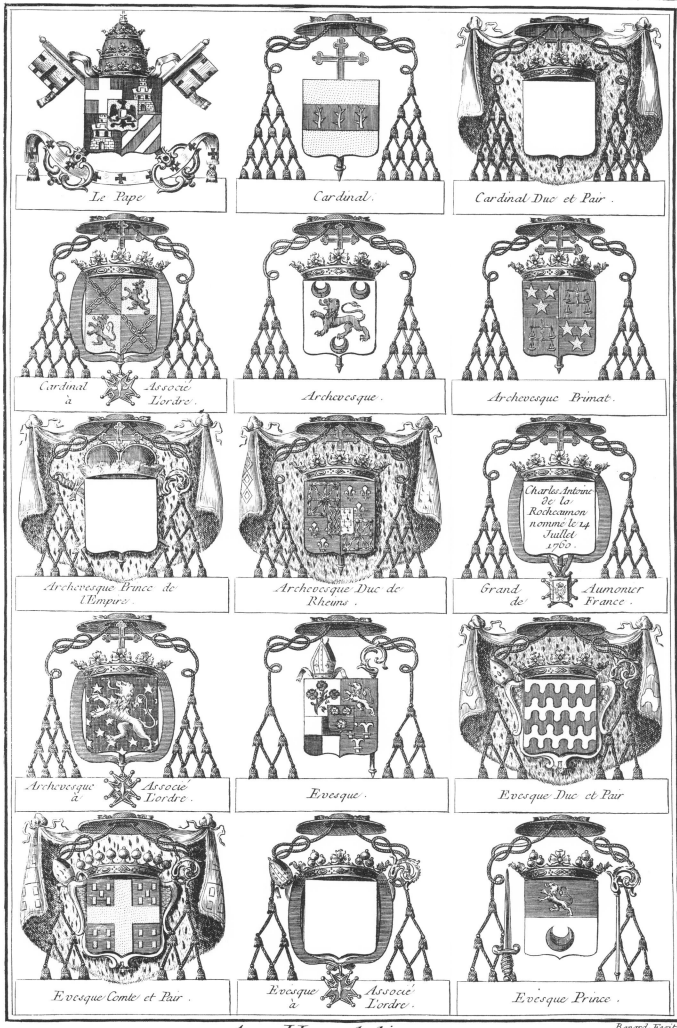

Pl. XIII.

Le Pape.

Cardinal.

Cardinal Duc et Pair.

Cardinal à Associé L'ordre.

Archevesque.

Archevesque Primat.

Archevesque Prince de L'Empire.

Archevesque Duc de Rheims.

Grand Aumonier de France.

Archevesque à Associé L'ordre.

Evesque.

Evesque Duc et Pair.

Evesque Comte et Pair.

Evesque à Associé L'ordre.

Evesque Prince.

Benard Fecit

Art Heraldique.

Pl. XIV.

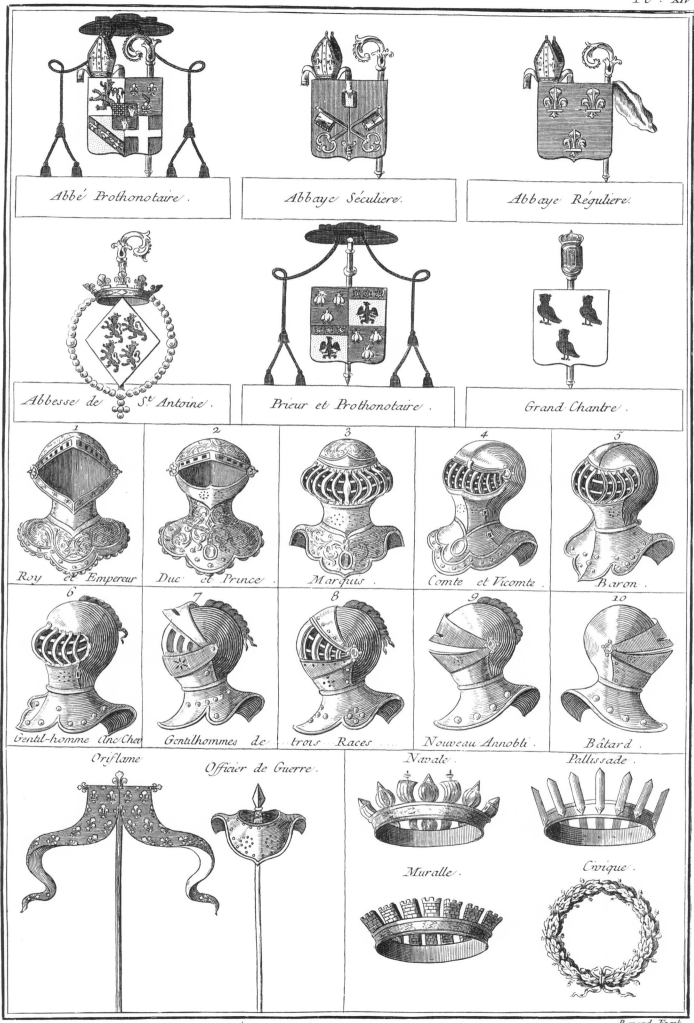

Abbé Prothonotaire.

Abbaye Séculiere.

Abbaye Réguliere.

Abbesse de St. Antoine.

Prieur et Prothonotaire.

Grand Chantre.

1. Roy et Empereur.

2. Duc et Prince.

3. Marquis.

4. Comte et Vicomte.

5. Baron.

6. Gentil-homme Anc/Chev.

7. Gentilhommes de trois Races.

8.

9. Nouveau Annobli.

10. Bâtard.

Oriflame.

Officier de Guerre.

Navale.

Pallissade.

Muralle.

Civique.

Art Heraldique.

Benard Fecit.

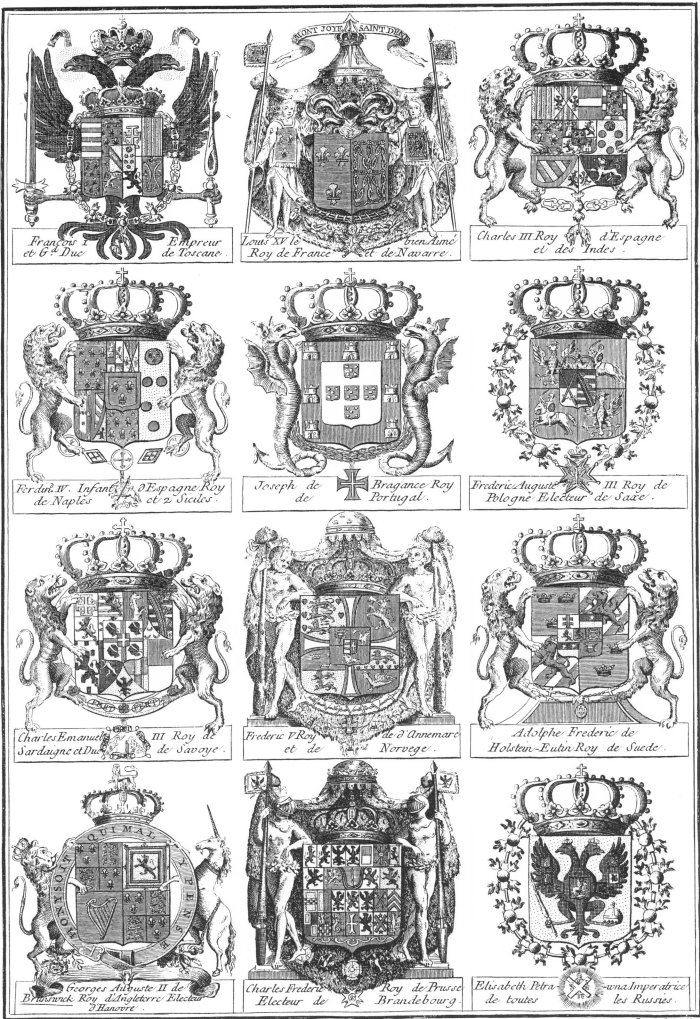

François I. et Gd Duc Empreur de Toscane.

Louis XV le bien Aimé Roy de France et de Navarre.

Charles III Roy d'Espagne et des Indes.

Ferdn. IV. Infant d'Espagne Roy de Naples et 2 Siciles.

Joseph de Bragance Roy de Portugal.

Frederic Auguste III Roy de Pologne Electeur de Saxe.

Charles Emanuel III Roy de Sardaigne et Duc de Savoye.

Frederic V Roy de d'Annemarc et de Norvege.

Adolphe Frederic de Holstein-Eutin Roy de Suede.

Georges Auguste II de Brunswick Roy d'Angleterre Electeur d'Hanovre.

Charles Frederic Roy de Prusse Electeur de Brandebourg.

Elisabeth Petra — wna Imperatrice de toutes les Russies.

Benard Fecit

Art Heraldique.

Pl. XVI.

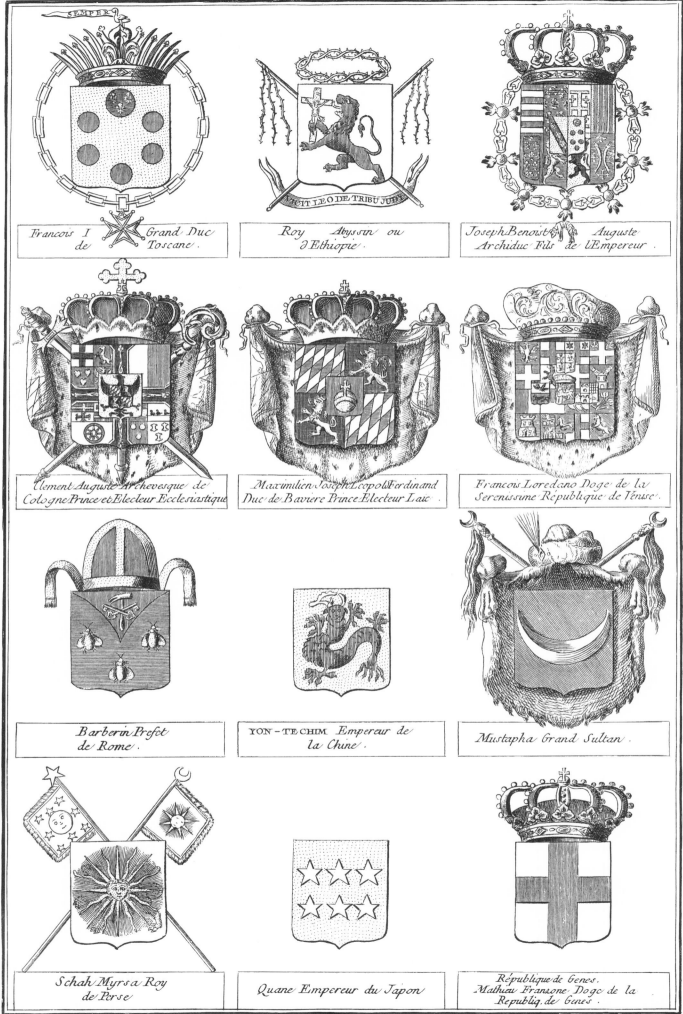

Francois I Grand Duc de Toscane.

Roy Abyssin ou d'Ethiopie.

Joseph Benoist Auguste Archiduc Fils de l'Empereur.

Clement Auguste Archevesque de Cologne Prince et Electeur Ecclesiastique

Maximilien Joseph Leopold Ferdinand Duc de Baviere Prince Electeur Laïc.

Francois Loredano Doge de la Serenissime République de Vénise.

Barberin Prefet de Rome.

YON-TE CHIM Empereur de la Chine.

Mustapha Grand Sultan.

Schah Myrsa Roy de Perse

Quane Empereur du Japon

République de Genes. Mathieu Franzone Doge de la Republiq. de Genes.

Art Heraldique.

Benard Fecit.

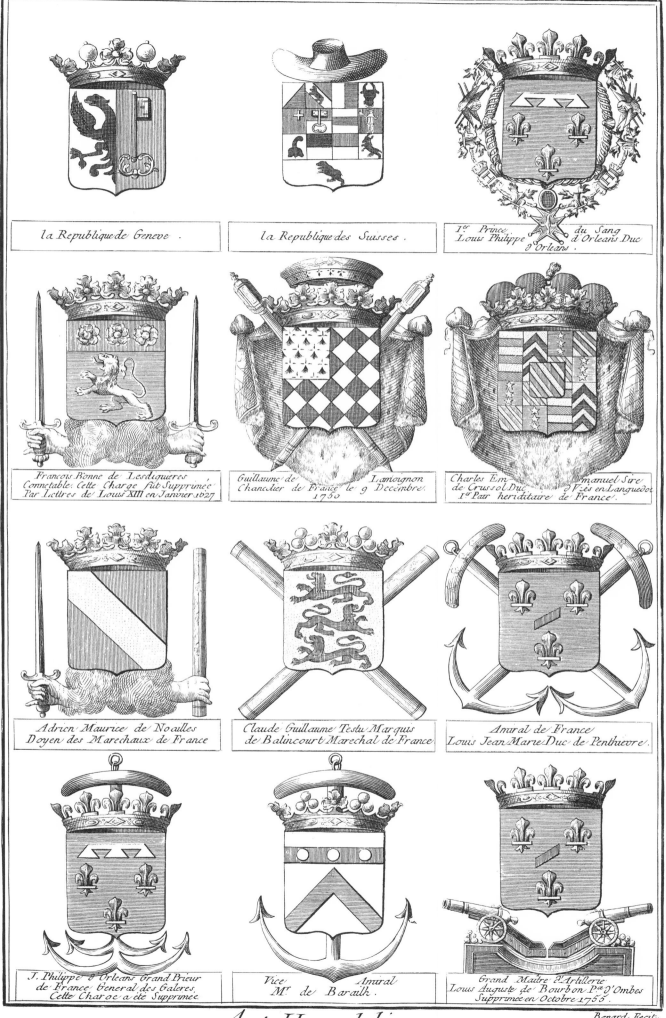

Pl. XVII.

la Republique de Geneve.

la Republique des Suisses.

I.er Prince ... du Sang
Louis Philippe ... d'Orleans Duc
d'Orleans.

Francois Bonne de Lesdiguieres
Connetable. Cette Charge fut Supprimée
Par Lettres de Louis XIII en Janvier 1627.

Guillaume de ... Lamoignon
Chancelier de France le 9 Decembre.
1750

Charles Em...manuel Sire
de Crussol Duc ... d'Uzés en Languedoc
1.er Pair heriditaire de France.

Adrien Maurice de Noailles
Doyen des Marechaux de France.

Claude Guillaume Testu Marquis
de Balincourt Marechal de France.

Amiral de France
Louis Jean Marie Duc de Penthievre.

J. Philippe d'Orleans Grand Prieur
de France, General des Galeres.
Cette Charge a été Supprimée.

Vice ... Amiral
M.r de Barailh.

Grand Maitre d'Artillerie
Louis Auguste de Bourbon P.ce d'Ombes
Supprimée en Octobre 1755.

Art Heraldique.

Benard Fecit.

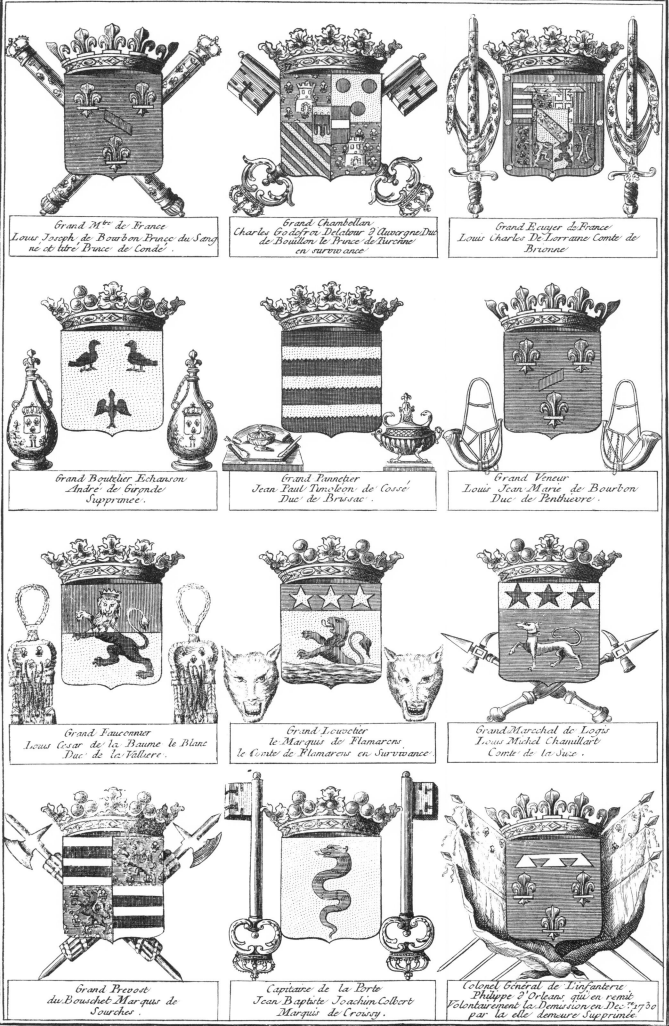

Grand Mtre de France
Louis Joseph de Bourbon Prince du Sang
né et titré Prince de Condé.

Grand Chambellan
Charles Godefroi Delatour d'Auvergne Duc
de Bouillon le Prince de Turenne
en survivance

Grand Ecuyer de France
Louis Charles De Lorraine Comte de
Brionne

Grand Bouteiller Echanson
André de Gironde
Supprimée.

Grand Pannetier
Jean Paul Timoleon de Cossé
Duc de Brissac.

Grand Veneur
Louis Jean Marie de Bourbon
Duc de Penthievre.

Grand Fauconnier
Louis Cesar de la Baume le Blanc
Duc de la Valliere.

Grand Louvetier
le Marquis de Flamarens
le Comte de Flamarens en Survivance.

Grand Marechal de Logis
Louis Michel Chamillart
Comte de la Suze.

Grand Prevost
du Bouschet Marquis de
Sourches.

Capitaine de la Porte
Jean Baptiste Joachim Colbert
Marquis de Croissy.

Colonel Général de l'infanterie
Philippe d'Orleans, qui en remit
volontairement la Demission en Dcre 1730
par la elle demeure Supprimée.

Benard Fecit

Art Heraldique.

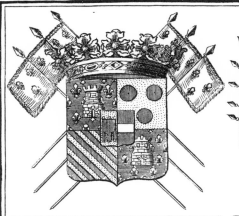

Colonel Général de la Cavalerie
Godefroi Charles Henry Prince
de Turenne .

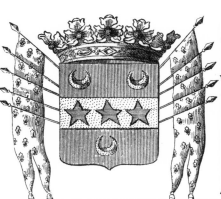

Colonel Général des Dragons
Francois de Franquetot Duc
de Coigny

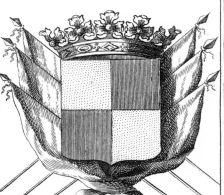

Colonel Général des Gardes Francoises
Louis Antoine Gontaut .

Colonel Général des Suisses et Griffons
Louis Charles Bourbon Comte d'Eu .

Premier President
du Parlement de Paris
Mathieu Francois Molé .

President Mortier
René Nicolas Charles
Augustin Maupeou .

Prevost de Paris
Mr. de Segur

Marquis
Louis Philogene Brutart Marquis
de Puysieulx

Comte
Francois Bulkeley Comte
de Bulkeley

Baron
de Zur-Lauben .

Vidame
Marie Joseph d'Albert d'Ailly
Vidame d'Aamiens .

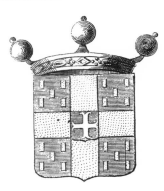

Vicomte
Arnauld-Cesar Louis Vicomte
de Choiseul .

Benard Fecit

Art Heraldique.

Pl. XX.

Ecu d'Honneur.

Pennon de 32 Quartiers

Ecu d'Honneur.

Benard Fecit.

Art Heraldique.

LES QUATRIEME AYEULS ET AYEULES PATERNELS

LOUIS XIII Roy de France et de Navarre né le 27. 7bre 1601 morte le 14 may 1643 · **ANNE D'AUTRICHE** Née le 27 Sep 1601 Marié le 6 oct 1615 morte le 20 Janvier 1666. · **PHILIPPE IV** 1er du nom Roy d'Espagne né le 8 Avril 1605 mort le 17 7bre 1665 · **ÉLISABETH DE FRANCE** née le 22 9bre 1602 Marié le 18 Oct 1615 Morte le 6 Oct 1644 · **MAXIMILIEN** Electeur de Baviere né le 13 Janv 1573 mort le 27 Sep 1651 · **MARIE ANNE D'AUTRICHE** Née le 13 Janv 1610 Marié le 15 Juillet 1635 morte le 1651 · **VICTOR AMEDEE** Duc de Savoye Roy de Chipre né le 1587 mort le 7 Oct 1637 · **CRESTIENNE DE FRANCE** Née le 10 Fev 1606 Marié le 27 Decembre 1663 · **VICTOR AMEDEE** 1er du nom Duc de Savoye Roy de Chipre né en Fev 1619 mort en Octobre 87 · **CRESTIENNE DE FRANCE** Née le 10 Fev 1606 Marié le 27 Decembre 1663 · **CHARLES SAMEDEE DE SAVOYE** Duc de Nemours né en Avril 1624 Mort le 30 Juillet · **ELISABETH DE VENDOSME** Née le 1614 Marié le 11 Juillet 1643 morte 1664 · **LOUIS XIII** Roy de France et de Navarre né le 27 7bre 1601 morte le 14 May 1643 · **ANNE D'AUTRICHE** Née le 27 Sep 1601 Marié le 18 Oct 1615 morte le 20 Janvier 1666 · **CHARLES 1er** 1er du nom Roy d'Angleterre né le 1600 mort le 9 Fév 1649 · **HENRI...**

LES TRISAYEULS ET TRISAYEULES PATERNELS

LOUIS XIV Roy de France et de Navarre né à St Germain en Laye le 5 Septembre 1638 mort le 1 Septembre 1715 · **MARIE THERESSE D'AUTRICHE** Marié le 4 Juin 1660 morte le 30 Juillet 1683 · **FERDINAND MARIE** Duc du St Empire né en 1636 mort en 1699 · **ADELAIDE HENRIETTE** Née le 6 Novembre 1636 Marié le 22 Janvier 1650 morte en 1676 · **CHARLES EMANUEL** 2me du nom Duc de Savoye Roy de Chipre né le 20 Juin 1634 mort le 12 Juin 1675 · **MARIE JEAN BAPTISTE DE SAVOYE** Née le 11 Avril 1644 Marié le 11 Avril 1665 · **PHILIPPE DE FRANCE** né le 21 Septembre 1640 mort le 9 Juin 1701 · **HENRIETTE ANN D'ANGLETERRE** Née le 16 Juin 1644 Marié le 31 Mars 1661 morte le 30 Juin 1670

LES BISAYEULS ET BISAYEULES PATERNELS

LOUIS DE FRANCE Dauphin de Viennois né le 1 Novembre 1661 mort au Chateau de Meudon le 14 Avril 1711 · **MARIE ANNE CHRISTINE VICTOIRE DE BAVIERE** Née le 28 Novembre 1660 Marié à Chalons le 28 Janvier 1680 morte le 20 Avril 1690 · **VICTOR AMEDEE FRANCOIS** Duc de Chipre de Sicile et de Sardaigne né le 14 May 1666 · **ANNE MARIE D'ORLEANS** Née le 27 Aoust 1669 Marié le 10 Avril 1689 morte le 26 Aoust 1728

LES AYEUL ET AYEULE PATERNELS

LOUIS DE FRANCE Duc de Bourgogne puis dauphin de Viennois né le 6 Aoust 1682 mort le 18 Février 1712 · **MARIE ADELAIDE DE SAVOYE** Née le 6 Decembre 1685 Marié à Versailles le 7 Decembre 1697 morte le 12 Février 1712

PE — RE

LOUIS XV Le bien Aimé Roy de France et de Navarre Né le 15 Février 1710

LOUIS Dauphin de Viennois Né

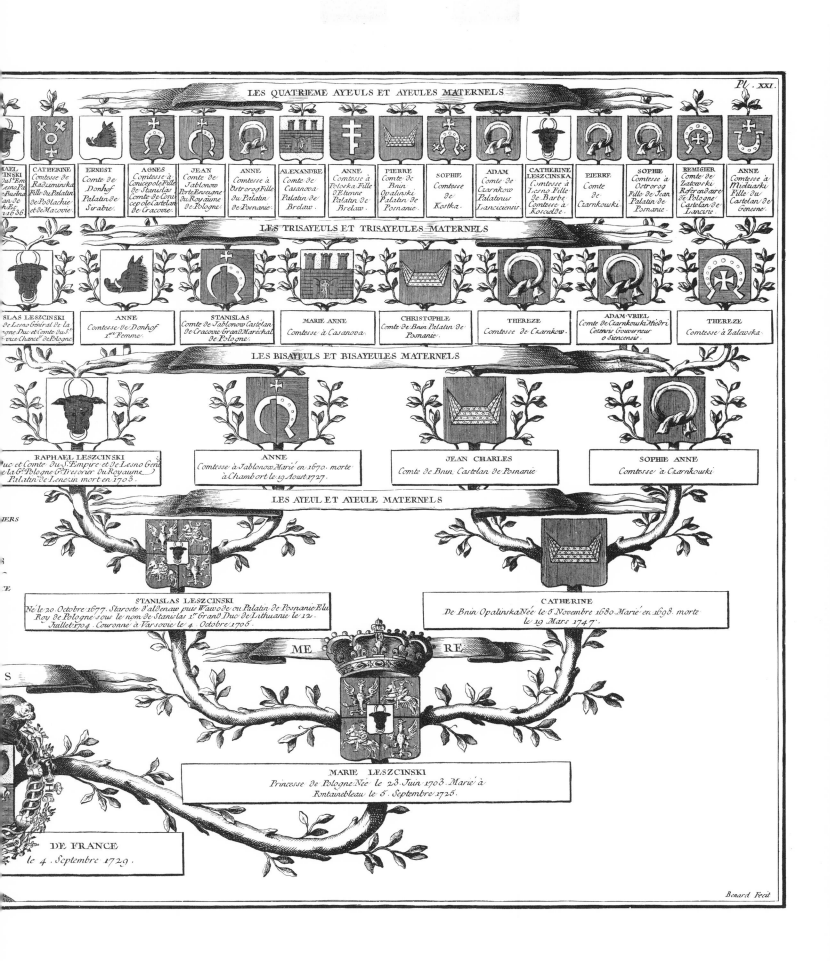

LES QUATRIEME AYEULS ET AYEULES MATERNELS

MAEL ... KI ... us Em ... Buedna ... de Poddachie et de Mazovie ... 1636.

CATHERINE Comtesse de Radziminska Fille du Palatin de Poddachie et de Mazovie.

ERNEST Comte de Donhof Palatin de Sirabie.

AGNES Comtesse à Coniecpole Fille de Stanislas Comte de Coniecpole Castelan de Cracovie.

JEAN Comte de Jablonow Porte Enseigne du Royaume de Pologne.

ANNE Comtesse à Ostrorog Fille du Palatin de Posnanie.

ALEXANDRE Comte de Casanova Palatin de Brelau.

ANNE Comtesse à Potoska Fille d'Etienne Palatin de Brelau.

PIERRE Comte de Bnin Opalinski Palatin de Posnanie.

SOPHIE Comtesse de Kostka.

ADAM Comte de Czarnkow Palatinus Lanciciensis.

CATHERINE LESZCINSKA Comtesse à Lesno Fille de Barbe Comtesse à Koscielde.

PIERRE Comte de Czarnkouski.

SOPHIE Comtesse à Ostrorog Fille de Jean Palatin de Posnanie.

REMIGIER Comte de Zalewski Referendaire de Pologne Castelan de Lancirie.

ANNE Comtesse à Miednarski Fille du Castelan de Genesne.

LES TRISAYEULS ET TRISAYEULES MATERNELS

...SLAS LESZCINSKI ...de Lesno Pa... gne Duc et Comte du S... ...vice Chancel. de Pologne.

ANNE Comtesse de Donhof 1.re Femme.

STANISLAS Comte de Jablonow Castelan de Cracovie Grand Maréchal de Pologne.

MARIE ANNE Comtesse à Casanova.

CHRISTOPHLE Comte de Bnin Palatin de Posnanie.

THEREZE Comtesse de Czarnkow.

ADAM-VRIEL Comte de Czarnkouska à Miedri Cezenris Gouverneur o Siencensis.

THEREZE Comtesse à Zalewska.

LES BISAYEULS ET BISAYEULES MATERNELS

RAPHAEL LESZCINSKI Duc et Comte du S. Empire et de Lesno Genl de la Gde Pologne Gd Tresorier du Royaume Palatin de Lenezin mort en 1703.

ANNE Comtesse à Jablonow Marié en 1670. morte à Chambort le 19 Aoust 1727.

JEAN CHARLES Comte de Bnin Castelan de Posnanie.

SOPHIE ANNE Comtesse à Czarnkouski

LES AYEUL ET AYEULE MATERNELS

STANISLAS LESZCINSKI Né le 20 Octobre 1677. Staroste d'aldenau puis Wawode ou Palatin de Posnanie Elu Roy de Pologne sous le nom de Stanislas 1er Grand Duc de Lithuanie le 12 Juillet 1704. Couronne à Varsovie le 4 Octobre 1705.

CATHERINE De Bnin Opalinska Née le 5 Novembre 1680 Marié en 1698. morte le 19 Mars 1747.

ME ... RE

MARIE LESZCINSKI Princesse de Pologne Née le 23 Juin 1703 Marié à Fontainebleau le 5 Septembre 1725.

DE FRANCE le 4 Septembre 1729.

Benard Fecit

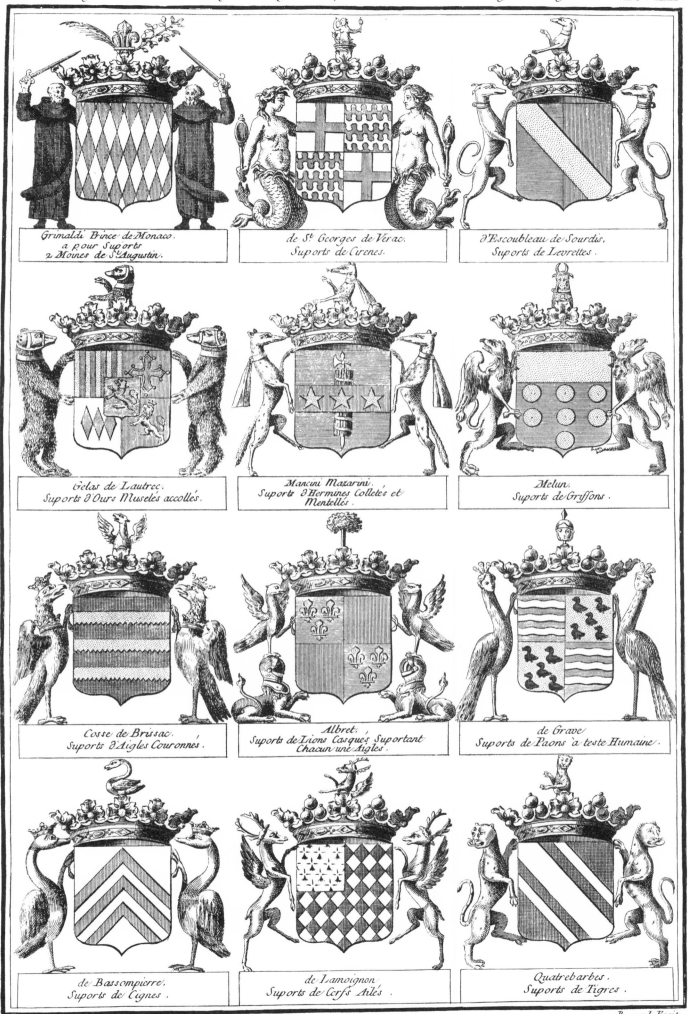

Grimaldi Prince de Monaco.
a pour Suports
2 Moines de St Augustin.

de St Georges de Verac.
Suports de Cirenes.

d'Escoubleau de Sourdis.
Suports de Levrettes.

Gelas de Lautrec.
Suports d'Ours Muselés accollés.

Mancini Mazarini.
Suports d'Hermines Colletés et
Mentellés.

Melun.
Suports de Griffons.

Cosse de Brissac.
Suports d'Aigles Couronnés.

Albret.
Suports de Lions Casqués Suportant
Chacun une Aigle.

de Grave.
Suports de Paons à teste Humaine.

de Bassompierre.
Suports de Cignes.

de Lamoignon.
Suports de Cerfs Ailés.

Quatrebarbes.
Suports de Tigres.

Benard Fecit

Art Heraldique.

Pl. XXIII .

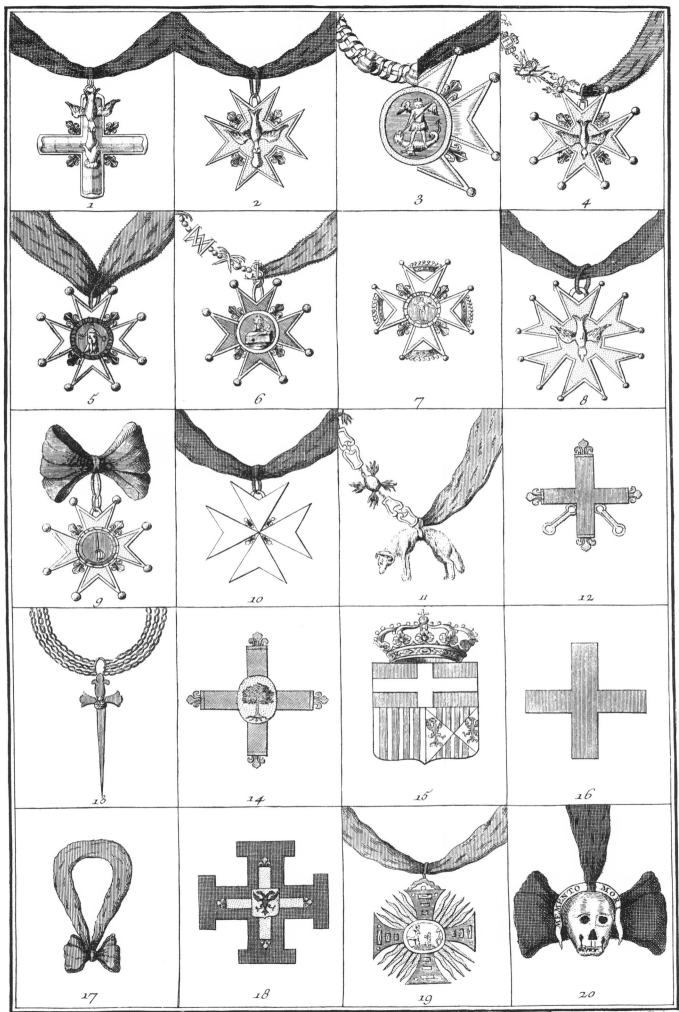

Art Heraldique.

Benard Fecit.

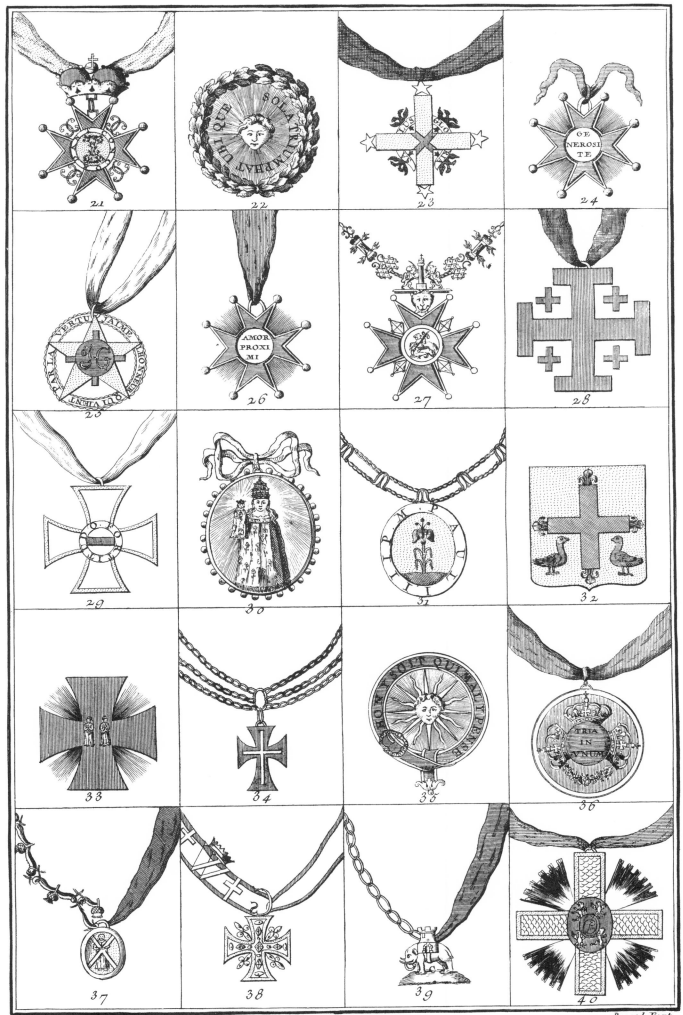

Pl. XXIV.

Art Heraldique.

Benard Fecit.

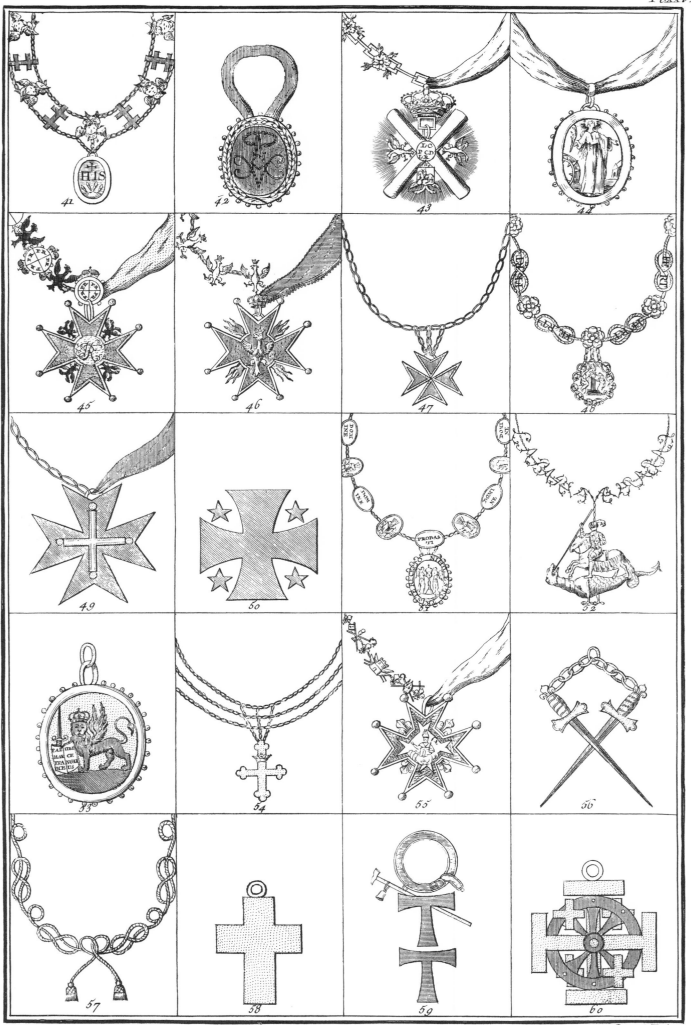

Art Heraldique.

Pl. LXXV.

Benard Fecit.

Pl. XXVI.

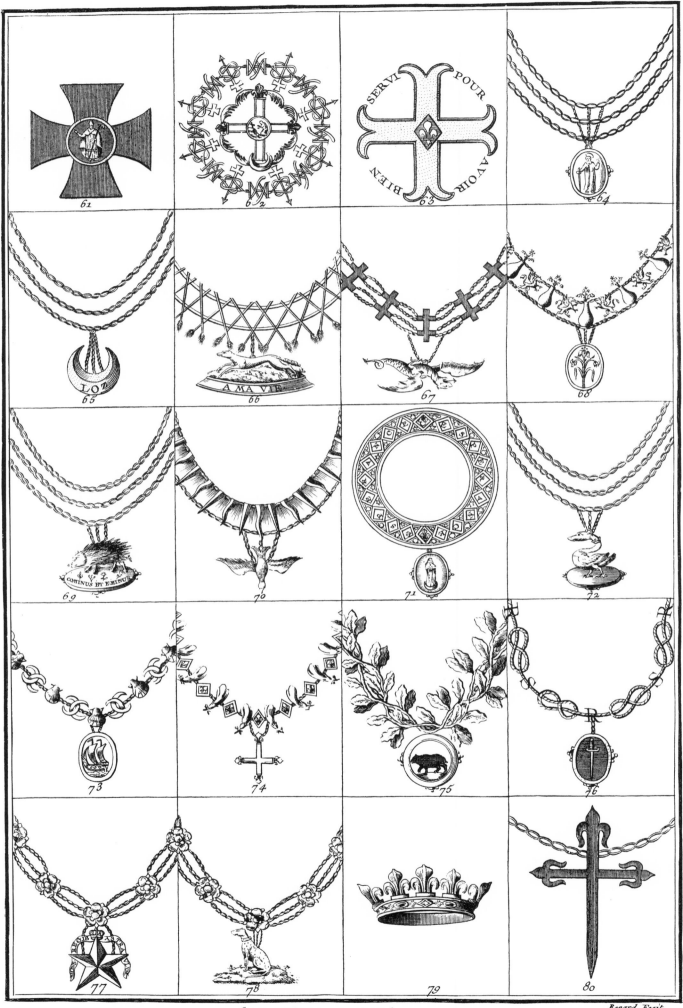

Art Heraldique.

Benard Fecit.

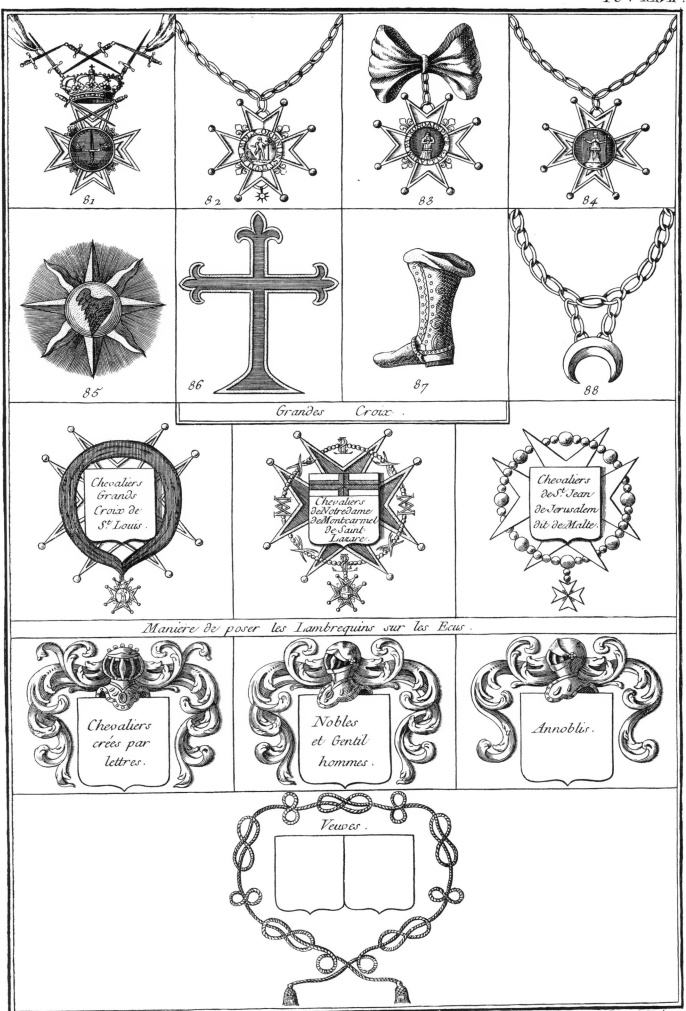

Pl. XXVII.

81 *82* *83* *84*

85 *86* *87* *88*

Grandes Croix.

Chevaliers Grands Croix de St. Louis.

Chevaliers de Notre Dame de Montcarmel de Saint Lazare.

Chevaliers de St. Jean de Jerusalem dit de Malte.

Manière de poser les Lambrequins sur les Ecus.

Chevaliers créés par lettres.

Nobles et Gentil hommes.

Annoblis.

Veuves.

Benard Fecit.

Art Heraldique.

ART HÉRALDIQUE, *ou* BLASON,

CONTENANT six Planches.

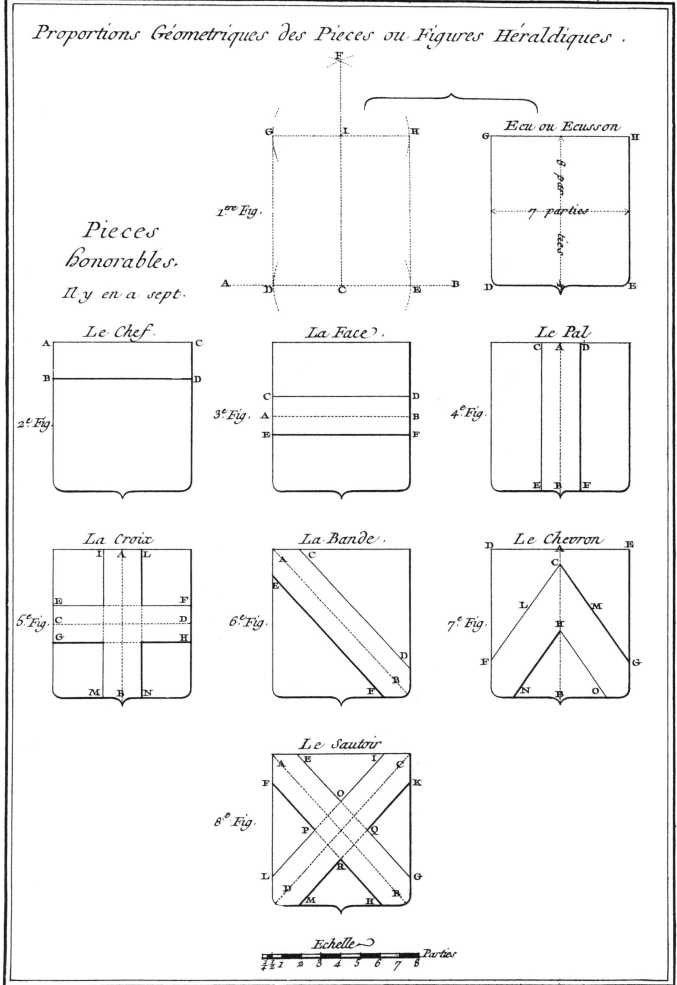

Proportions Géometriques des Pieces ou Figures Héraldiques.

1.ere Fig.

Ecu ou Ecusson

Pieces honorables.

Il y en a sept.

Le Chef.

La Face.

Le Pal

2.e Fig.

3.e Fig.

4.e Fig.

La Croix

La Bande.

Le Chevron

5.e Fig.

6.e Fig.

7.e Fig.

Le Sautoir

8.e Fig.

Echelle

Parties

Benard Direx.

Blason.

Pieces Honorables en nombre.

Chef sous un autre chef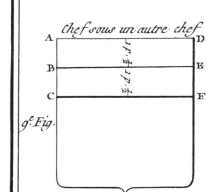

deux Fasces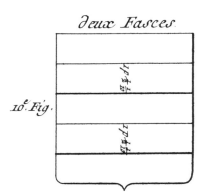

trois Fasces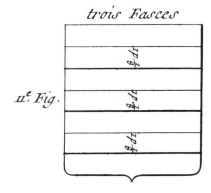

deux Pals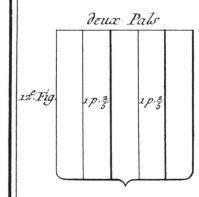

trois Pals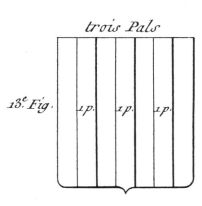

deux Bandes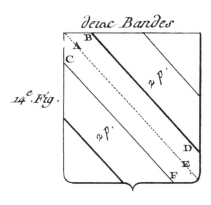

trois Bandes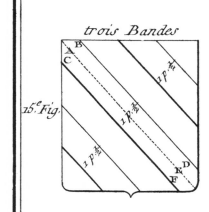

deux Chevrons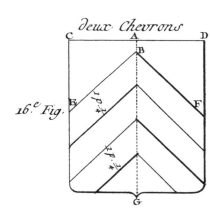

trois Chevrons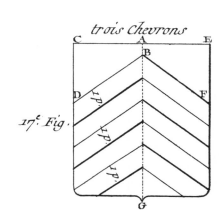

Les Croix et les Sautoirs ne se trouvent point en nombre comme Pieces Honorables.

Echelle Parties

Benard Direx.

Blason.

Répartitions ou Divisions de l'Ecu.

Fascé

18ᵉ. Fig.

Fascé de 8 pieces

19ᵉ. Fig.

Palé

20ᵉ. Fig.

Palé de 8 pieces

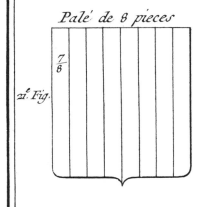

21ᵉ. Fig.

Bandé

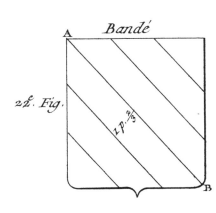

22ᵉ. Fig.

Bandé de 8 pieces

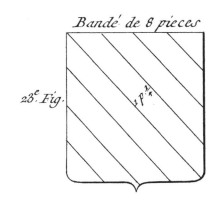

23ᵉ. Fig.

Chevronné

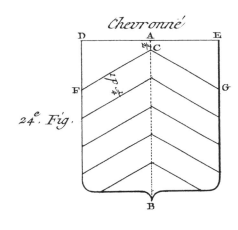

24ᵉ. Fig.

Echelle

¼ ½ 1 2 3 4 5 6 7 8 Parties

Benard Direx.

Blason

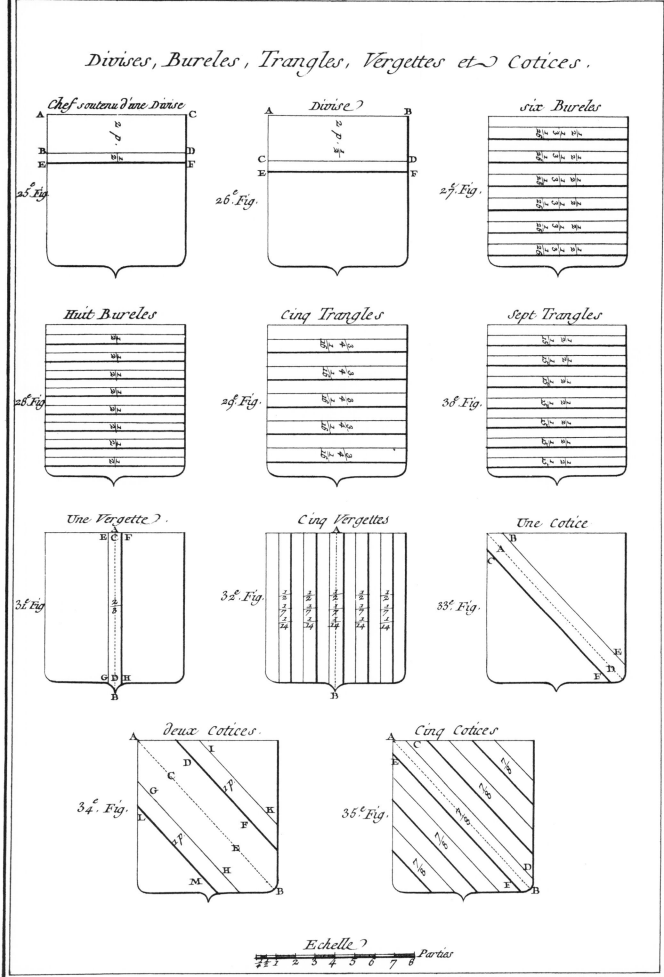

Divises, Bureles, Trangles, Vergettes et Cotices.

Chef soutenu d'une Divise

Divise

six Bureles

Huit Bureles

Cinq Trangles

Sept Trangles

Une Vergette.

Cinq Vergettes

Une Cotice

deux Cotices.

Cinq Cotices

Echelle

Parties

Benard Direx.

Blason.

Répartitions ou différentes Divisions et diverses Pieces.

Burelé

Vergeté

Coticé

36.ᵉ Fig.

37.ᵉ Fig.

38.ᵉ Fig.

Points équippolés

Echiqueté

Losangé

39.ᵉ Fig.

40.ᵉ Fig.

41.ᵉ Fig.

Franc-Canton

Canton dextre

Canton Senestre

3 par.

2 p.

2 p.

42.ᵉ Fig.

43.ᵉ Fig.

44.ᵉ Fig.

Gironné

Gironné de 10 Pieces

Gironné de 12 pieces

45.ᵉ Fig.

46.ᵉ Fig.

47.ᵉ Fig.

Echelle

Parties

Benard Direx.

Blason.

Autres Répartitions.

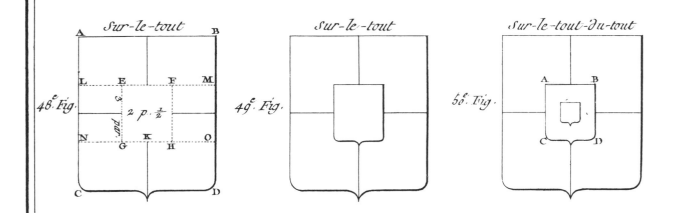

Sur-le-tout. Sur-le-tout. Sur-le-tout-du-tout.

48.ᵉ Fig. 49.ᵉ Fig. 50.ᵉ Fig.

Brisures pour distinguer les Branches.

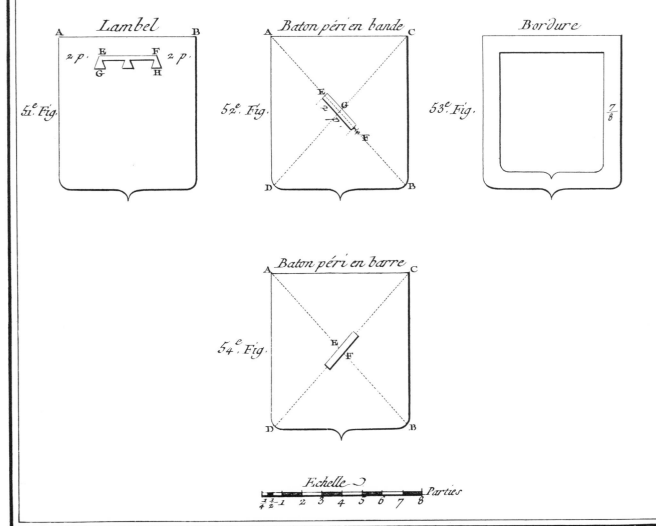

Lambel. Baton péri en bande. Bordure.

51.ᵉ Fig. 52.ᵉ Fig. 53.ᵉ Fig.

Baton péri en barre.

54.ᵉ Fig.

Echelle. Parties

Benard Direx.

Blason.

Achevé d'imprimer
par MAME Imprimeurs à Tours
Dépôt légal : mars 2002 (N° 02012037)